Van Gogh
And The Artist
He Loved

# 如果梵谷是個收藏家

300 幅梵谷最愛作品，
哪些藝術家啟發他？他的作品致敬誰？
藝術鑑賞入門，從學習梵谷的眼光開始。

普立茲傳記文學獎得主
梵谷博物館評為傳記權威
史蒂芬・奈菲（Steven Naifeh）——著
廖桓偉——譯

大是文化

# Contents

**第一章**

# 第一件走進梵谷意識的作品 … 041

我非常需要————宗教，

於是，我就在晚上出門畫星星。

**第二章**

# 收藏米勒、複製米勒、
# 超越米勒 … 063

農民畫家米勒，在各方面都是年輕畫家的顧問和導師，

他能夠畫出人性。

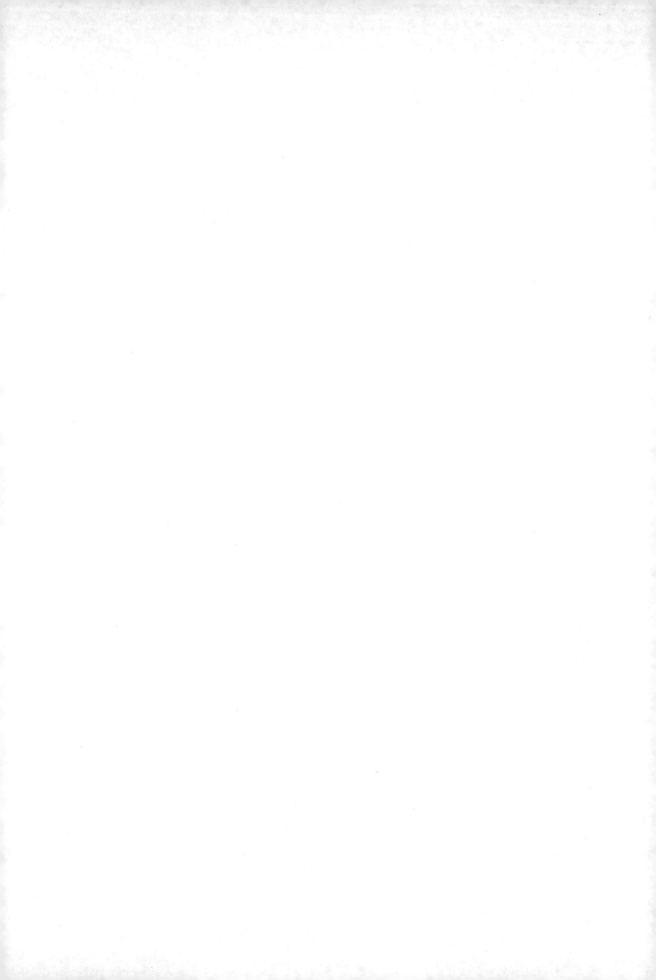

# 推薦序一
# 對困境、人生、藝術的回應，
# 梵谷用畫告訴你

臺灣藝術大學藝術管理與文化政策博士／施岑宜

一輩子都在輸的人，死後才成為最大的贏家，到底是幸還是不幸？

如果梵谷有機會覺醒去改變自己，他的人生下半場還會有更加驚豔世人的傑作嗎？

讀完《如果梵谷是個收藏家》這本書，腦海浮現出許多好奇與疑問。這位活在十九世紀下半的畫家，一生困頓潦倒，渴望知音、渴望愛情、渴望成功，卻沒能如願；他是一位天才、瘋子、狂人，直到後世才被肯定，這樣的人生劇本好難。

那孤獨、與世界格格不入的身影，卻好在有宗教、藝術、閱讀與書寫作陪，伴他思考並將敏銳的觀察力、渴望表達的熱情，充分展露。本書爬梳梵谷與弟弟西奧（Theo，以及少數朋友）的書信往來，同時配搭影響其生涯創作的藝術品，梳理出梵谷是經歷了什麼樣的洗禮，才成就了傳世的大師之作。

**透過一幅幅繪畫的對照、觀看與賞析，我們得以理解他所面臨的人生、當下受到什麼樣的啟發、如何看見他人所未見，並認真回應在自己的創作中。**而作為讀者的我們，也剛好隨著梵谷的獨特眼光，走過那段在藝術史上的特別歷程。

許多藝術家繼續活在梵谷的畫作裡，生命彼此影響彼此，萬事互相效力，藝術造就了最小的無限大。梵谷在與弟弟通信的文字中，隻字片語都是每次的感動與情緒衝擊；一切似乎都在預告著，這個即將影響後世的藝

術家，生前沒有機會擁有知音，寂寞、失落、憤恨與挫敗，意外成為他繼續前進的動力，在藝術裡，他找到持續勇敢下去的熱情。

本書作者史蒂芬‧奈菲（Steven Naifeh）在 2012 年與先生格雷格里‧史密斯（Gregory Smith）合著《梵谷的一生》（*Van Gogh: The Life*），兩人透過寫梵谷的故事，開始研究與少量收藏影響梵谷創作的藝術作品。

寫傳記的重點不在於敘述那個人的人生大事，而是要了解主人翁所活過的人生，盡可能走進他的心中。

本書企劃始於史密斯先生過世後──從原本兩人協作的書寫模式，變成作者一個人的獨自寫作；奈菲藉由此過程重新回憶曾經擁有的美好，同時體驗人生的酸楚與無常。他用一本書來安撫失去所愛的心。

梵谷在精神病院時，連神父都質疑且不懂他的畫。然而他沒有生氣與難過，只是淡淡的說：「也許我的畫是給尚未出生的人看的。」每個人都行走在自我英雄之旅的路途上，時時孤獨不安，而藝術總能帶給我們力量。

# 推薦序二
# 麥田低鳴的鬼，
# 與他眼裡的星空

*文學作家／肉蟻小姐*

你曾見過梵谷最後居住的房間嗎？我看過，一間陰暗窄小的閣樓，困著一個閃亮靈魂最後的身影。那是位於巴黎近郊，名為奧維（Auvers sur Oise）的小鎮；四季風和日麗，細碎陽光灑遍教堂、磚瓦與麥田。

曾經，憔悴瘦弱的畫家揹著畫具，搖搖晃晃走在那個小小的鎮上，所見的每個角落，都在他的筆下成了畫。他看上去是那樣孤獨、瘦弱，且古怪；鎮民因而當他傻瓜、一個畫技拙劣的瘋子，沒人看得懂他眼裡的星空。

在他死後，弟弟西奧也因悲傷而逝，兩人一同葬在那裡。綠色的藤蔓，攀爬上他們的墓，掩蓋了世間最殘酷的現實：**逐夢的邊緣人，如何被世界遺棄。**

他瘋了嗎？歷史翻來覆去的辯論——梵谷的憂鬱、梵谷的死、梵谷的寂寞、梵谷的病。

直到今日，當你踏上那塊土地，行經梵谷最後看見的麥田，你都聽得到悲傷的哀鳴。那是為藝術吶喊的鬼，化作烏鴉的黑影，盤旋飛舞，在遠方哭泣。

所有的不被看見，都成了時代的邊緣人。他們的眼睛太透澈，而嘶喊太脆弱。**或許，那不是癲狂，而是看得太遠、太遠。**他們看到世界尚未看見的色彩，因而被當前的時代遺棄，只能被時間碾為塵，隨風而逝。

但總有些例外，梵谷，就是那個例外。

在這本書裡，你將看到一個曾經

夢想著巨大藝術版圖的畫家，與他背後的推手：弟弟西奧，與西奧之妻喬安娜（Johanna Bonger）。

在梵谷兄弟逝世後，是那在歷史中近乎無名的弟媳，讓梵谷的〈星夜〉（*The Starry Night*），成了世界級的藝術品。

烏鴉仍在麥田低鳴，梵谷的生命變作星點劃過，在夜空永遠閃動 —— 我們唯一能做的，是唱一句：Starry, starry night。

他聽不到了，但他的畫可以，或許可以。

翻開書，你將看到他曾經的苦痛、掙扎、搏鬥、失落、瘋狂，與永不妥協的，夢。

# 作者序
# 梵谷也是收藏家，這些都是他的眼光

文森・梵谷（Vincent van Gogh）是一位革命性的藝術家。他徹底改變繪畫能力的本質，熱烈點亮了嚴肅繪畫的配色，並將許多個人特質灌輸至自己的藝術中；不過，與他同時代的人卻很難看出他的價值。

然而，事實上，當梵谷在 1890 年以 37 歲的年齡過世時，**他並沒有像某些人所想得那樣完全沒名氣。**但直到 1888 年末，當他的弟弟西奧（Theo）在前衛展覽「獨立沙龍」（Salon des Indépendants）展出他的三幅畫，才終於有幾位主流的藝術家與作家，開始認真看待梵谷的作品。

而直到他死前六個月，才有一位名叫亞伯特・奧里爾（Albert Aurier）的象徵主義作家，在具有影響力的法國期刊《風雅信使》（Le Mercure de France）[1]，對梵谷的作品發表了一篇廣為人知且極度熱情的讚美文章。此後終於有幾位主流藝術家，在布魯塞爾的「20 人展」（Les Vingt），看見梵谷的畫作與他們的作品並列，並承認這位大膽的新進藝術家已在藝術界崛起。

但梵谷從未將自己視為革命性藝術家。**儘管他的作品頗具原創性，卻是建立在前人的堅實基礎上。**

早在自行創作藝術之前，梵谷對於藝術就有著飢渴的眼光。16 歲時，他離開家鄉前往海牙，在伯父森特（Cent）創辦的知名荷蘭畫廊工作。

1869 年梵谷來到這個畫廊時，它已經被那個時代最具權勢的跨國畫廊——「古皮爾公司」（Goupil & Cie）給收購。

他因此得以近距離接觸許多當時最搶手的藝術品，包括法國學院派大

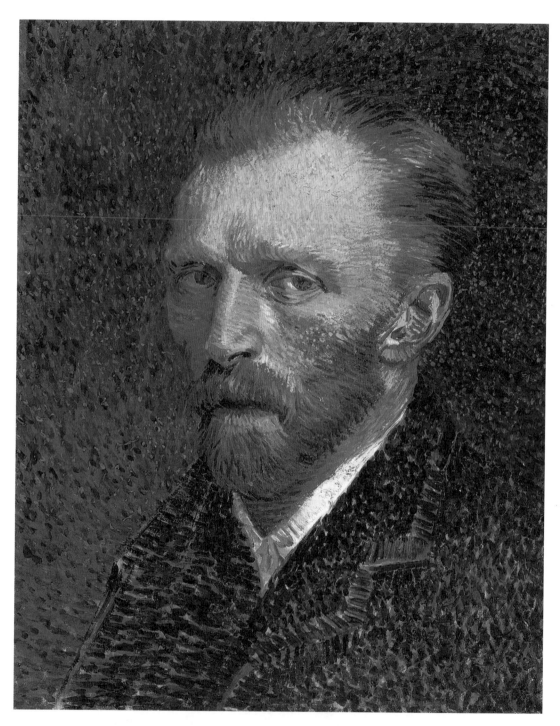

▲圖 0-1：梵谷，〈自畫像〉（*Self-Portrait*），1887 年，畫板油畫，16 ¹/₈ x 12 ¹³/₁₆ 英寸，芝加哥藝術學院（Art Institute of Chicago）。

藝術家尚－路易－厄尼斯·梅森尼葉（Jean-Louis-Ernest Meissonier）與尚－李奧·傑洛姆（Jean-Léon Gérôme）等人的作品，以及其他法國和荷蘭的嶄新風景畫藝術家，例如巴比松畫派（École de Barbizon）和海牙畫派（Hague School）。

在梵谷住過的所有大城市 —— 海牙、阿姆斯特丹、布魯塞爾、安特衛普、倫敦與巴黎 —— 他都將自己敏銳眼光與苦行僧般的智慧，運用在所有能找到的藝術品上。「不管情況如何，你都必須常去逛博物館。」他如此指示西奧，西奧於 1873 年也跟著哥哥的腳步，加入古皮爾公司。

「盡量付出熱情吧！」梵谷寫道。人必須面對生活的所有層面，尤其要抱持熱情面對藝術與文學。「因為熱情當中蘊含著真正的力量，熱情洋溢的人，既能做很多事情、也能承擔很多事情。而抱持熱情去做事，才能把事情做好。」

梵谷是個頑固的說客 —— 當他受訓當牧師時，他會拚命說服別人信上帝，後來他的熱情轉向藝術，他就拚命說服別人欣賞藝術。如果他知道自己在未來的某一天，能成為大家熱愛的藝術家，尤其是那些無法像他一樣，獲得大眾關注與青睞的藝術家們，他應該會非常滿足吧！

古斯塔夫·多雷（Gustave Doré）就是其中一位這樣的藝術家。梵谷對於他的作品都會仔細研究，想必愛上了多雷對亞爾薩斯－洛林（Alsace-Lorraine）[2]某處森林樹叢很有吸引力的習作 —— 這片樹叢既昏暗又寧靜，卻閃爍著顯眼的綠松色和紅色；而梵谷自己畫的森林風景，也有著同樣的顏色（見下頁圖 0-2、0-3）。

多雷在十九世紀末期非常出名，1896 年時，有超過 150 萬人參觀過芝加哥藝術學院的多雷展覽，但從此之後他的名氣就一落千丈；不過梵谷非常欣賞他的作品。梵谷會將其他藝術

---

[1] 編按：世界上最早的文學娛樂期刊，也是法國歷史上的最負盛名的文學刊物之一。十九世紀末發展為出版商，最終成為伽利瑪出版集團（Éditions Gallimard）的一部分。
[2] 編按：現法國東部。

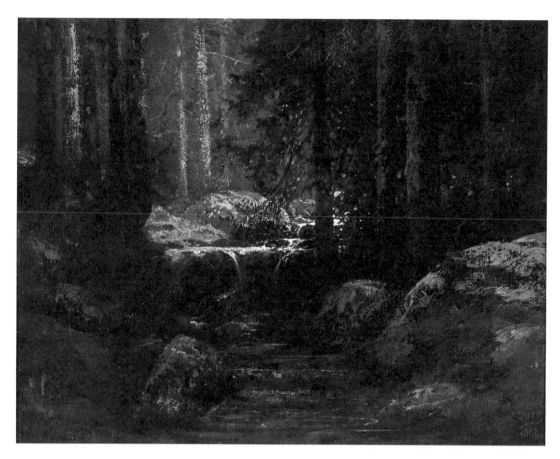

▲圖 0-2：多雷，〈亞爾薩斯－洛林森林小溪〉（*A Stream in the Forest of Alsace-Lorraine*），1862 年，畫布油畫，28 3/4 × 36 英寸，格雷戈里‧懷特‧史密斯（Gregory White Smith）和史蒂芬‧奈菲的收藏品。

「幾天前我把多雷的作品整張看完了……它給人非常華麗與高貴的感覺。」

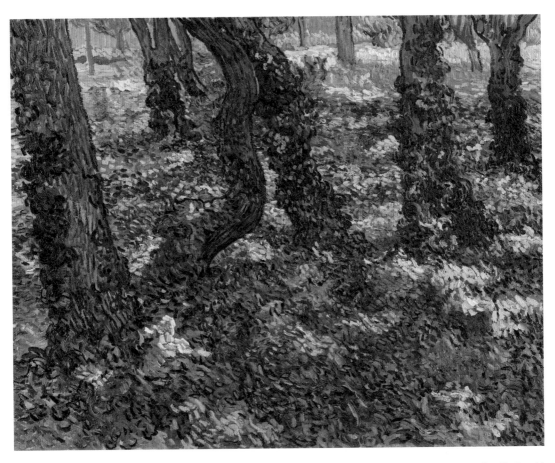

▲圖 0-3：梵谷，〈林下樹叢〉（*Undergrowth*），1889 年 7 月，畫布油畫，28 $^7/_8$ × 36 $^3/_8$ 英寸，梵谷博物館（Van Gogh Museum），阿姆斯特丹，梵谷基金會（Vincent van Gogh Foundation）。

家的黑白版畫重新詮釋成明亮的彩色繪畫，而多雷就是被他看上的藝術家之一。

　　這個時期的巴比松畫派也已經退流行了。此畫派的藝術家主要都住在巴黎郊外、楓丹白露森林附近的巴比松村，故以此為名；後世許多畫家都以他們為靈感。

　　十九世紀末的「強盜男爵」[3]，競相搶購他們的作品，激烈程度不下於

---

[3] 譯按：robber baron，十九世紀下半期對一些美國商人的蔑稱。暗指這些商人為了致富而不擇手段。

搶購荷蘭與法蘭德斯（Flanders）[4]的古典名作。

事實上，法國巴比松畫家尚－法蘭索瓦・米勒（Jean-François Millet）的畫作〈拾穗者〉（*The Gleaners*，見圖 0-4），在 1889 年以 30 萬法郎的天價售出（約等於今天的 100 萬美元）。米勒（梵谷溫柔的稱他為「父親米勒」〔Father Millet〕，詳見第 160 頁）和卡密爾・柯洛（Camille Corot）仍舊能吸引這類受眾，正如他們在世時一樣。

然而，巴比松畫派的其他大師則都沒有此等名氣，包括朱爾・迪普雷（Jules Dupré）、納爾西斯・迪亞（Narcisse Díaz）、夏爾－埃米爾・雅克（Charles-Émile Jacque）、朱爾斯・布雷頓（Jules Breton）。不過梵谷還是很欣賞他們，他認為巴比松的大師們不但登上了藝術顛峰，而且沒人能夠掩蓋他們的光芒。

「我認為，還是有辦法能夠追上米勒與布雷頓，但是超越他們？我看還是別說了吧。」梵谷在一封寫給於巴黎認識的藝術家埃米爾・貝爾納（Émile Bernard）的信中說道。

梵谷熱衷於古典名作，它們對其作品的影響一直都很深刻。但他就跟大多數藝術家一樣，對自己時代的藝術更為投入；也就是所有十九世紀的藝術。

本書挑選的作品，能讓讀者有機會更認識那個時代的主要畫家（有些至今仍很有名），並且了解他們是怎麼構築出令梵谷如此喜悅的世界。這些作品不但是平臺、讓人得以欣賞這門偉大的藝術，它們也是一種欣賞藝術的眼光：**梵谷的眼光**。

在短暫的生涯中，梵谷寫的信（大多數是寫給西奧）始終都表明他對某些藝術家的熱愛——這些信件，對於藝術分析非常有說服力，並深刻探討了其對梵谷的意義，充滿了悲傷與喜悅，它本身就能視為一部文學作品。因此我們幾乎不必去猜測某位藝術家是怎麼影響梵谷的——他優美的散文通常都已經描寫得非常詳盡。

---

[4] 編按：比利時北部的荷蘭語地區。

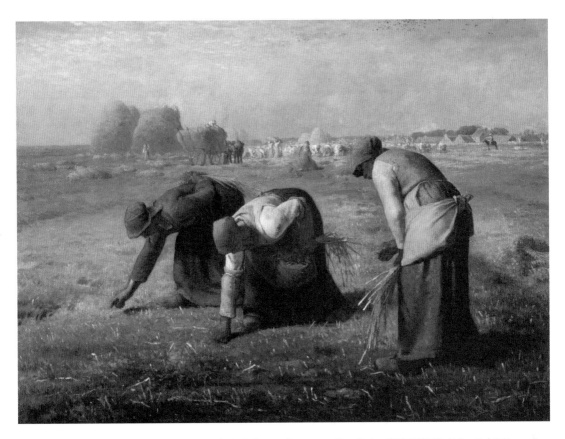

▲圖 0-4：米勒，〈拾穗者〉，1857 年，畫布油畫，32 3/4 × 43 3/8 英寸，奧賽博物館（Musée d'Orsay），巴黎。

最重要的是，**就算他沒有提到自己受哪些藝術家影響，他的作品也會表現出來**。梵谷的品味非常廣泛，以至於他不可能列出所有自己欣賞的藝術家，但我們至少可以認出那些他最欣賞的藝術家。

其中一位是法國風景畫家喬治·米歇爾（Georges Michel），他影響了巴比松畫派的所有風景畫，以及梵谷自己的風景畫。米歇爾的作品通常以「烏雲飄過大片天空」為特色，早在自然景觀成為浪漫主義時期的特點之前，這些作品就已經令人驚嘆；而梵谷一次又一次的運用同樣的繪畫手法，捕捉他自己對於自然景觀的崇敬。

梵谷對於「受踐踏者」這個主題

的感受力，亦可見於法國現實主義畫家尚－法蘭索瓦・拉法埃利（Jean-François Raffaëlli）的幾件作品。梵谷繪製魯林夫人（Madame Roulin）的肖像〈搖搖籃的女人〉（*La berceuse*，見第 104 頁圖 3-10）時，因為這幅畫對他來說太重要了，以至於他畫了五個版本——他將觀看者的注意力聚焦於勞動階級女性的粗糙雙手，而拉法埃利也用同樣的手法畫了一張老農婦的素描（見第 105 頁圖 3-11）。

荷蘭海牙畫派風景畫家約瑟夫・伊斯拉爾斯（Jozef Israëls）曾畫了一幅，農民一家人圍坐在餐桌旁的作品（見第 71 頁圖 2-5），它與伊斯拉爾斯其他眾多畫作，都協助啟發了梵谷早期最有名的作品——〈吃馬鈴薯的人〉（*The Potato Eaters*，見第 70 頁圖 2-4）。

林布蘭（Rembrandt）晚期有一幅自畫像帶著深切的自省（他畫了自己快 100 次，見第 22 頁圖 0-5），而梵谷有一幅畫也很明顯是相同主題（見第 23 頁圖 0-6），**他是極少數沉溺於畫自己的藝術家之一：他在更短的時間內畫了超過 30 幅自畫像。**

不過，梵谷讚賞某些藝術家時，最清楚的表達方式，或許不是在絕世好文中形容他們的作品，甚至也不是將他們的特質納入自己的繪畫與素描，而是**將他們的作品畫成自己的版本。**

你很難想到另一個跟梵谷同樣偉大的畫家，直到生涯晚期都在持續模仿其他藝術家的作品——亦難以想像達到如此華麗的效果。

1880 年，27 歲的梵谷在他居住於博里納日（Borinage，比利時南部的礦區）的最後幾個月裡學會素描。他的藝術商學徒生涯已徹底失敗，於是來到博里納日改當傳教士——但是他也完全不適合這個新職業。

所有能被傳教的對象都躲著他，所以梵谷將大量時間花費在模仿古典藝術大師，例如小漢斯・霍爾拜因（Hans Holbein）（見第 24 頁圖 0-7、0-8），就是梵谷在《素描課》（*Cours de dessin*）這本教學手冊中認識的。

《素描課》是由兩位法國知名學院派藝術家：傑洛姆與查爾斯・巴格（Charles Bargue）彙編而成，在當時是最有名且廣泛使用的教學手冊。西奧將這本手冊交給梵谷，希望替不順

遂的哥哥排遣寂寞。這個同情之舉，如今被人們視為藝術史上的關鍵時刻。

但梵谷自己成為藝術家之後，還是持續模仿其他藝術家的作品。1886年，當他回到巴黎與西奧同住並開啟繪畫生涯時，日本藝術受到眾人熱愛，而他也加入其中。他甚至熱愛到模仿了浮世繪畫家歌川廣重的木刻版畫（見第26頁圖0-9）。

然而，他不只是單純重現而已。日本版畫的色彩已經很鮮豔了，但梵谷讓它們又更加強烈。他在自己的畫作〈梅樹開花〉（*Flowering Plum Trees*，第27頁圖0-10）中（這張畫的尺寸比歌川廣重的原版大一倍），運用翠綠與鮮紅色油彩，將原版木雕墨水的強度加倍。梵谷總是一有機會就修改他欣賞的作品，而且還自創兩條迷人的垂直邊框，裡頭塞滿像是日文的字。

梵谷非常喜愛法國畫家路易斯·安奎廷（Louis Anquetin）的〈克利希大街，晚上五點〉（*L'Avenue de Clichy, cinq heures du soir*，見第28頁圖0-11）——金色的燈光從巴黎某間咖啡館流瀉而出，照在黑暗的鵝卵石街道上。

後來，梵谷因為實在太喜歡這幅畫，因此於1888年在亞爾（Arles，法國東南部城市）將這幅畫改編成自己最有名的作品之一：〈夜晚露天咖啡座〉（*Night Café*，見第29頁圖0-12）。

梵谷將安奎廷的作品改編成自己的版本，數量甚至比他模仿歌川廣重的畫作還多。安奎廷的原畫選用傾斜角度，梵谷也將自己置於同樣位置，運用咖啡館的巨大雨棚，創造出同樣傾伏的透視、深入昏暗的街道，以及遠方深藍色的夜空。但他將煤氣燈點亮，讓它用亮黃色照亮整個露臺，並且將互補色宛如漣漪一般的灑過石頭路面，比安奎廷更有戲劇性。

梵谷最愛的畫作之一，是米勒的〈撒種者〉（*The Sower*，見第66頁圖2-1）。這張畫引起他很深的共鳴；有部分是因為他的父親西奧多羅斯（Theodorus），是一位荷蘭南方的新教牧師，經常宣講「撒種的比喻」（the parable of the persistent sower）。

身為藝術家的梵谷，有幾張畫就模仿了米勒筆下這位強而有力的人物——大步橫越畫布，撒下手上的種子（見第67頁圖2-2、2-3）。

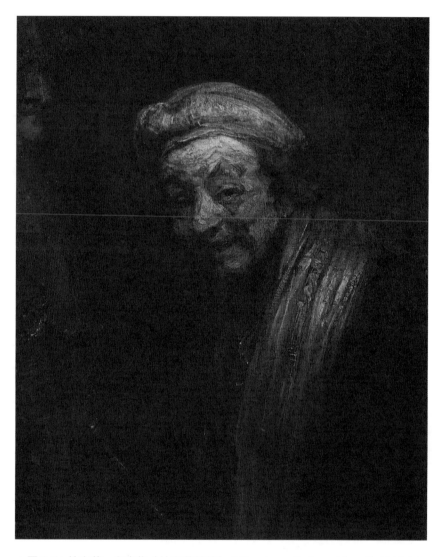

▲圖 0-5：林布蘭，自畫像〈林布蘭的笑〉（*Rembrandt's Laugh*），約 1668 年，畫布油畫，32 1/2 × 25 5/8 英寸，德國瓦爾拉夫－里夏茨博物館（Wallraf-Richartz-Museum & Fondation Corboud）。

「林布蘭以前畫過天使。現在他從現實取材，照鏡子畫了一張自畫像，年邁、沒有牙齒、滿臉皺紋、戴著一頂棉帽。他一邊做夢，筆刷一邊斷斷續續的畫著他的自畫像，但只有頭部，而且表情變得越來越悲傷。他依舊繼續做夢，而我不知道為什麼或怎麼回事⋯⋯林布蘭居然在這位長相跟自己一樣的老人背後，畫了一位超自然的天使，帶著達文西的微笑。」

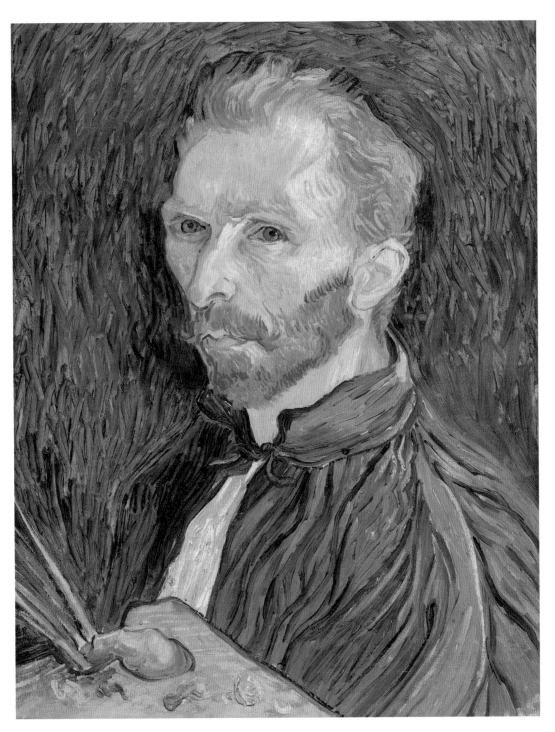

▲圖 0-6：梵谷，〈自畫像〉（*Self-Portrait*），1889 年，畫布油畫，22 3/4 × 17 1/2 英寸，華盛頓特區國家藝廊（National Gallery of Art）。

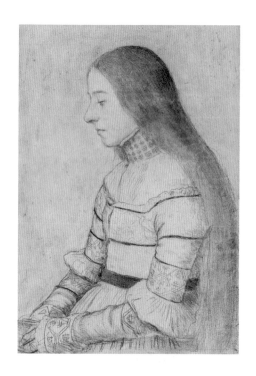

◀圖 0-7：霍爾拜因，〈安娜‧梅爾的肖像〉
（*Portrait of Anna Meyer*），約 1526 年，
黑色與彩色粉筆，臉部輪廓為鉛筆，畫在綠
色紙張上，15 3/8 × 10 7/8 英寸，瑞士巴塞
爾美術館（Kunstmuseum Basel），版畫素
描博物館（Kupferstichkabinett）。

▲圖 0-8：梵谷，〈雅各‧梅爾的女兒〉（*The
Daughter of Jacob Meyer*，此作品模仿巴
格，而巴格模仿了霍爾拜因），1880 年 10
月－1881 年 4 月，鉛筆畫在布紋紙上，
16 3/4 × 12 英寸，荷蘭庫勒－穆勒博物館
（Kröller-Müller Museum）；梵谷博物館。

「霍爾拜因的傑作很美，我發現自己現在比以前更常畫它們。但我向
你保證，它們並不好畫。」

他以原畫的小張黑白印刷版本為基礎，將這張精妙卻有點樸素的圖，轉變成鮮豔的彩色繪畫。「彩色、而且比較大張的〈撒種者〉。」梵谷如此稱呼它們。「我仍然陶醉於過往的片刻，並且渴望永恆，而撒種者與玉米就是我的心情寫照。」他寫信給貝爾納時說道。

但是梵谷從來不覺得自己在改善其他藝術家的作品，**他只是在致敬它們、把它們變成另一種風格**；而他的弟媳喬安娜‧邦格（Johanna Bonger）之後也用同樣的方式，將他的荷蘭文和法文信件翻譯成英文，藉此向名氣越來越響亮的梵谷致敬（而且還讓他更有名）。

梵谷並不只是重現原畫的配色，而是在色彩上「即興發揮」，致力尋找他所謂的「色彩的模糊調和，至少感覺要對」。

梵谷解釋，他從另一位藝術家模仿而來的作品是「我自己的詮釋」：「這不是很像音樂嗎？當一個人演奏貝多芬的曲子，他會加上自己個人的詮釋……我的筆刷在我的指尖流轉，就像小提琴的琴弓，而且絕對是出於自己的喜悅。」

即使管道有限，梵谷也在不斷從其他藝術家的作品中尋找靈感。他生涯的最後（也是最重要的）兩年，曾經待過亞爾、聖雷米（Saint-Rémy）[5] 以及奧維（Auvers sur Oise）[6]，而且他都帶著自己喜愛的英國和日本木刻版畫。梵谷與西奧也有幾幅朋友的畫作，例如和他不斷通信的貝爾納，以及法國印象派畫家保羅‧高更（Paul Gauguin），1888 年梵谷與他在亞爾度過了充滿創意與活力的九個星期。

梵谷於奧維小鎮度過他人生中的最後幾個星期，在保羅‧嘉舍（Paul Gachet）家中欣賞法國印象派畫家卡米耶‧畢沙羅（Camille Pissarro）、阿爾芒德‧基約曼（Armand Guillaumin）等藝術家的畫作。

嘉舍是當地替他治療的醫生（也是印象派運動大力支持者），後因梵

---

[5] 編按：法國南部小鎮，梵谷於此入住精神療養院。
[6] 編按：法國北部小鎮，梵谷與其弟西奧死後都葬於此地。

▲圖 0-9：歌川廣重，〈龜戶梅屋鋪〉，1857 年，雕版印刷畫，13 3/8 × 8 7/8 英寸，美國麻州，米歇爾和唐納德德愛慕美術館（Michele and Donald D'Amour Museum of Fine Arts）。

「我們喜歡日本繪畫，也深受它的影響。而且所有印象派畫家都是如此。」

▲圖 0-10：梵谷，〈梅樹開花〉（模仿歌川廣重），1887 年 11 月，畫布油畫，22 × 18 3/8 英寸，梵
谷博物館。

▲圖 0-11：安奎廷，〈克利希大街，晚上五點〉，1887 年，油畫（先畫在紙上再裱貼於
畫布上），27 ¼ × 21 英寸，美國康乃狄克州，沃茲沃思學會藝術博物館（Wadsworth
Atheneum Museum of Art）。

「安奎廷有一篇文章刊在《獨立審查》（Revue Indépendante）期刊，
他似乎被這本期刊稱為新日本主義運動的領導人。」

▲圖 0-12：梵谷，〈夜晚露天咖啡座〉，1888 年 9 月 16 日，畫布油畫，31 ³/₄ × 25 ³/₄ 英寸，荷蘭庫勒－穆勒博物館。

谷替他畫了肖像畫而聞名。然而，梵谷處於生涯高峰期時，那些深刻啟發他的藝術家的畫作，他幾乎都沒機會親眼欣賞。

幸好，他有驚人的視覺記憶。梵谷在看過展覽或博物館中的畫作之後，還能夠回家寫出對這幅畫的描述，就好像他還站在畫前面一樣。1885 年，荷蘭國家博物館（Rijksmuseum）在阿姆斯特丹開幕，成為華麗的新藝術殿堂，梵谷也在沒多久後就前來參觀。

梵谷站在林布蘭的〈猶太新娘〉（The Jewish Bride，見圖 0-13）面前，著迷於它紅金相間的配色、難以言喻的溫柔姿態，以及美麗的漸淡筆觸。他在寫給西奧的信中說到：「首先，我很欣賞林布蘭與哈爾斯（Frans Hals，荷蘭黃金時代肖像畫家）筆下的雙手——它們栩栩如生，不像現在的畫家硬要收尾⋯⋯頭部也一樣：雙眼、鼻子、嘴巴都是一開始用幾筆就畫完了，完全不修飾。」

四年後，梵谷在寫給西奧的信中又提到了〈猶太新娘〉：「林布蘭獨立於（或幾乎獨立於）其他畫家的特色，是他筆下人物目光中的溫柔⋯⋯

我們可以在〈猶太新娘〉或一些天使的人像畫中看到，這種曾經心碎的溫柔、這種超凡無限者的一瞥⋯⋯。」

1886 年，梵谷在羅浮宮看見了義大利文藝復興時期畫家保羅·委羅內塞（Paolo Veronese）的〈迦拿婚宴〉（Wedding Feast at Cana，見第 32 頁圖 0-14）。過了很久以後，他還記得畫中大片天空的某部分特定灰影。梵谷寫道：「委羅內塞在〈迦拿婚宴〉中描繪上流社會人士的肖像時，用盡了豐富的配色；既有黯淡的紫色，也有華麗的金色調。接著，他又想到淡淡的蔚藍色和珍珠般的白色，不過它們並沒有出現在前景。他在背景上將它們引爆！而且效果很好⋯⋯背景實在太美了，精密計算過的顏色就這麼自然而然的襯托出來。難道我的看法錯了？⋯⋯這當然是一張真實的畫作，不過就算完全照著事物本身的樣子來畫，都沒有這種畫法來得美麗。」

梵谷深切關注他欣賞的藝術家，而且不只受畫技啟發，也受他們的人格影響。這一點可說非常符合他所處的時代。

法國自然主義作家埃米爾·左拉

▲圖 0-13：林布蘭，〈猶太新娘〉，又名〈以撒與利百加〉（*Isaac and Rebecca*），1665 年–1669 年，亞麻布油畫，47 7/8 × 65 1/2 英寸，荷蘭國家博物館。

（Émile Zola）用「有血有肉的藝術」精準描述了畫作與畫家融為一體的時期：「我在畫作中最想先找到的事物，就是畫家本人。」

梵谷也在 1885 年寫道：「關於藝術，左拉講過非常美妙的話。」接著他引用左拉這位作家的話：「我在畫作（藝術作品）中尋找、並且愛上的，是這個人──藝術家本人。」**沒有人比梵谷更熱衷蒐集藝術家的傳記**，從長篇文章到閒聊和零碎的八卦，他都不放過。梵谷認同左拉的話，在每張畫作中都想找出蛛絲馬跡：「站在畫布背後的，是怎麼樣的人？」

法國浪漫主義畫家歐仁·德拉克羅瓦（Eugène Delacroix）是梵谷最欣

▲圖 0-14：委羅內塞，〈迦拿婚宴〉（細部），1563 年，畫布油畫，266 ¹/₂ × 391 ³/₈ 英寸，巴黎羅浮宮。

賞的藝術家之一，不只是因為他有驚人天賦和極高的生產力，也因為他克服了個人的逆境。梵谷談到：「我一直都記得德拉克羅瓦。他發現繪畫這門藝術時，已經氣若游絲、牙齒掉光了。喔好吧，說到我的精神病，我就會想到其他許多精神方面受到折磨的藝術家，而且告訴自己，精神病並不會中斷一個人的畫家生涯，它就像什麼事都沒發生一樣。」

在梵谷的短暫生命即將面臨結束之際，他仍抱持希望：遵循德拉克羅瓦等藝術家的引導、繼續勤奮工作、藉此度過堆積如山的個人與心理困境，

有朝一日他的畫作就能展現價值，並且在藝術界受人追隨。

然而，他也不太敢抱持更大的希望——身為藝術家，在商業方面不斷慘敗，已經使他成了悲觀主義者。幾乎沒有人購買他的作品。據傳梵谷生前可能只賣出一幅畫：〈紅色葡萄園〉（*The Red Vineyard*，見第 338 頁圖 14-24）——以 400 法郎的價格（約等於現今的 1,300 美元）賣給一位富裕的比利時畫家安娜·博赫（Anna Boch）；後來她自己也成為點描派肖像畫的主角（見第 34 頁圖 0-15），作者是比利時畫家西奧·范·里斯爾伯格（Théo van Rysselberghe）。

梵谷在巴黎發起一項活動，企圖說服其他藝術家（透過西奧認識的）跟他交換畫作。其中一位藝術家是基約曼，他是備受尊崇的印象派畫家，梵谷在 1888 年造訪了他位於巴黎的工作室。

梵谷寫信給貝爾納說道：「假如我們都像他一樣，應該就能產出更多好東西。」即使基約曼從來沒答應跟梵谷交換畫作，梵谷與西奧還是買了兩幅他的作品。

基約曼的許多作品都影響了梵谷，例如〈靜物：藍色手套盒〉（*Still Life with a Blue Box of Gloves*，見第 36 頁圖 0-16）就啟發了梵谷的〈夾竹桃〉（*Oleanders*，見第 37 頁圖 0-17）。

這兩幅作品中，作者都在插滿盛開夾竹桃的花瓶旁邊，放了一本平裝書。假如梵谷知道一百多年後，他的畫作反而是比較有名的那一張，應該會很吃驚吧！

1888 年，梵谷不斷說服高更跟自己一起住在亞爾的「黃色房屋」，而且最後還成功了。他向高更保證，他這位法國人才是領導者，而自己只是追隨者。

梵谷寫信給西奧：「當幾位畫家住在一起時，一定會有一位類似父親或上級的人，把秩序強加在別人身上。想當然耳，這個人一定是高更。」

1889 年，藝術評論家奧里爾寫了一篇簡介，讚賞沒沒無聞的梵谷，結果當事人向奧里爾抱怨，該得到如此盛讚的人並不是他，而是高更。梵谷認為自己在藝術界頂多只是個次要角色，他寫信給西奧：「我的背部可沒有寬到足以承擔如此的重任。」

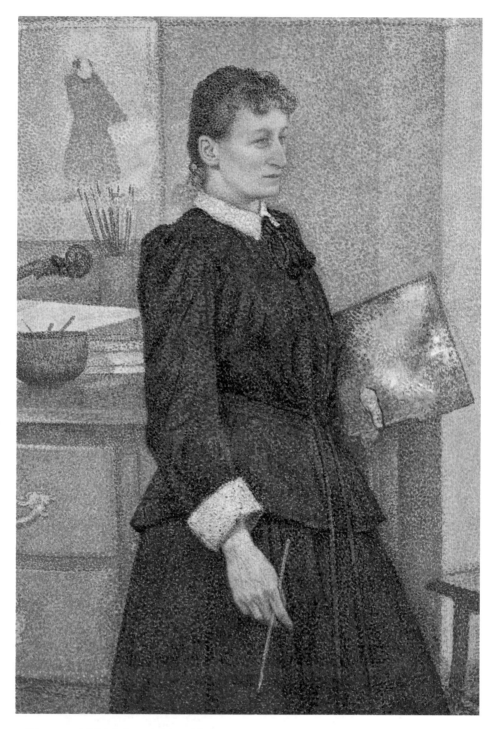

▲圖 0-15：里斯爾伯格，〈安娜·博赫〉（*Anna Boch*），約 1892 年（後來有修改過），
畫布油畫，37 $\frac{3}{8}$ × 25 $\frac{5}{8}$ 英寸，米歇爾和唐納德德愛慕美術館。

不過，梵谷偶爾還是會希望自己能在現代藝術史有一席之地。有天他突然很有自信，甚至**希望自己以及幾位同期的藝術家，能夠成為橋梁，連結他所喜愛的過去的藝術家，以及他未來看好的藝術家。**

他寫信給西奧說道：「我期待肖像畫的世代來臨，就像克勞德·莫內（Claude Monet）筆下的風景畫，既豐富又大膽，宛如居伊·德·莫泊桑（Guy de Maupassant）的風格。現在我知道自己無法與他們相提並論，但是福樓拜（Flauberts）和巴爾札克（Balzacs）不也造就了左拉和莫泊桑？所以，不必敬我們，敬下個世代吧！」

梵谷想像著，他與同儕們唯有團結合作，才能夠成為通往未來的橋梁——他稱之為「串聯藝術家的其中一個連結」。他認為與他同時期的人（當然還有他自己）都無法憑一己之力引領眾人。他寫信給貝爾納：「繪畫如今已是獨當一面的藝術，其水準已提高到足以媲美希臘雕塑、德國音樂和法國小說。它需要好幾群人集思廣益，貫徹共同的概念。」

如果梵谷知道後世的發展，他應該會目瞪口呆：**梵谷是那個世代中，唯一有一整間博物館專門收藏其作品的藝術家；**他的人氣高到每年都吸引大批遊客，塞滿巨大的荷蘭國家博物館——荷蘭黃金時代大師的大本營；而他最後也真的建了一座橋，連結他欣賞的藝術家和他夢想的藝術家，但他不只是其中的一個不起眼連結，而是與這些藝術家平起平坐，甚至可能是他們當中最受愛戴的。

我們全都很喜愛梵谷的畫作，本書介紹的作品，更是讓我們有機會去了解梵谷所喜愛的藝術。梵谷曾告訴西奧：「盡量付出熱情吧！這樣很棒，因為熱情當中蘊含著真正的力量。」

▲圖 0-16：基約曼，〈靜物：藍色手套盒〉，約 1873 年，畫布油畫，18 1/4 × 21 5/8 英寸，史密斯和
奈菲的收藏品。

「我認為基約曼的構想比其他人更周全，假如我們都像他一樣，
應該就能產出更多好東西。」

▲圖 0-17：梵谷，〈夾竹桃〉，1888 年，畫布油畫，23 3/4 × 29 英寸，紐約大都會藝術博物館（Metropolitan Museum of Art）。

# 引言
# 用親筆信，幫你導覽

本書介紹的作品，都在致敬梵谷最尊敬的眾多藝術家。你會經常看到梵谷的作品，與他所欣賞的藝術家作品擺在一起。有些情況下，梵谷知道那幅跟他的作品並列的繪畫、素描或版畫；但某些情況下他並不知道。

畫中有時也會出現，比梵谷的作品還晚完成的畫作，這是因為梵谷受到某些藝術家影響，而**他最後也影響了這些藝術家**。的確，梵谷之所以能達到藝術史的傑出地位，其中一個原因就是他極度個人化且表現力極高的大膽風格，完美的跟上從他生涯初期就已經開始的藝術趨勢。

2012 年，美國蘭登書屋（Random House）出版了《梵谷的一生》（*Van Gogh: The Life*），這是一本我與先生格雷戈里・史密斯合著的傳記。而你手上這本書當中收錄的作品、繪畫、素描與版畫，它們的作者都是梵谷所欣賞的藝術家。

史密斯與我在寫《梵谷的一生》的那十年間，何其幸運能夠蒐集這些作品；這段故事我會留到本書的最後一章再說。有十件作品來自哥倫布藝術博物館（Columbus Museum of Art），這間博物館辦過許多展覽，介紹梵谷與受他影響的藝術家，這些展覽的靈感來自於我們借給館方的收藏品。但有更多作品是來自私人收藏與世界各地的博物館：從日本和澳洲到義大利和巴西；從荷蘭的梵谷博物館、庫勒－穆勒博物館，到紐約的大都會藝術博物館，以及華盛頓特區的國家藝廊。

圖片通常都包含了說明文字以及梵谷的一段引文，這樣我們就能**聽他親自說明，他喜愛另一位藝術家的哪**

39

些地方；有些引文也會提到那幅特定作品。

梵谷大多數的信件都是寫給弟弟西奧，所以這些評論大部分都是說給西奧聽的。但有時候，引文是來自寫給朋友的信件，例如荷蘭畫家安東‧范‧拉帕德（Anthon van Rappard）、貝爾納、藝術評論家奧里爾，或是梵谷那位最聰明、最有好奇心、而且人見人愛的妹妹威廉明娜（Willemina），梵谷都親密的暱稱她叫「薇兒」（Wil）。

接下來的章節是按照主題或畫派來編排，這麼做是想**依照梵谷看藝術的角度**，**替藝術作品分組**。接著這些分組後的圖片，就能共同創造出一種想像中的展覽 —— 梵谷自己應該會非常樂在其中。

當然，如果能看到自己的作品，與他非常欣賞的藝術家畫作並列，梵谷應該會很感動。有些作品他知之甚詳；有些作品他沒看過，但假如他有看過的話，應該也會覺得很開心。

無論如何，我相信他應該都能領略到，他們的作品與自己的作品在藝術方面的關聯。

梵谷透過自己的引文，成為這場展覽的導覽員 —— 不只提供寶貴的資訊，也傳達了對於藝術的熱情。

我們不可能按照年代順序來編排這些章節與它們的圖片分組。梵谷成為藝術家的 10 年間，有時候會將大量心力，投注於鑑賞單一藝術家或單一藝術門派。他可能會因為支持另一位藝術家，而把原本喜愛的藝術家暫時晾在一旁，但他從來沒有忘掉原本這位藝術家。

梵谷被家人摒棄，也無法擺脫悔恨，他大半輩子都活在自己所想像的喧囂與孤獨之中。他最喜歡的作家之一喬治‧艾略特（George Eliot）寫道：「任何偉大的感受力，都會透過諸多力量施予各種影響，永遠處於動態並互相交錯，造成數不清的後果。」這句話拿來形容梵谷，再適合不過了。

第一章

# 第一件走進
# 梵谷意識的作品

應該沒有人比梵谷更需要宗教的慰藉。他從小時候就認為基督的畫像很悲傷，同時也能撫慰自己。

他父親的牧師公館內掛了一幅版畫，是荷蘭浪漫主義畫家阿里·謝弗（Ary Scheffer）的〈安慰者基督〉（*Christus Consolator*，見第 44 頁圖 1-1）；梵谷從小看著這幅畫長大，基督的形象已經永遠銘記在他的想像中——就我們所知，**〈安慰者基督〉應該是第一件走進梵谷意識中的藝術作品。**

這幅畫描繪了《聖經》其中一段話：「我已前來治癒那些心碎之人。」（He has sent me to heal those who are brokenhearted.），成為十九世紀最受喜愛的宗教畫像之一。

當時的人非常迷戀這些描繪無辜受難的畫像：容光煥發卻悲傷的基督，身旁圍繞著祈求者，他們因為痛苦、壓迫與絕望而精疲力竭。

基督張開雙手，露出他在十字架上受的傷，提醒著大家他自己也受苦過。這幅畫所傳達的訊息很清楚：受苦會使人更接近上帝。梵谷的父親西奧多羅斯牧師寫道：「悲傷不會傷害我們，而是使我們能用更神聖的眼光看待事物。」

在梵谷早年居住過的許多房間當中，他幾乎都會在每一面牆掛上宗教畫像，一幅接一幅，大多數是耶穌，直到「整間房間都裝飾著《聖經》中的圖畫，以及描繪『試觀此人』（*ecce homo*）'這個名場面的作品」——許多年後，梵谷的同事保盧斯·戈利茲（Paulus Görlitz）如此回憶道。

幾乎每一幅畫上都寫著梵谷引用自《哥林多人後書》的題詞：「似乎憂愁，卻總是歡喜。」復活節時，梵谷甚至還會用棕櫚枝圍繞每幅畫。

「我不是一個虔誠的人，但當我看到他這麼虔誠，我就被他感動了。」戈利茲說道，1877 年他與梵谷一起在多德雷赫特賣書，並同住一個房間。戈利茲記得梵谷跟他說：「《聖經》是我的慰藉，我生活的支柱。它是我心目中最美的書。」

---

¹ 編按：出自《新約聖經·約翰福音》19 章 5 節，耶穌受鞭刑，頭戴荊棘冠冕示眾時，羅馬總督彼拉多（Pilate）說的話：「你們看這個人。」為表現耶穌受難的經典題材。

## 上帝就是大自然，
## 大自然就是美

同年，24 歲的梵谷搬到阿姆斯特丹，準備要像他父親一樣（家人稱呼他為「多羅斯」〔Dorus〕），成為荷蘭的新教牧師。這是很艱難的生涯選擇。在他得以開始任何神學研究前，必須先獲准進入大學就讀，而這需要好幾年的學術訓練，包括研究希臘文與拉丁文。

梵谷決定盡快做完這件事，他不耐煩的寫道：「願上帝賜予我必要的智慧，以儘早完成我的研究，這樣我就能履行牧師的職責。」其實宗教主題並不包含在大學入學考的準備中，但他就是按捺不住。

不久之後，他又直接拿起《聖經》來讀，並且設法在忙碌的研究中，擠出時間列出一長串寓言與奇蹟，再依照時間順序排列它們，並且翻譯成英文、法文與荷蘭文。「畢竟，《聖經》才是最基本的。」他向西奧解釋。

與此同時，梵谷對於語言研究的努力，甚至超越平常對於事物付出的熱情。他形容自己努力的程度「就像咬著骨頭的狗一樣頑固」。

不過，事情打從一開始就出現不妙的跡象。梵谷的熱情並沒有讓他的苦讀更順利：「事情沒有我希望的那麼簡單與快速。」他向西奧承認，並祈禱自己能夠靈光一閃，恢復信念。

然而過沒多久，他的靈感就來了。1877 年這個關鍵的夏天，梵谷聽了一場布道，主講者是荷蘭改革派牧師伊利沙・勞瑞拉德（Eliza Laurillard），主題則是「撒種的比喻」。

這篇比喻告訴梵谷，如何將他人生中的強烈熱情（透過宗教與家人和解），與他人生中最大的慰藉（藝術）結合在一起。

「耶穌走在剛播種的田地上。」勞瑞拉德開始說道。他運用簡單且生動的想像，塑造出一位基督，不但體現於大自然，也與大自然的流程（耕田、播種、收成）密切聯繫，並與自然界之美密不可分。

其他傳教士（包括梵谷的父親）都曾宣告過「大自然的神聖性」，但勞瑞拉德又更進一步。他認為**尋找自然之美不是認識上帝的方法之一，而是唯一的方法**。那些能看見自然之美

▲圖 1-1：謝弗，〈安慰者基督〉，1851 年，畫布油畫，25 5/8 × 34 1/2 英寸，明尼蘇達州明尼亞波利斯美術館（Minneapolis Institute of Art）。

「我被各種事物束縛，其中有些束縛令我覺得羞辱，而且它們隨著時間只會更加惡化；但是〈安慰者基督〉上面的題詞：『祂是前來向囚徒宣揚拯救之道』，至今對我來說依舊是真的。」

並表達它的人——**作家、音樂家、藝術家**——**就是上帝與人之間最忠實的媒介**。

這是非常激動人心的嶄新藝術理念。在此之前，藝術一直都是為宗教服務：從四處可見的寓意圖書（用來教小孩道德觀念），到梵谷房間內掛的虔誠版畫。而勞瑞拉德卻鼓吹一種「美的宗教」——**上帝就是大自然，大自然就是美，藝術就是崇拜，藝術家就是傳教士**。

簡言之，藝術就是宗教。梵谷寫道：「他給我非常深刻的印象。假如他會畫圖，他的作品必定是崇高的藝術。」他一而再、再而三的回去聽勞瑞拉德布道。

但勞瑞拉德對於藝術與宗教的理想，並不足以促使梵谷當上牧師——梵谷花費大量心力追隨父親的腳步，成果卻遠遠不如預期。

他沒有通過十九世紀荷蘭新教牧師必要的嚴苛學術訓練、無法在比利時南部的荒涼礦村成為傳教士，甚至連發送免費《聖經》這種低階工作都保不住。而且，他在此後的人生中，因為無法達到家人的期待，所以也拒絕接受家人的宗教信仰。

1881 年，梵谷向守寡的表姊琪·沃斯（Kee Vos）求婚。這件事促使他與父母產生了嚴重衝突。他們的外甥女正深陷悲痛之中，而深陷麻煩的兒子居然還想跟她糾纏不清，讓大家都感到頭疼。

於是，梵谷使出他最有力的辦法來反擊——譴責宗教。他向西奧宣稱：「如果一個人必須隱藏自己的愛意，而且不被允許照著自己的心意走，那麼宗教就顯得相當虛假。」

如果宗教要求人們否認自己的心意，那麼他就會更快否認宗教。求婚失敗之後，梵谷寫信給西奧：「我真的不在乎所有正邪、道德與不道德之類的廢話。」

隨著十年的歲月過去，梵谷離宗教越來越遠——先是個人層面，接著是藝術方面。他對宗教的敵意在 1888 年達到高峰，與此同時，他的朋友貝爾納開始將天主教的概念納入自己的藝術中。

巴黎的象徵主義辯論激起貝爾納的熱情，於是他在當年 4 月，一手拿著自己的神祕宗教畫像代表作、另一

手拿著《聖經》，來到位於布列塔尼海岸的阿旺橋（Pont-Aven）藝術社團。

阿旺橋藝術家的領袖高更，欣然接受了貝爾納的新點子，不久之後兩人就忙於規畫作品，以探究《聖經》的深奧神祕與意義。

貝爾納受到高更的溫暖接待，後來他又帶著自己的想法來到遙遠的亞爾——也就是梵谷居住的地方。而梵谷的激烈反對，想必把貝爾納給嚇呆了吧！

梵谷寫信給貝爾納抱怨道：「這些老掉牙的故事實在有夠狹隘！極度令人悲傷的《聖經》，激起我們的絕望與憤慨，嚴重冒犯我們，而且它的瑣碎，以及具有感染力的愚蠢，都使我們徹底困惑。」

只有基督的形象沒有被梵谷的怒火燒到，但梵谷還是很輕視貝爾納對於捕捉基督形象的企圖心，說他有「藝術精神官能症」，並且嘲笑他不會成

功。「只有德拉克羅瓦和林布蘭筆下的基督臉龐[2]，能夠讓我感受到基督本人，其他人畫的都只會笑死我而已。」梵谷嘲笑道。

他一直在防範著周遭的靈性世界和信仰，甚至在 1888 年 7 月時，還打算要重讀宗教懷疑論者巴爾札克的所有著作。但梵谷所尊敬的藝術家，對他的影響實在太強，而他對於往事的沉溺也太深、太令他焦慮不安，因此這番抵抗也持續不了多久。

## 〈星夜〉，與基督相遇的夜晚

9 月，在梵谷面臨極度絕望的一刻，他還是回到了他所知道最撫慰人心的畫面：「山園中的基督」[3]（見第 48 頁圖 1-3）。梵谷試著畫出這個場景兩次，但兩次都把顏料給刮掉。那個月他又試了一次，想用顏料捕捉這個關於永生的幻象。

---

[2] 編按：見右頁圖 1-2。
[3] 編按：作者原文為「Christ in the Garden」，同「Agony in the Garden」——在耶路撒冷橄欖山一處園（名叫客西馬尼〔Gethsemane〕）中苦惱；此場景發生在〈最後的晚餐〉之後，耶穌被背叛和被捕之前。藝術家拉斐爾（Raffaello Sanzio）等人都曾以此為主題作畫。

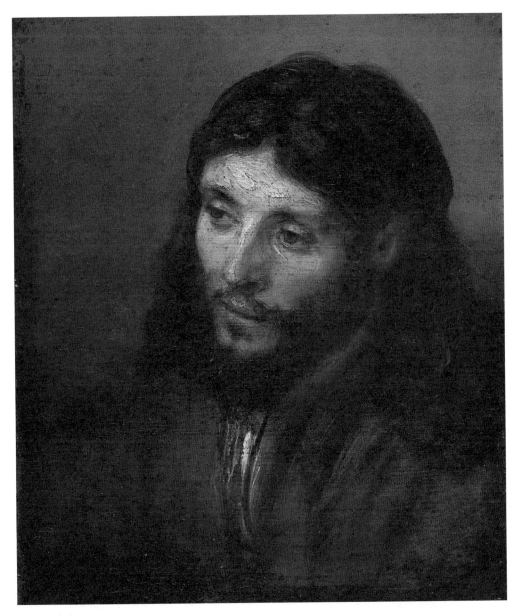

▲圖 1-2：林布蘭，〈基督頭像〉（*Head of Christ*），1648 年，橡木畫板油畫，9 13/16 × 8 1/2 英寸，柏林博物館舊國家美術館（Alte Nationalgalerie）。

「林布蘭獨立於（或幾乎獨立於）其他畫家的特色，是他筆下人物目光中的溫柔……這種曾經心碎的溫柔，這種超凡無限者的一瞥……你可以在莎士比亞（William Shakespeare）作品中許多地方遇見它。」

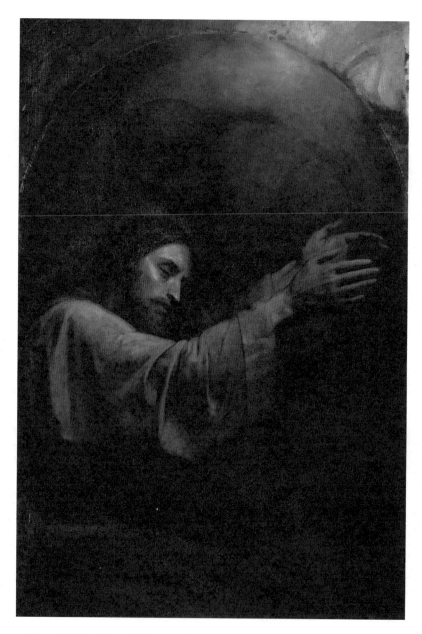

▲圖 1-3：謝弗，〈客西馬尼園中的基督〉（Christ in Gethsemane），1839 年，畫布油畫，55 1/8 × 38 5/8 英寸，荷蘭多德雷赫特博物館（Dordrechts Museum）。

「謝弗筆下的〈客西馬尼園中的基督〉還真是令人難忘，很久以前，這幅畫也同樣深深感動了老爸。」

他寫道：「我腦海裡有東西。繁星閃爍的夜晚；基督身穿藍衣的形象，全是最強烈的藍色，而天使混雜了檸檬黃。」但他又失敗了。這個意象乘載了太多梵谷的往事，第二次壓垮了他——「美到我不敢畫」——於是他拿起刀子毫不留情的毀掉畫布。

但在 9 月結束之前，梵谷又開始嘗試宗教主題。在畫作〈隆河上的星夜〉（*Starry Night Over the Rhône*，見下頁圖 1-4）中，**他拋開了如今對他而言無法承受的基督與天使的形象，只畫出自己與祂們莊嚴邂逅時的夜空。**「我非常想畫星空。」他如此告訴妹妹薇兒。

假如能用溫柔的筆刷與「和諧」的顏色，達到與基督孤高形象同樣的慰藉，或是用顏料捕捉「繁星的感覺，以及無限澄澈的高空」，也許就能結束自己的孤寂——或至少緩和它。

他本來想在位於亞爾的住所「黃房子」（見第 149 頁圖 5-8），規畫一個藝術家社團，最後以失敗作收，於是他對於未來的渴望，全都傾洩在畫布上，而他的畫功也比以前更柔和。**他希望透過顏色和筆觸，傳達至高無上的真理，捕捉自己對救贖的渴望。**

「這些苦難就是全部了嗎？或者還有更多在等著我？」梵谷絕望的問道。

九個月後，1889 年 6 月，梵谷在聖雷米的精神病院畫了第二幅〈星夜〉（*The Starry Night*，見第 51 頁圖 1-5），這幅後來比前一幅有名。這次當他抬頭往上看，他看見的天空，跟去年在亞爾畫的那片天空不一樣。或者應該這麼說：他看天空的眼光變了。

不到一年前，他對於藝術家社團的夢想還沒有破滅。如今，梵谷對於那個社團的幻想希望，就像夕陽一樣逐漸模糊，他以更明確的態度，在夜空中尋找更古老、更深的慰藉。

「我非常需要——我該說出那個字眼嗎？——宗教。於是，我就在晚上出門去畫星星。」他一邊寫著，一邊為了自己的告白而顫抖。

在新畫作中，梵谷將聖雷米這個人口 6,000 人的熱鬧城鎮，縮小成只有幾百人的寧靜小鎮。十二世紀的聖馬丁教堂（church of Saint Martin），以它那令人生畏的尖石鐘塔成為這座城鎮的地標。它在梵谷筆下成為簡約的禮拜堂，有著一座略微穿透地平線的

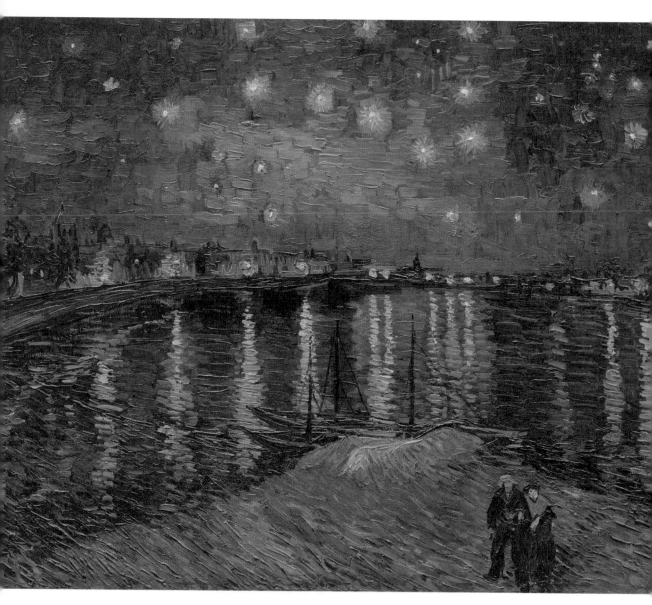

▲圖 1-4：梵谷，〈隆河上的星夜〉，1888 年，畫布油畫，28 3/4 × 36 1/4 英寸，巴黎奧賽博物館。

「我非常需要——我該說出那個字眼嗎？——宗教……於是，我就在晚上出門去畫星星。」

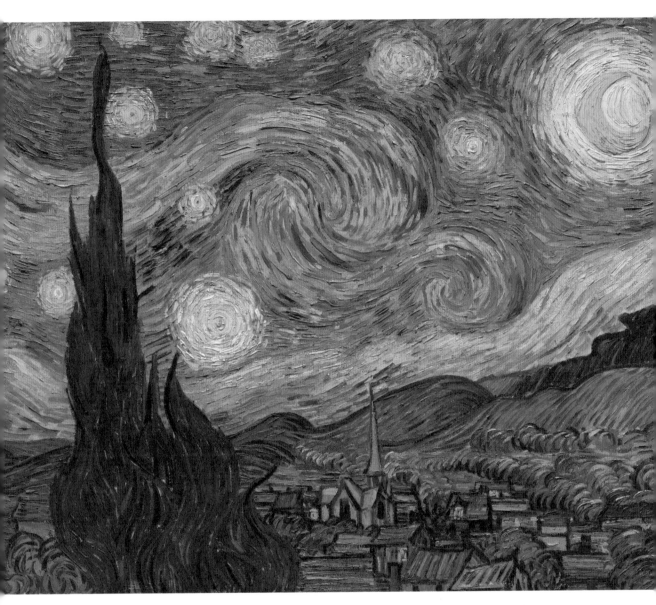

▲圖 1-5：梵谷，〈星夜〉，1889 年 6 月，畫布油畫，29 × 36 ¹/₄ 英寸，大都會藝術博物館。

針狀尖塔。

最後，梵谷將城鎮從精神病院北邊的谷底搬到東邊，直接落在他房間的窗戶，以及低矮的阿爾皮耶山脈（Alpilles mountains）那令人熟悉的鋸齒狀輪廓之間 —— 鎮上的居民也可以從這個位置，見證這天空奇觀。

〈星夜〉注定成為史上最有名且最受喜愛的畫作之一，它體現了牧師勞瑞拉德多年前宣揚的觀點：「**上帝就是大自然，而大自然就是美。藝術就是宗教。**」

但是，梵谷並沒有完全擺脫傳統宗教的掌控。到了 7 月，隨著精神問題惡化，他將一幅德拉克羅瓦的〈聖殤〉（Pietà，第 54 頁見圖 1-6）版畫從牆上取下，並將它釘在畫架附近，就好像要將這個畫面（慈愛的母親擁抱她的兒子從死者中復活）釘在自己的腦海中。

在梵谷的精神問題崩潰變得過於嚴重之前，他試圖畫出德拉克羅瓦筆下這個難以言喻的寬慰景象，並決心要「畫出聖人與聖女的肖像」。

但他卻被無法解釋的「惡運」襲擊（或許是病情又發作），他居然讓

這幅珍貴的版畫和其他畫作掉進油彩和顏料中，結果其中許多畫作都毀了（第 54 頁見圖 1-7）。「這件事真的令我非常難過。」梵谷憂傷的寫道。

1889 年夏天，另一幅在梵谷腦海中自行組成的意象是一位天使。7 月底，梵谷被一波接一波的病情襲擊之際，他的弟弟送來一件禮物：林布蘭畫的拉撒路（Lazarus）版畫（見第 56 頁圖 1-9）。

這是一幅仁慈與光明的作品，跟梵谷筆下的太陽一樣光芒四射，不只向瑪利亞（Mary）宣告耶穌奇蹟般的降生，也是母性對於所有人的神聖慰藉。

但西奧並不知道，梵谷不只把林布蘭的天使看成自己樂於迎接的信使，撫慰「精神上的心碎與沮喪」，他還把天使看成父親指責別人時的形象（用「天使的面容」布道），警告報應即將到來。

9 月，梵谷住進聖雷米精神病院的四個月後，終於獲准恢復作畫。從他受損的腦海中浮現的第一批意象，就是德拉克羅瓦的〈聖殤〉（見第 55 頁圖 1-8），以及林布蘭的天使（見第 57 頁圖 1-10）。

他將德拉克羅瓦和林布蘭的小張灰色版畫，畫成大尺寸的彩色版本——慈愛的母親與莊嚴的信使，在他度過無止境的風暴時，既鼓舞卻又折磨著他。

當他描繪這些畫面時，他在基督的臉龐中看見了自己的特徵，並且替無色的天使，畫上他自己被太陽晒傷的頭髮。

然而，**每次當梵谷重回宗教，最後又會被自己對於宗教懷有的怒火反彈**。11 月，他收到兩封信，一封是高更寫的，另一封是貝爾納寫的。高更吹噓他最近完成了一幅「山園中的基督」，他寫道：「我覺得你會喜歡這幅畫。基督的頭髮是朱紅色。」貝爾納則說自己的畫室掛滿了《聖經》的畫作，包括他自己畫的客西馬尼園場景——基督被猶大背叛之前，就是在這座山園祈禱。

貝爾納把新作品寄給梵谷，後者看了之後勃然大怒。「你這些《聖經》畫作真令人絕望！」他破口大罵，並批評這些畫作偽造、虛假、駭人，簡直就像一場惡夢。

梵谷話中的語調一下宛如兄長般優越、一下又帶著暴怒的嘲諷，要求貝爾納在唯一真神面前，拋棄他的「中世紀掛毯」（medieval tapestries）[4]。他不敢相信貝爾納竟敢用如夢似幻的場景、異想天開的虛假形象，描繪真理的「精神極樂」。

到最後，梵谷因為宗教憂慮了一輩子，而他的掙扎並非透過信仰持續帶來的痛苦表現出來；**最充分表現這種掙扎的，其實是〈星夜〉這幅畫中的和諧**。1888 年 9 月，他寫信給西奧。這封信應該是他們往來的大量信件中，最具哲學性也最優美的陳述：

我越來越覺得，我們絕對不能批判這個世界的上帝。這個世界就是一份不成功的研究；當一份研究已經出錯，你該怎麼辦？——假如你喜愛上帝這位藝術家，你就找不到太多可以批評他的地方——你會閉上嘴巴。不

---

[4] 編按：作者此處可能指《天啟掛毯》（*Tenture de l'Apocalypse*），其描繪了《啟示錄》（*Revelation*）中的故事。

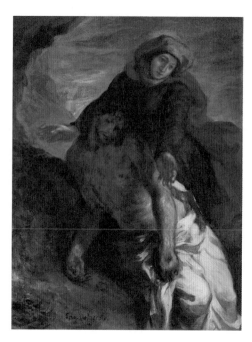

◀圖1-6：德拉克羅瓦，〈聖殤〉，1850年，畫布油畫，14 × 10 3/4 英寸，挪威國家美術館（Nasjonalgalleriet）。

◀圖1-7：梵谷收藏的受損複製畫。塞萊斯廷－法蘭索瓦·南特伊（Célestin-François Nanteuil），〈聖殤〉（模仿德拉克羅瓦），約1850年，石版畫，8 11/16 × 6 11/16 英寸，梵谷博物館。

「德拉克羅瓦這張畫的是死去的基督與痛苦的聖母。精疲力竭的遺體朝前方彎曲，躺在洞窟入口左側、雙手向外伸展，而女人站在身後。

「這是暴風雨過後的夜晚，而這位孤寂且身穿藍衣的人物——飄逸的衣服被風吹拂著——在天空的襯托下顯得醒目，而天空飄著鑲金邊的紫色雲朵。

「她也用絕望的手勢伸出自己空著的雙臂，你可以看見她的雙手，勞動女性那雙健康且厚實的手……死去男人的臉龐籠罩在陰影中，而女人的蒼白頭部，被一朵雲明亮的襯托出來——這樣的對比，讓兩顆頭部就像一朵黑花與一朵白花，刻意排在一起表現出更好的效果。」

▲圖 1-8：梵谷，〈聖殤〉（模仿德拉克羅瓦），1889 年 9 月，畫布油畫，28 ³/₄ × 23 ⁷/₈ 英寸，梵谷博物館。

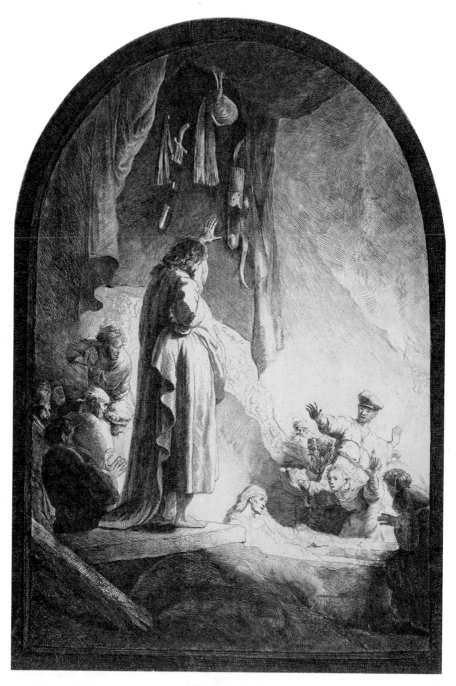

▲圖 1-9：林布蘭,〈拉撒路的復活〉(*The Raising of Lazarus*),約 1632 年,蝕刻版畫,14 1/2 ×
10 1/16 英寸,大都會藝術博物館。

「非常感謝你送我這些蝕刻版畫 —— 你選了一些我已經喜歡很久的畫,包括這張
拉撒路。」

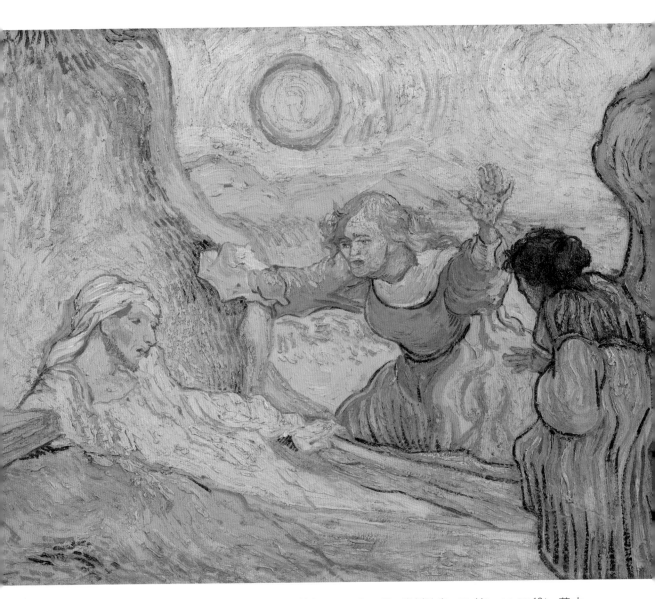

▲圖1-10：梵谷，〈拉撒路的復活〉（模仿林布蘭），1890年5月，畫紙油畫，19 $^{11}$/$_{16}$ × 23 $^{13}$/$_{16}$英寸，
梵谷博物館。

過，你有權利要求更好的東西。

我們應該去看看同一隻手所畫的其他作品；這個世界顯然就是上帝在日子難過時匆忙湊合出來的。當時這位藝術家不知道自己在做什麼，或是腦袋沒有在運轉。儘管傳說自有一套說法，但是上帝這位老好人，仍然在自己的研究中搞出一大堆問題。

我傾向認為傳說是對的，但這份研究在許多方面都是一塌糊塗。可能只有大師才會犯這種大錯，而且或許這也是我們最大的安慰，因為在這種情況下，我們有權利懷抱希望，看見同樣這隻有創意的手，能夠自己擺平錯誤。

面對我們這段飽受批判的人生時，基於很好的（甚至重要的）理由，我們千萬不能將它照單全收，而是要繼續懷抱希望——在其他某些層面中，我們將會看見更好的事物。

▲圖 1-11：尚‧貝勞德（Jean Béraud），〈基督〉（*Christ*），1900 年–1906 年，畫布油畫，35 3/4 × 25 1/2 英寸，史密斯和奈菲的收藏品。

「試著掌握偉大藝術家以及嚴肅的大師，在他們的傑作中所傳達的本質，你就能在他們之中再度發現上帝。所有真正美好且美麗的事物……都是來自上帝。」

▶圖 1-12：朱爾·約瑟夫·勒費弗爾（Jules Joseph Lefebvre），〈在教堂祈禱的老婦女〉（*Old Woman Praying in a Church*），1888 年，畫板油畫，17 3/4 × 11 3/4 英寸，史密斯和奈菲的收藏品。

◀圖 1-13：法蘭茲·埃布爾（Franz Eybl），〈休息中的流浪者〉（*Wanderer Resting*），1845 年–1850 年，畫板油畫，11 3/8 × 9 1/4 英寸，史密斯和奈菲的收藏品。

「托馬斯·耿稗斯（Thomas à Kempis，文藝復興時期宗教作家）建議：『如果你想堅持不懈，並在精神層面獲得進步，請把自己看成這塊土地上的流亡者與朝聖者。』」

▲圖 1-14：弗里茨‧馮‧烏德（Fritz von Uhde），〈讓孩子們到我跟前來〉（*Suffer Little Children*）[5]，1884 年，畫布油畫，74 × 114 ⅛ 英寸，德國萊比錫藝術博物館（Museum der bildenden Künste）。

「雖然我對烏德本人語帶保留，但我就開門見山的說吧，我真的覺得這張畫非常棒——我是指它的主角，也就是占了這張畫 3/4 的孩子們。」

---

[5] 編按：畫中右側坐著的為耶穌。

▶圖 1-15：路易・皮埃爾・恩里克爾－杜邦（Louis Pierre Henriquel-Dupont），〈安慰者基督〉（模仿謝弗），1857年，雕版畫，4 1/2 × 5 7/8 英寸，史密斯和奈菲的收藏品。

◀圖 1-16：奧古斯特・湯瑪斯・瑪麗・布蘭查德三世（Auguste Thomas Marie Blanchard III），〈報償者基督〉（*Christus Remunerator*，模仿謝弗），1851 年，鋼雕版畫，19 3/8 × 22 3/8 英寸，荷蘭國家博物館。

「你早上寄來的信和版畫真是美妙的驚喜，我正在菜園替馬鈴薯除草呢⋯⋯這兩張雕版畫，〈安慰者基督〉與〈報償者基督〉，已經掛在我房間的書桌上方了。上帝是公正的，所以他會說服迷途者重回正軌，你寫信給我時就是這樣想的吧？但願你的想法會成真。我在許多方面都誤入歧途，不過依然抱有希望。」

# 收藏米勒、複製
# 米勒、超越米勒

幾乎打從 1881 年梵谷開始作畫時，他就有了「農民畫家」（painter of peasants）的稱號。這在當時是很新潮的身分。

梵谷所處的整個世代，都捨棄了浪漫主義崇尚自然的概念，受到政府鼓勵去討好逐漸政治化的農民，並且被畫家在商業上的成功給誘惑，像是米勒、布雷頓、伊斯拉爾斯，以及海牙畫派領袖之一安東・莫夫（Anton Mauve，他也是梵谷的表妹夫），這些農民畫作，成了他們創作的重心。

梵谷就跟當時其他許多藝術家一樣，回應了「祥和的鄉下地方」（以及在那裡勞動的高尚農民）的呼喚。1882 年他寫信給西奧說道：「最窮困的農舍在我眼中成了繪畫和素描。這些事物以無法抗拒的動力，正驅動著我的腦海。」

對梵谷以及他所處的世代而言，**農民畫家的模範人物就是米勒**——但並不是這位大師米勒本人，而是藝術評論家兼歷史學家阿爾弗雷德・森西耶（Alfred Sensier）所描寫的米勒。

森西耶寫過所有巴比松畫家，但其中他最重要的著作是《J.-F. 米勒的生平與作品》（*La vie et l'oeuvre de J.-F. Millet*）。這本書在 1881 年出版，對梵谷產生了相當大的影響。

## 最崇拜的農民畫家，其實是富二代

森西耶不只是米勒的傳記作者，同時也是米勒的贊助人、收藏家和經銷商。為了讓〈撒種者〉（見第 66 頁～ 67 頁圖 2-1 ～ 2-3）和〈晚禱〉（*The Angelus*）這些代表性作品，具有可以行銷的創作者傳奇故事，森西耶抱著自私的心態，用華麗且濫情的陳腔濫調去潤飾米勒的鄉下人經歷。

森西耶筆下的米勒在田地中度過童年，他必須分擔農民日常生活的苦工和粗重農活。但現實中的米勒其實是沒落鄉紳的兒子，個性敏感、好學，陪伴他長大的，是羅馬詩人維吉爾（Vergil）的《艾尼亞斯紀》（*Aeneid*），以及諾曼第家鄉的多岩石土壤。

就算米勒真的有親自參與播種和收割，頂多也可能只是替溺愛他的奶奶照顧庭園。跟他關係密切的親戚替他介紹了一份正職，他卻急著放棄家

鄉這份薪水,到巴黎去當學院派大師保羅·德拉羅什(Paul Delaroche)的學徒。

森西耶筆下的米勒,終其一生都與他畫中那些窮苦的人們站在一起;森西耶如此堅稱:「他的心中總是抱著對於鄉下窮苦人家的同情和憐憫。他自己就是農民。」

根據森西耶的說法,米勒在1849年逃離巴黎的城市生活,與他喜愛的簡樸農民住在一起,共享他們克己又貧窮的生活。他甚至還穿著典型的灰色襯衣和木鞋(窮人的裝束),以至於沒有疑心的旅人,會輕易將這位在田間跋涉的蓄鬍壯漢,錯認成「其中一位熱情的農民」。

然而,**現實中的米勒花錢大手大腳,不知道安貧度日為何物,欠錢如家常便飯。**他不但擁有藝術家的十八般武藝,對市場也有著敏銳眼光,因此他作畫相當有策略性——從社會百態的畫像到年輕性感美女的挑逗圖案——他的生涯從來不愁贊助者、委託人和買家。

不過,梵谷心目中的米勒正是森西耶筆下的米勒。「有一句話非常適合用來形容米勒筆下的農民。」梵谷寫信給西奧,接著他引用了森西耶那本書中的一段話:「那就是『他們就像用自己播種過的土壤畫出來的』。」

但無論梵谷被誤導到什麼程度(米勒主張自己不只是畫家,也是農民畫家),他自稱農民畫家,在現實中倒是比米勒站得住腳。梵谷寫道:「我是農民畫家,我真的是。我迷上了農民的生活,可以連續觀察他們24小時,但結果就是我實在很難再思考其他事情⋯⋯。」

## 培根、馬鈴薯, 加上不修飾的糞肥

梵谷小時候住在荷蘭南方的津德爾特(Zundert)小鎮,無論任何季節與天氣,他都經常獨自翹家,在荒野中漫步。

令他的中產階級父母最頭痛的是,他不走鎮上的草地小徑或花園小路,而會漫步到遠方沒有足跡的地區,體面的中產階級人士根本不敢走入——這些地方死氣沉沉,只會遇到窮困的農民在切割泥炭和採集石楠花,

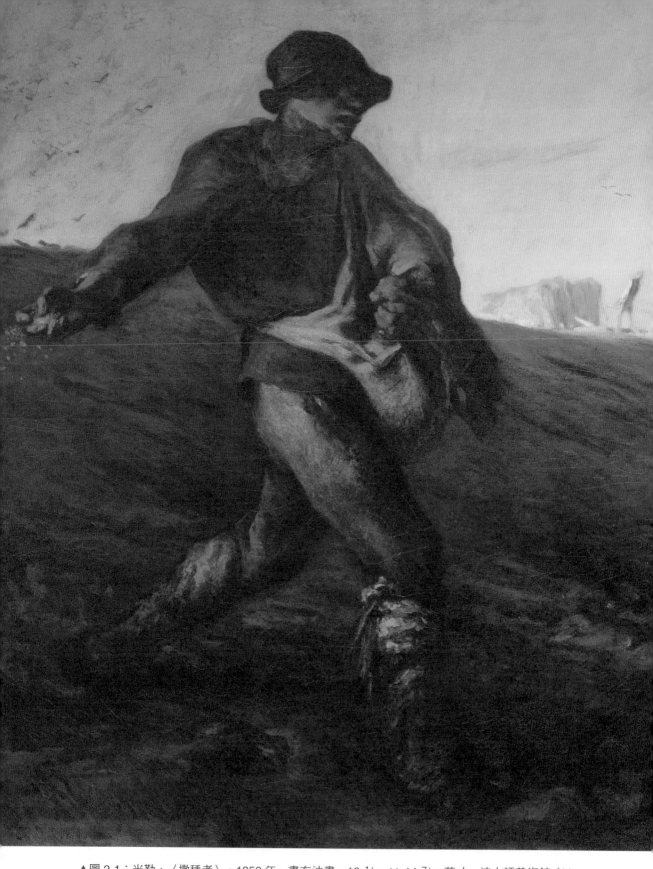

▲圖 2-1：米勒，〈撒種者〉，1850 年，畫布油畫，10 $\frac{1}{16}$ × 14 $\frac{7}{16}$ 英寸，波士頓美術館（Museum of Fine Arts, Boston）。

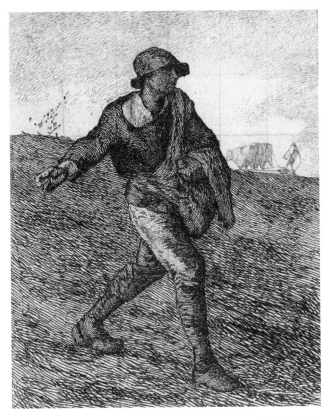

◀圖 2-2：梵谷收藏的複製畫，網格上的素描。保羅·勒拉特（Paul Le Rat），〈撒種者〉（模仿米勒），1873 年，紙上蝕刻鉛筆畫，4 3/4 × 3 15/16 英寸，梵谷博物館。

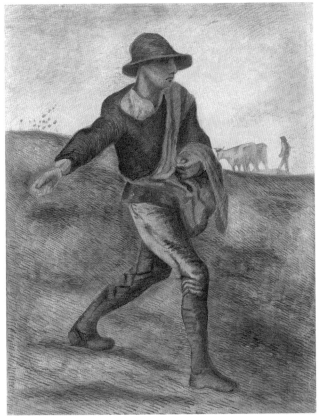

◀圖 2-3：梵谷，〈撒種者〉（模仿米勒），1881 年 4 月，紙上墨水筆、筆刷、墨水和水彩，18 15/16 × 14 7/16 英寸，梵谷博物館。

「有句話把米勒筆下的農民形容得很好：『他筆下的農民，似乎是用他們播種過的土壤畫出來的』……藝術有時候會從大自然浮現出來，例如米勒的畫作〈撒種者〉，就比平常在田裡播種的人更有靈魂。」

或是牧羊人在放牧。梵谷的母親安娜（Anna），堅稱自己的兒子「和農家男孩往來，結果變粗俗了」。

1883 年，30 歲的梵谷不再是年輕人，而且已搞砸了好幾份工作，他只好懷抱著屈辱的回家與父母同住。當時梵谷已經成為畫家，將他大半的注意力，集中在唯一願意坐著給他畫的人們：尼嫩（Nuenen）鎮上與周遭的農民。

梵谷的父親是這座小鎮的新教牧師。父親幫他把牧師公館的一棟附屬建築物改建成小畫室，而他邀請了許多作畫對象前來，把他父母給嚇壞了；更糟的是，他也會去拜訪他們的破舊小屋，不只畫他們，也跟他們交朋友——而且如果對方是女性，還會與她們發生關係；至少可以確定戈迪娜‧德‧格魯特（Gordina de Groot）曾是他的女伴。

有時候他乾脆不回家，直接在荒郊野外的農家過夜。「我跟其中某些人成為朋友，他們總是很歡迎我。」他開心的向西奧報告。

梵谷跟他們一起吃黑麥麵包、睡稻草床，他認真的說道：「總是會有

其他陌生人的房子、其他田野，裡頭全是我意想不到的事物，因為我是陌生人中的陌生人。」他宣稱自己「對文明社會的無聊感到噁心」，越來越疏遠家人，並且整天都完全投入於觀察農民的生活。

他會研究他們在「火堆旁的寂靜冥想」，以及他們所迷信的八卦。他藉由金錢和酒類獲得他們的信任，得知他們怎麼「聞風」來預測天氣，以及當地女巫的住處（他曾鼓起勇氣拜訪一位女巫，卻發現「她其實沒有什麼神祕的事情」。）

梵谷藉此挑釁他的父母，當他寫信描述自己每天拜訪鄉下人時，也會順便酸一下西奧。其中有許多鄉下人在冬季會織布來補貼農場收入，而這也是此小鎮最主要的家庭工業。

他向西奧形容他們「悲慘的小房間和泥巴地板」，以及既奇怪又討厭的機械，塞滿了整間房子，日夜不停發出噪音。「那些織布工是可憐的生物。」梵谷如此評論道。

如果父母反對他，他肯定會要他們閉嘴。正如他對西奧說的：「我能夠完全自在的與低階層人民相處。」

而且他好像還嫌爭議不夠大，甚至在吃飯時間將農民的畫像帶進牧師公館的餐廳，並且把它們靠在一張空椅子上，感覺就像他刻意唱反調，邀請農民坐在父母那張神聖不可侵犯的餐桌旁。

梵谷有幾位作畫對象（包括他的情人戈迪娜），後來成為他一幅畫中圍著餐桌的農民。這幅畫叫做〈吃馬鈴薯的人〉（見下頁圖 2-4），是他第一幅真正帶有想法、企圖心的畫作；不過，森西耶筆下的農民畫家米勒，還是影響著這幅作品。

〈吃馬鈴薯的人〉雖然有一些畫技上的缺陷，卻真實表現出農民的生活。梵谷認為：「農民的生活既沒有色彩點綴，也沒有端正的標準可以潤飾，它是煙燻培根和蒸馬鈴薯的香氣，加上糞肥的臭味。」他和米勒都真正過著農民的生活——不像住在城市的藝術家，只會憑空想像。

梵谷吹噓說，他的畫作上面有農舍的灰塵和田野的蒼蠅。他嘲笑那些「明亮的畫家」無法表現出農民生活「骯髒、惡臭」的現實——明亮的畫家是指印象派畫家，西奧一直向梵谷推薦他們的畫作，但**花花綠綠的顏色和泛濫的光線，令梵谷很受不了。**

梵谷也不相信一板一眼的學院派畫匠，能夠「畫出像個挖掘工的挖掘工、像個農民的農民、或像個農婦的農婦」。

唯有〈吃馬鈴薯的人〉的**昏暗配色和粗俗質感，才能夠忠實呈現農民**這種卑微存在之中「更真實的真相」。也唯有與農民一起生活、受苦的畫家，才能見證這個現實。梵谷堅稱：「一切都取決於藝術家能夠表現多少生活和熱情。」

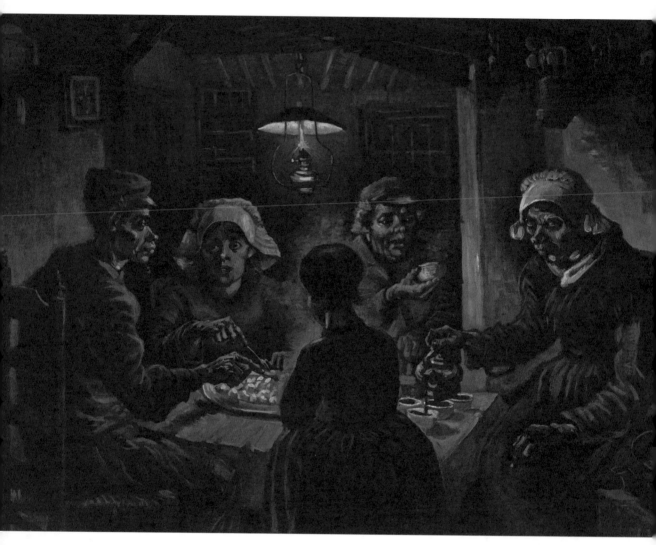

▲圖 2-4：梵谷，〈吃馬鈴薯的人〉，1885 年 4–5 月，畫布油畫，32 $\frac{1}{4}$ × 45 英寸，梵谷博物館。

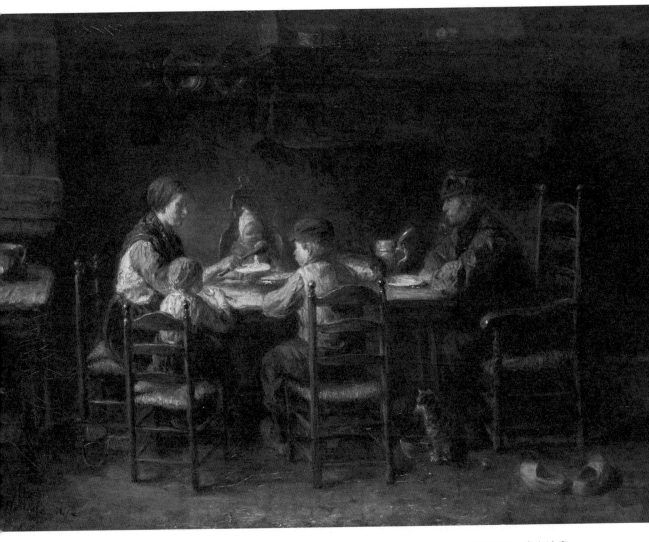

▲圖 2-5：伊斯拉爾斯，〈圍著餐桌的農民一家〉（*Peasant Family at the Table*），1882 年，畫布油畫，
28 × 41 3/8 英寸，梵谷博物館。

「伊斯拉爾斯還有另一幅畫，比較小張，大概有五、六個人物，是圍著餐桌的工
人一家。對我來說，米勒所相信的『天上之物』真正存在（亦即上帝和永恆真的
存在）的最有力證據，就是極度感動人心的特質⋯⋯它可能藉由某種珍貴、崇高
的事物表現出來⋯⋯伊斯拉爾斯已經將它非常美麗的畫出來了。」

▲圖 2-6：米勒，〈母愛：年輕母親哄著她的嬰兒〉（*Maternity: A Young Mother Cradling Her Baby*），1870 年－1873 年，畫布油畫，46 ⅛ × 35 ⅝ 英寸，辛辛那提塔夫脫藝術博物館（Taft Museum of Art）。

「米勒是『父親米勒』，他在各方面都是年輕畫家的顧問和導師……他能夠畫出人性和『天上之物』……我正在嘗試領略某種曾經極度心碎、也因此令人極度心碎的事物。」

▲圖 2-7：梵谷，〈魯林夫人與她的嬰兒〉（*Madame Roulin and Her Baby*），1888 年，畫布油畫，
25 × 20 1/8 英寸，大都會藝術博物館。

▲圖 2-8：梵谷收藏的複製畫，畫在網格上的素描。阿道夫・布勞恩（Adolphe Braun），〈學步〉（*The First Steps*，模仿米勒），約 1858 年，攝影後用鉛筆畫在紙上，12 1/4 × 17 5/8 英寸，梵谷博物館。

「我越想就越覺得，我應該去重現米勒沒時間畫油畫時所畫的作品。所以無論是畫他的素描或木刻版畫，我都不是跟別人一樣純粹複製而已。我比較像是把它們翻譯成另一種語言——色彩的語言，明暗對照法、黑色和白色……米勒把小孩學步畫得好美！」

▲圖 2-9：梵谷，〈學步〉（模仿米勒），1890 年，畫布油畫，28 $\frac{1}{2}$ × 35 $\frac{7}{8}$ 英寸，大都會藝術博物館。

▲圖 2-10：米勒，〈挖掘工〉（*The Diggers*），約 1855 年，蝕刻版畫，10 $\frac{1}{16}$ × 14 $\frac{7}{16}$ 英寸，華盛頓特區國家藝廊。

◀圖 2-11：梵谷，〈挖掘工〉，1885 年，黑粉筆畫在直紋紙上，13 3/4 x 8 1/8 英寸，庫勒－穆勒博物館。

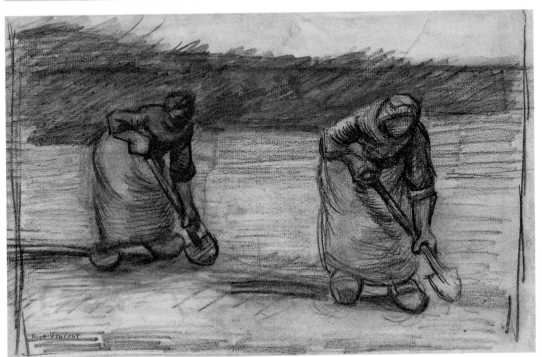

▲圖 2-12：梵谷，〈兩個挖土的婦女〉（*Two Women Digging*），1885 年，黑粉筆和淡墨畫在直紋紙上，7 3/4 x 12 1/2 英寸，庫勒－穆勒博物館。

▲圖 2-13：雅克‧阿德里安‧拉維耶（Jacques Adrien Lavieille），〈午睡〉（*The Siesta*，模仿米勒），1873 年 7 月，紙上木刻、凸版印刷和鉛筆畫，6 × 8 3/8 英寸，梵谷博物館。

「你寄了那些米勒的畫作給我，令我非常開心，我正在瘋狂的畫著它們。之前我從未看過任何能夠稱得上是藝術的東西，因此越來越有氣無力，而這些畫作讓我活了過來……這些小幅的木刻版畫真美，如果你能再幫我多找幾幅寄過來，我一定會很熱衷於畫它們，正如我認真研究米勒這位大師一樣。」

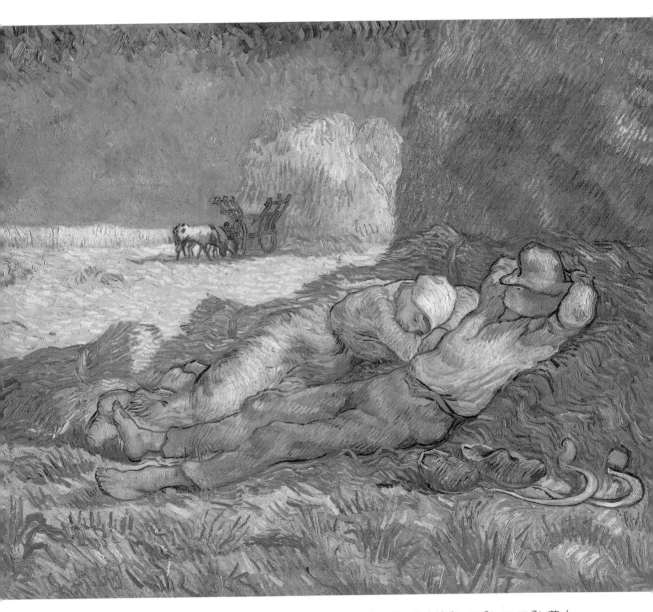

▲圖2-14：梵谷，〈午睡〉（模仿米勒），1889 年 12 月－1890 年 1 月，畫布油畫，28 3/4 × 35 7/8 英寸，
巴黎奧賽博物館。

▲圖 2-15：基約曼，〈布勒耶〉（*Breuillet*），1890 年 8 月，畫布油畫，21 3/4 × 34 3/4 英寸，史密斯和奈菲的收藏品。

▲圖 2-16：梵谷，〈麥束〉（*Sheaves of Wheat*），1890 年 7 月，畫布油畫，20 × 40 英寸，達拉斯藝術博物館（Dallas Museum of Art）。

▲圖 2-17：托馬・庫蒂爾（Thomas Couture），〈兩姊妹〉（*Two Sisters*），約 1848 年–1851 年，
畫布油畫，43 × 32 ¹/₈ 英寸，史密斯和奈菲的收藏品。

▲圖 2-18：布雷頓，〈雲雀之歌〉（*The Song of the Lark*），1844 年，畫布油畫，
43 ¹/₂ x 33 ³/₄ 英寸，芝加哥藝術學院。

「左拉筆下的奧克塔夫・穆雷（Octave Mouret）[1]，非常崇拜摩登
的巴黎女性。米勒和布雷頓卻以同樣的熱情崇拜農婦。」

---

[1] 編按：其著作《婦女樂園》（*Au Bonheur des Dames*）的主角。

▲圖 2-19：萊昂‧奧古斯汀‧雷荷密特（Léon Augustin Lhermitte），〈拾穗者〉（*The Gleaners*），
1887 年，畫布油畫，29 1/2 × 37 3/4 英寸，費城藝術博物館（Philadelphia Museum of Art）。

「對我來說，雷荷密特的祕訣就只有一個，就是他對於人物形象——也就是勞動
女性既結實又樸素的形象——通常都了解得非常透澈，而他的作畫對象也很符合
人們心目中的形象。為了要達到跟他同樣的層次，不該只是嘴上說說，而是必須
自己去畫，看自己能達到什麼程度。對我來說，我覺得談這件事可能很放肆，不
過如果自己畫畫看，就能展現出自己對於這類藝術家的尊敬、信任和信心。」

▲圖 2-20：朱爾·巴斯蒂昂－勒帕吉（Jules Bastien-Lepage），〈10 月〉（*October*），1878 年，畫布油畫，71 ¹/₈ × 77 ¹/₈ 英寸，墨爾本維多利亞國家美術館（National Gallery of Victoria）。

「我迷上了農民的生活，一天內可以連續觀察他們 24 小時，結果我實在很難再思考其他事情。米勒說過，住在城市的人，就算把農民的形象畫得再細緻，也無法令人想到巴黎郊區的農民。而我有時候也會有這種印象（不過對我而言，勒帕吉筆下的挖馬鈴薯的女人，肯定是個例外）。」

▲圖 2-21：布雷頓，〈除草者〉（*The Weeders*），1868 年，畫布油畫，28 1/8 × 50 1/4 英寸，大都會藝術博物館。

「昏暗的剪影籠罩著天空，紅色的夕陽正在西下……就我看來，雖然有辦法追上米勒與布雷頓，但是超越他們？我看還是別說了吧。他們的天賦，或許會在過去、現在或未來被追上，但你不可能超越他們。」

▲圖 2-22：梵谷，〈兩個農婦〉（*Two Peasant Women*），1890 年，置於畫布上的紙上油畫，19 3/8 × 26 英寸，蘇黎世布爾勒收藏展覽館（Emil Bührle Collection）。

# 開心的畫好賣，
# 但我總是崇拜悲傷

農民（老實、認真工作卻受苦的人）強烈支配著梵谷的情緒，而在大城小鎮遭受踐踏的工人也是如此。這是當然的，梵谷終其一生都直視著工業革命的慘痛人命代價。

這次經濟轉型雖然為一些人帶來巨大的財富，卻也讓另外數十萬人，深陷無法想像的貧困之中，而梵谷到處都可以看到這些惡果。

1877 年，梵谷還在阿姆斯特丹念書，想成為跟他父親一樣的牧師。某個星期日，他在瓦隆教堂（Walloon church）的禮拜儀式中，被一位來自里昂（Lyon）的牧師給吸引了。

里昂作為法國的工業中心（尤其是紡織業），比大多數地區遭受到更多專橫的暴行：不人道的工作條件、非人的生活條件、童工，以及肆虐的疾病。

剝削和苦難像流行病一樣蔓延，點燃了法國最激進的工人運動，而這也是那天早上瓦隆教堂的布道主題。

梵谷回想起這位傳教士利用「工廠勞工的生活故事」，談論工人的困境。而令他產生反應的，不只有令人心碎的想像（他幾乎覺得這比現實世界更生動），還有眼前這位信使：一位荷蘭語講得很差，卻又很認真的外國人。梵谷向西奧說：「你聽得出來他講話很吃力，但他的話語還是很有效果，因為它們發自內心──唯有這樣才有足夠的力量觸動人心。」

## 勞工們，你們是被祝福的

梵谷把這個例子當成救生索一樣緊抓不放。法國傳教士述說著教會如何觸及里昂的窮困工人，而梵谷從這個故事中，為自己失敗的志向（成為「真正的基督徒」）找到了新的榜樣。

他並沒有完成宗教研究（因為它與現實世界越來越脫節），而是開始「做好工作」。

之前為了當牧師而準備的研究文獻，幾乎在一夕之間就從他的信件中消失了。一起不見的，還有無止境的哲學沉思、密集的《聖經》條文，以及冗長的說教和修辭。「話要講得少，但也要充滿意義。這樣比較好。」梵谷如此修正自己。

然而不久之後，他就與自己的導師莫里茲・班傑明・曼德斯・達科斯

塔（Maurits Benjamin Mendes da Costa）吵了起來，因為他嫌老師的課程既艱辛又晦澀：「曼德斯，你真的認為這種可怕的東西，對於願望與我相同的人來說是必要的嗎？」

比起布道和研究，梵谷認為勞動才是靈性的終極表現，並且讚揚農民和工人的「天然智慧」，更勝於書本上的知識。

梵谷不再努力想成為像他父親一樣的博學牧師，他現在**立志要成為上帝的勞工**。後來他寫信給西奧時，借用了一本法文福音小冊子：「勞工們，你們的人生充滿苦難。勞工們，你們是被祝福的。」

梵谷並不是第一次被這種針對較低階層人民的激情福音給煽動了。幾年前他在英格蘭，讀過英國小說家艾略特所寫的《織工馬南傳》（*Silas Marner*）和《亞當‧比德》（*Adam Bide*）；這兩本小說展現出艾略特對於底層的同情，也激勵了梵谷。但這股激情已隨著他跟父親決裂而消退。

然而在 1887 年冬天，住在阿姆斯特丹的梵谷，腦海裡突然浮現了一幅幻象。風景版畫那種濫情的理想化、

他父親身為牧師的命令、甚至艾略特帶有同理心的現實主義，全都遠遠不及這片景象。

如今他不只將農民和工人想像成浪漫主義觀點下的崇拜對象、或虔誠教徒心目中的完美典範，而是他想仿效的人，梵谷寫道：「試著變成像他們一樣，才是正確的。」

在他眼中，這些被迫屈服的人，**儘管遭受無止境的苦難以及徹底的絕望，卻還是堅守自己的信仰**；他們抱持耐心和尊嚴來承擔自己的勞動，最後在終極的救贖中安詳離世。

梵谷雖然沒有跟著他們一起下田或進工廠工作，但他深切關心這些受壓迫的人，因此投入了傳教工作。這股熱情驅使他前往勞動條件最差、勞工最動盪不安的地區之一：博里納日（Borinage），位於比利時與法國邊界的煤礦區。

自從馬克思（Karl Marx）和恩格斯（Friedrich Engels），在布魯塞爾寫下《共產黨宣言》（*Manifest der Kommunistischen Partei*）之後 30 年內，附近博里納日的煤礦工人就已發起了社會主義工人運動，最後席捲了整個歐洲。

一波接一波的血腥抗爭與殘暴鎮壓，催生出激進的工會運動，而工人的俱樂部、合作社和相互關係支持著它，他們全都決心要糾正資本主義秩序的殘酷與不公。

梵谷在博里納日遇到的礦工們，大多數都在礦坑中受過傷，並留下永久傷痕。法國作家左拉在小說《萌芽》（Germinal）中寫道：「這些工人雙臂和胸前的白色皮膚都有刺青，宛如藍色紋理的大理石。」

## 我沒辦法不畫那些
## 走進絕望的礦工

《萌芽》是梵谷最喜愛的小說之一，故事設定於法國邊境的煤礦區。的確，礦工（無論男女）都因為勞動而背負著各種傷痕：疲倦且彎折的身體（礦工的平均壽命只有45歲）；憔悴而飽經風霜的臉龐；心愛之人死於礦坑的記憶；而且他們知道自己的小孩也會跟他們步入地下，因為正如左拉所寫的：「還沒有人想出不吃飯也能活下去的方法。」

梵谷每天早上都看著礦工丈夫、兒子和女兒，向他們的妻子、母親道別。根據當時的記述，他們甚至會哭泣，「就好像再也回不來一樣」。礦工們會「聚成一大群，悲傷絕望」的走進礦坑。

整個冬天，他們都在破曉之前出發，藉著燈光，走向有著藍色火焰的鼓風爐，以及煉焦爐刺眼光線所組成的不祥信號。

博里納日的每座礦村中，所有事物都籠罩著礦坑的陰影。堆積成山的爐渣、高聳煙囪和古怪的金屬鷹架，使得人們四處都可以看到、聞到和聽到礦坑。

巨大轉輪的聲音震耳欲聾、大型引擎疲憊不堪的喘息、鐵製品轟隆作響、持續不斷的鈴聲，讓繁忙礦坑的一舉一動遍布整個風景，幾乎和嗆人的煤渣一樣一望無際。

高聳的磚牆（跟防禦工事沒兩樣）、宛如護城河般的煤渣，以及惡臭的瓦斯，圍繞著礦坑，每天早上「就像某種邪惡野獸，吞進數千名工人，再掙扎著消化牠的人肉大餐。」左拉在《萌芽》中寫道。

梵谷來到這個是非之地是為了傳

播福音，但他這輩子都無法和別人好好建立關係，當然也幾乎不可能成為礦工與其家庭的導師。他只剩一種慰藉自己的方式：照料病人。

博里納日的礦坑每年都會出現數百位受傷的工人，他們被瓦斯、煤渣或糟糕的衛生條件給燒傷、壓傷甚至毒害。

病人與瀕死的人不會質疑梵谷的妄想、或逐句分析他的布道。他們反而歡迎這個陌生荷蘭人的幫助，因為願意幫助他們的人實在太少了。他向西奧說道：「有許多傷寒和嚴重發燒的人們。他們一家人全都病倒了，而且幾乎沒人幫助他們，所以病人也必須照顧病人。」

**而正是在博里納日如此可怕的處境之中，成年的梵谷首次開始創作藝術。**西奧看著他的哥哥又搞砸了一份工作，也知道梵谷熱愛藝術，於是鼓勵他開始素描，這樣既可以填補寂寞時光，還能安慰一再挫敗的自己。

梵谷開始模仿《素描課》中古典大師們的作品，這本素描手冊的作者是法國藝術家傑洛姆與巴格，西奧將它寄給了梵谷。

初學者如果沒練過這本手冊裡的數十個素描作業，應該還不敢去挑戰真人素描。儘管梵谷再三發誓要先完成這些作業再去「實地取材」，但他最後還是在村裡閒逛，速寫肖像和插畫。「我無法阻止自己去畫那些……走進礦井的礦工。」他向西奧招認。

**梵谷一輩子都被「受踐踏者」這個主題給吸引**——這是出於好奇、關心和孤寂。裁縫師、修桶匠、伐木工人和挖掘工，很快就把他牆上的洗禮和祈福畫作給擠掉了。

他認為查爾斯・德格魯（Charles de Groux）、保羅・加瓦尼（Paul Gavarni）和奧諾雷・杜米埃（Honoré Daumier），這些藝術家的工人畫作都有靈魂（見下頁圖 3-1～第 97 頁圖 3-5）。

他們的作畫對象有著苦幹和謙卑的形象，展現出「更豐富的靈性」，因此比梵谷這個社會階層的人們「更美麗」。

後來，梵谷雖然放棄他在博里納日的傳教工作，但過了很久之後，他依舊不斷試著用自己的手，描繪被剝削的男男女女。

▲圖 3-1：杜米埃，〈洗衣女工〉（*The Laundress*），約 1863 年，橡木畫板油畫，19 ¼ × 13 英寸，
大都會藝術博物館。

「我很喜歡風景畫，但更喜歡研究日常生活，有時也會研究杜米埃這類藝術
家……用精湛技藝畫出來的可怕真實感。」

▶圖 3-2:德格魯,〈音樂家與孩子〉（*Musician and Child*）,1855 年,蝕刻版畫,3 1/4 × 4 1/4 英寸,大衛‧E‧史塔克（David E. Stark）的收藏品。

◀圖 3-3:德格魯,〈老婦人〉（*Old Woman*）,1854 年,蝕刻版畫,5 × 3 英寸,大衛‧E‧史塔克的收藏品。

「有時候,平凡的日常事物會產生非凡的印象,換個場景就好像有很深的意義。德格魯很擅長表現這種感覺。」

Sur le chemin de Toulon.

▲圖 3-4：加瓦尼，〈前往土倫的路上〉（*On the Way to Toulon*），約 1846 年，水彩和水粉畫在布紋紙上，13 × 8 3/8 英寸，史密斯和奈菲的收藏品。

▲圖 3-5：查爾斯‧莫隆德（Charles Maurand），〈搭火車一日遊〉（*Les Voyageurs du Dimanche*，
模仿杜米埃），1865 年–1866 年，紙上木刻版畫，6 × 10 英寸，梵谷博物館。

「前幾天我嚴重牙疼，影響了右眼和右耳，或許還牽涉到神經。當一個人牙痛時，
他對許多事物都提不起興趣，但奇怪的是，杜米埃的素描太驚人了，讓我幾乎忘
了疼痛的存在。我還有另外兩張他的畫，叫做〈觀光火車〉（*Excursion train*），
在惡劣的天氣下，臉色蒼白、身穿黑色大衣的乘客正在擠向月臺。」

1883 年末，他搬到尼嫩與父母同住時，作畫的機會可說是四處可見。

荷蘭幾乎每個街角都可以看到貧窮的亞麻布織布工。這座城鎮的成年男性有四分之一，都必須靠織布的微薄收入來分擔家計。他們總是在家工作，怪獸般的黑色織布機塞滿了他們破敗不堪的農舍，而妻子和小孩負責轉動線軸。

## 一輩子苦工卻沒沒無聞，就像……

剛搬去尼嫩的頭幾個月，梵谷花費大量時間畫這些簡陋且沾滿煤灰的小屋。他坐在牆邊，離地獄般的機器（以及它們持續不斷的撞擊聲）只有幾英尺。

他會在早上前來，然後一直待到深夜──其實他拿回畫室的粗糙初步素描，根本不需要花費這麼多時間。顯然梵谷是被這些噪音和分心事物的「老巢」給吸引，而震耳欲聾的撞擊聲，隔開了裡頭的囚犯和梵谷。

梵谷就像艾略特筆下的隱居織布工塞拉斯・馬南，織布機的「單調回應」，可以讓他逃離回憶和自省所帶來的折磨，以及激烈卻無法獲勝的父子之爭。而藝術也是同樣的避風港。

「任何人逐步追求的成就，都會朝著自我圓滿的方向而去，藉此撫平他人生中的無情裂痕。」艾略特寫道。

不過，作為主題的織布工和他們的織布機，真的非常不適合當時梵谷不穩定的畫技。因為織布機的籠子很複雜，會在透視上造成無解的問題。

梵谷努力使用透視框架，卻徒勞無功：織布機太大，房間又太小。他抱怨道：「你必須坐得非常靠近。這樣很難抓對比例。」再加上他也想描繪織布工，這又讓問題更惡化。

儘管嘗試了三年，梵谷還是無法熟練的畫出人物。隨著難度變高，他試著將織布工移到織布機旁邊，然後背部朝著觀看者、或是只露出剪影。

他將他們擺在窗前，簡化成剪影，或是讓整個房間都籠罩著陰影，人物的特徵就很難辨認──這種解決方式，迫使梵谷的畫作越來越暗（見第100 頁圖 3-6）。

然而他還是堅持不懈。他用一貫的熱情，在搬到尼嫩幾個月內就畫了

數十張素描。交叉影線畫出來的球形把手、鉤子、橫梁、支柱和紡錘，全部都傾注了極大的心力。

梵谷還使用水彩反覆繪製同樣的場景，這對他來說一直是個挑戰。他甚至還將珍貴的油彩，用在很難畫的織布機，用他試驗性的陰暗圖像填滿大張畫布。而一張接一張的素描和繪畫，就這麼一點一滴的累積起來，梵谷的過人努力終於克服了挑戰。

不過，西奧對於賣得出去的藝術品比較有興趣，他最後覺得必須鼓勵哥哥，多畫一點開心的主題，而不是只畫梵谷自己喜歡的陰沉工人。西奧說道：「買家想要既愉快又有吸引力的畫作，而不是用更灰暗的角度看待世界。」

但無論弟弟怎麼建議，梵谷從來都沒有完全捨棄勞工。他說**沒有任何事情能像畫勞工一樣得到這麼多樂趣**。他從勞工身上找到了他所謂的「對於悲傷的崇拜」，只要是**一輩子不斷做苦工卻沒沒無聞的靈魂**，都會因為這種悲傷而散發出光輝，令他感同身受。

▲圖 3-6：梵谷，〈織布工〉（*Weaver*），1884 年，紙上鉛筆、水彩、墨水筆和墨水，14 × 17 $\frac{5}{8}$ 英寸，
　　梵谷博物館。

▲圖 3-7：雷荷密特，〈貝亞恩的織布工〉（*A Weaver from Béarn*），1895 年，紙上粉彩，15 ¼ ×
20 ¾ 英寸，史密斯和奈菲的收藏品。

「今晚我實在太投入於雷荷密特的素描，沒辦法寫其他東西了……他是人物大師，
他做的每件事都精湛到令人目瞪口呆 —— 尤其是他的模擬手法，徹底做到了如實
呈現。」

▲圖 3-8：班傑明·康斯坦（Benjamin Constant），〈蒙馬特的小山〉（*La Butte Montmartre*），1878 年，畫布油畫，25 1/4 × 33 1/16 英寸，史密斯和奈菲的收藏品。

▲圖 3-9：拉法埃利，〈喝苦艾酒的人〉（*The Absinthe Drinkers*），1881 年，畫布油畫，42 ¹/₂ ×
42 ¹/₂ 英寸，舊金山美術館（Fine Arts Museums of San Francisco）。

「我問你，那些被讚揚技巧的畫作背後，那些先知、哲學家或觀察家，有什麼樣
的人格特質？事實上，往往沒有。但拉法埃利就是一個有個性的人……在看到許
多幾乎不知名的藝術家的畫作時，人們能感覺到這些畫是用意志、感情、熱情和
愛創作的。」

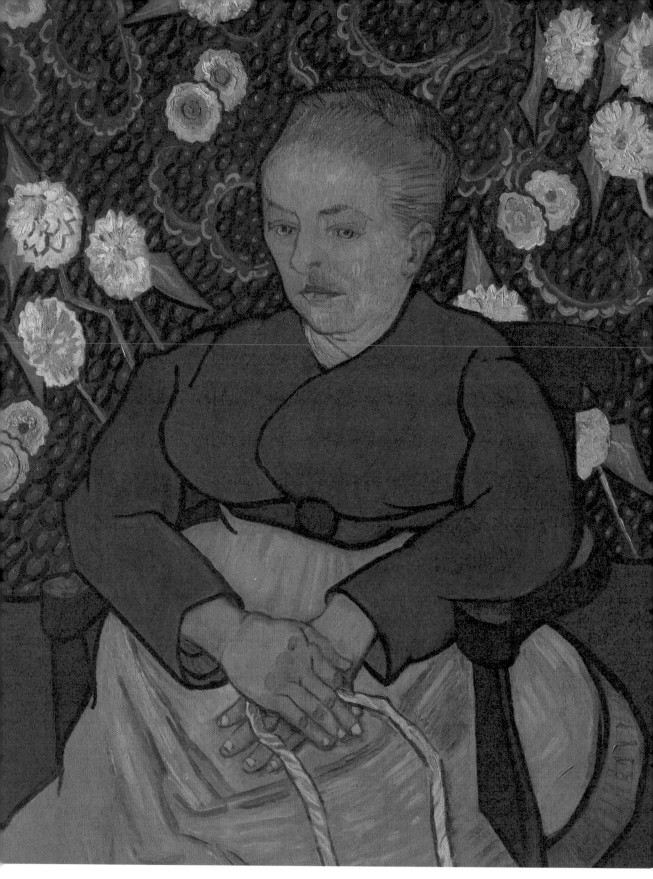

▲圖 3-10：梵谷，〈搖搖籃的女人〉，1889 年，畫布油畫，36 $\frac{1}{2}$ × 29 英寸，大都會藝術博物館。

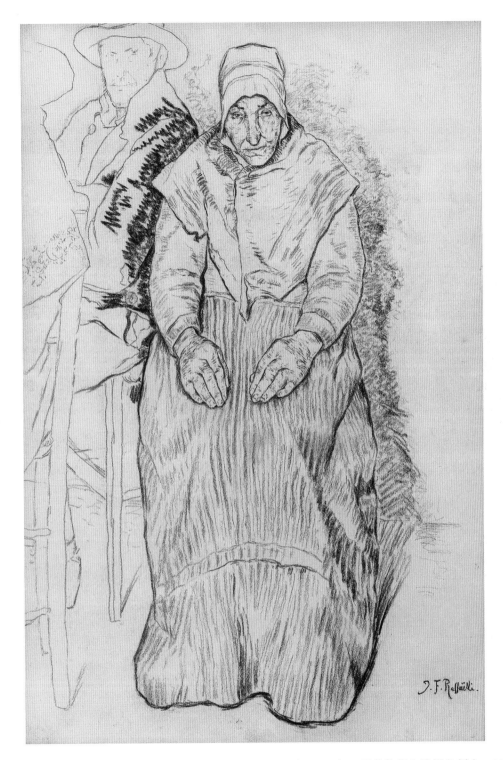

▲圖 3-11：拉法埃利，〈老婦人〉（*An Old Woman*），約 1876 年，黑粉筆畫在淺褐色紙上，19 ×
12 英寸，史密斯和奈菲的收藏品。

「既然談到人物素描，我還有很多話想說。我從拉法埃利說的話得知他對於『角
色』的意見；他的意見很好也很中肯，而且充分體現在這些素描作品中。」

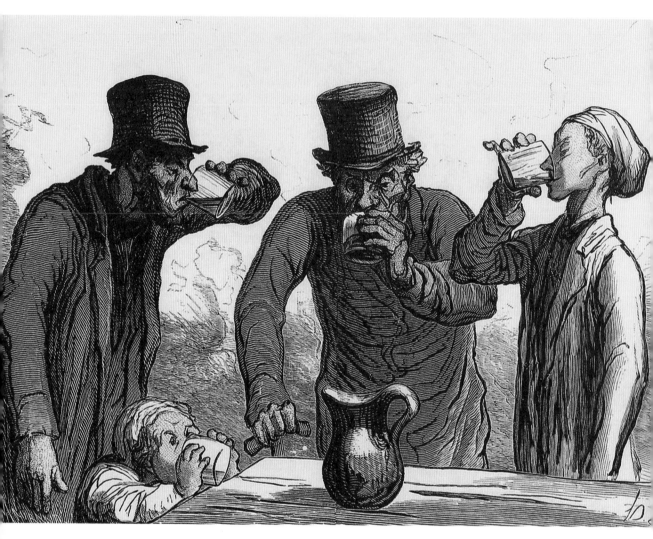

▲圖 3-12：莫隆德，〈飲酒生理學：四種年紀〉（ *Physiology of Drinking: The Four Ages* ，模仿杜米埃），
1862 年、1920 年印刷，乳色日本紙木刻版畫，6 1/8 × 8 3/4 英寸，芝加哥藝術學院。

「隨著時間過去，我開始越來越喜歡杜米埃。他既簡潔有力又深思熟慮，風趣卻
又充滿情感和熱情⋯⋯杜米埃筆下四個不同年紀的飲酒者，我認為是最美麗的事
物之一。」

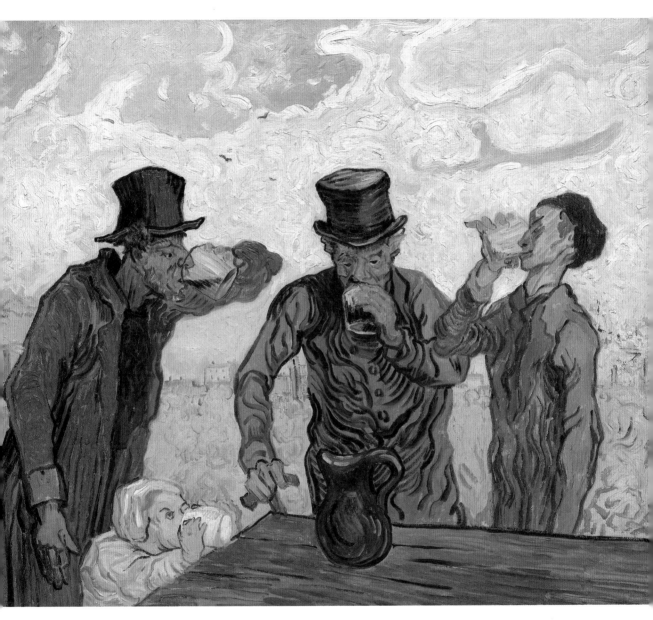

▲圖 3-13：梵谷，〈飲酒者〉（*The Drinkers*），1890 年，畫布油畫，23 3/8 × 28 7/8 英寸，芝加哥藝術學院。

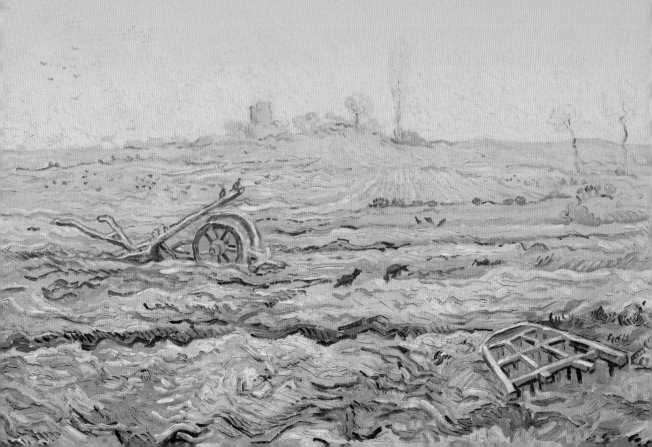

第四章

# 藝術家最迫切的憂慮
## ——如何暢銷

1868 年，16 歲的梵谷前往海牙，在伯父開設的畫廊工作。家人都稱呼這位伯父叫做「森特伯父」，「森特」是文森的簡稱。

後來，畫廊被古皮爾公司收購，古皮爾公司是藝術事業的龍頭，總部設在巴黎。雖然只是一份入門工作，但它提供了極大的機會給任何投入藝術交易的人，尤其是任何姓梵谷的人——最後演變成任何總有一天會成為藝術家的人。

小梵谷的這個人生轉捩點，剛好也是荷蘭藝術史發展的關鍵時刻。對於沿海小國荷蘭共和國來說，**1575 年到 1675 年是它的黃金百年**，在商業與科學方面都成為世界強權。

在商業上，它掌控了重要的國際貿易路線；科學方面，這個時代的荷蘭人發明了顯微鏡和望遠鏡。荷蘭當然也是藝術黃金時代（足以媲美義大利文藝復興）的發源地。這是林布蘭、哈爾斯以及維梅爾（Vermeer）的時代。

但接下來幾年，這個國家非凡的政治和經濟影響力開始衰退，藝術上的傑出地位也是。

荷蘭藝術陷入沉睡期，直到十九世紀初期，才被幾位藝術家慢慢喚醒——巴倫德·科內利斯·科克科克（Barend Cornelis Koekkoek）、安德烈亞斯·謝爾夫霍特（Andreas Schelfhout），以及亨德里克·范德桑德·巴胡伊岑（Hendrik van de Sande Bakhuyzen），中規中矩的複製荷蘭黃金時代的風格。

梵谷不只可以在古皮爾公司看見他們的作品，還可以在以下地方欣賞：其他畫廊；當地的藝術市集（畫作通常會跟一大堆古董和小飾品擺在一起展示）；各種展覽，例如海牙每年一度的「在世大師展覽」（Exhibitions of Living Masters）；以及海牙剛開幕的現代藝術博物館，距離梵谷寄宿的房子只隔了幾個街區。

然而到了 1869 年，一群新世代的荷蘭藝術家，開始反對他們眼中對於過往榮耀的自滿與尊崇，反對只是概略模仿北方巴洛克主題與風格，卻缺乏巴洛克的強度。梵谷身為國家首席畫廊的員工，很難不察覺到這股動盪正在萌發。

一百多年來，荷蘭藝術家最常畫的題材一直都是風車、城鎮風景、風

雨飄搖的船隻，以及恬靜的滑冰場，不過梵谷在這些四處可見的畫作中，發現了少數幾幅畫；這些畫作多半是風景畫，或漁夫和農夫這類景象，有著模糊的格式、鬆散的筆觸、灰暗的色彩，以及薄紗般的光線。

## 不再只有風車、風景、風雨

比起它們周圍那些鉅細靡遺、色彩強烈的作品，這些畫作看起來截然不同。梵谷看不習慣這些畫，或許會覺得它們沒有畫完，而當時許多人也是這麼想。

然而古皮爾公司早就開始大量收購這些畫作，而且畫它們的藝術家，也開始來到店裡購買畫具。

梵谷看過這些畫家的作品（應該也有見過本人）：伊斯拉爾斯、雅各布・馬里斯（Jacob Maris）、馬泰斯・馬里斯（Matthijs Maris，兩人為兄弟）、亨德里克・威廉・梅斯達格（Hendrik Willem Mesdag）、揚・亨德里克・魏森布魯赫（Jan Hendrik Weissenbruch），全都用新的風格作畫 —— 這種風格不久後被稱為「**海牙畫**

**派**」，最後**將荷蘭藝術從黃金時代的懷舊束縛中解放出來**。

所有海牙畫派畫家都因為他們辨識度極高的灰暗配色而受到稱讚（或批評），這是他們的特色。他們**捨棄明亮且對比的顏色**，改用少數幾種黯淡的顏色，**在光線充足的環境中創造出陰鬱的印象**（見第 112 頁～ 115 頁圖 4-1 ～ 4-4）。

雖然一開始被人們嘲笑是「灰色畫派」，但他們相信「具有調性」的繪畫，更能捕捉祖國那種「芬芳且溫暖的灰色」。

梵谷肯定聽過關於這個新運動的故事：它起源於畫家結伴去荷蘭鄉下郊遊後，深受外光派繪畫影響，並且立下新的宗旨 —— 捕捉「大自然的原始印象」。這種概念是伊斯拉爾斯和魏森布魯赫這些藝術家，從遠在法國的森林小鎮「巴比松」帶回來的。

梵谷渴望將這些「新」荷蘭畫家（以及跟他們系出同源的法國畫家，像是柯洛、夏爾－法蘭索瓦・多比尼〔Charles-François Daubigny〕、夏爾－埃米爾）的作品，掛在他「心目中的博物館」 —— 那些已經很擠的牆上；

▲圖 4-1：伊斯拉爾斯，〈在窗邊削蘋果〉（*Peeling Apples by the Window*），約 1890 年－ 1895 年，紙上水彩，15 1/8 × 10 5/8 英寸，史密斯和奈菲的收藏品。

「我待在海牙時，聽伊斯拉爾斯講過如何一開始就用深色系作畫，因此就連比較暗的顏色看起來都是亮的。簡單來說，就是用明暗對照來表現光線。」

▲圖 4-2：梵谷，〈編織中的席凡寧根少婦〉（*Young Scheveningen Woman Knitting*），1881 年，水彩，
20 × 13 3/4 英寸，私人收藏。

「我在莫夫的畫室畫了這張編織中的席凡寧根婦女，事實上也是我畫得最好的水
彩畫，多半是因為莫夫幫我潤飾了幾次，而且我在作畫時，他再三走過來要我注
意這裡或那裡。」

▲圖 4-3：梵谷，〈戴著黑帽的農婦頭部〉（*Head of a Peasant Woman with Dark Cap*），約 1884 年，畫布油畫，14 3/4 × 9 5/8 英寸，辛辛那提藝術博物館（Cincinnati Art Museum）。

▲圖 4-4：梵谷，〈吃馬鈴薯的人〉，1885 年，暗褐色石版印刷，10 3/8 × 12 7/16 英寸，華盛頓特區國家藝廊。

而古皮爾公司則開始謹慎的測試它們有沒有市場。

梵谷在古皮爾的上司，後來將他調往倫敦、接著又遷到巴黎辦公室，希望他與他渾身帶刺的性格，能夠遠離重要的顧客。最後，他直接被公司開除，甚至還不准踏入這間公司的任何辦公室。

梵谷有將近十年沒回海牙，直到1881年夏天才回來——而這次他已經是有抱負的藝術家。他還是畫廊學徒時在這裡初嘗失敗，因此這座城市對他而言充滿了痛苦的回憶。但對他這個世代的荷蘭藝術家來說，這裡也是理所當然的發跡地點。

到了1880年代初期，海牙畫派畫家不只廣受好評，喜愛其作品的收藏家也不斷增加，尤其是英格蘭、蘇格蘭和北美。海牙畫派的畫作如今是古皮爾公司最暢銷的商品，高人氣藝術家的產量無法跟上國內外需求。

在宛如旋風般的兩天內，新人藝術家梵谷見過了所有他認為能夠幫他賣畫、或讓畫更好賣的人。在西奧的介紹下，梵谷拜訪了泰奧菲勒・德・鮑克（Théophile de Bock），他是梅斯達格的門徒，而梅斯達格是最成功的海牙藝術家之一。

梵谷也見了威廉・馬里斯（Willem Maris），他是馬里斯畫家三兄弟的小弟，用水彩繪製荷蘭農場濃霧密布的景色，因此賺了一大筆錢；梵谷還見了約翰尼斯・巴斯布姆（Johannes Bosboom）——海牙畫派的幕後掌權者。64歲的巴斯布姆，長期以來都靠著將自己畫的懷舊教堂內部畫作，賣給日漸世俗化的民眾，因此過著舒適的生活。

## 從水彩看見世界的色彩與朝氣

梵谷拿著他早已準備好的作品集向巴斯布姆前輩兜售，希望能聽到對方指點他怎麼改善自己的素描。「但願我有更多機會可以聽到這樣的建議。」他怨嘆道。

不過梵谷回到海牙最主要的目的是見一個人：安東・莫夫，海牙畫派的首席畫家，住在附近的沿海小鎮席凡寧根（Scheveningen），剛好也是梵谷的親戚。

那年莫夫就跟他所支持的運動一

樣，處於成功的顛峰。他的水彩和油彩同樣熟練，能夠將最平凡無奇的圖案（孤獨的騎士或牛隻），轉換成一首用筆刷寫成的辛酸詩篇，這種風格因為法國的巴比松畫家而蔚為風潮。

莫夫不但能將沙丘和草原畫得很有魅力，也能用灰暗的色調與柔和光線，畫出陰鬱的農夫和漁夫；這兩種風格當時都獲得評論家盛讚，以及收藏家搶購。

而在席凡寧根，他將目光轉向如畫一般的漁船（在沒有港口的海灘，必須用馬匹來拉），以及時髦的上流人士（他們帶著高頂禮帽，乘坐更衣車[1]）；因此對於藝術品買家來說，**莫夫的作品既是理想化的往日情懷，也是討好他們的禮物。**

與莫夫同一派的畫家，開始用「虔誠且崇敬的溢美之辭」（後人的形容），讚頌他是「詩人畫家」、「天才」、「魔術師」。

這就是梵谷想成為的藝術家。42歲的莫夫，畫室美觀且材料充足、婚姻美滿還有四個小孩、在商業上獲得成功，社會地位又高。他代表了藝術家理想中的成就和認可，令梵谷產生強烈企圖心。

梵谷在席凡寧根短暫拜訪了莫夫，他說自己看到「許多美麗的事物」，而莫夫也針對梵谷的素描給了不少建議。兩人分別時，莫夫邀請梵谷在幾個月後回來，他想看看梵谷進步了多少。

後來梵谷真的回訪時，體貼又有禮的莫夫，帶著他參觀房子和畫室。當時莫夫正開始畫一幅很大張的畫作，是一艘漁船被一隊馬匹拖上席凡寧根的海灘，這幅景象他已經畫過許多版本了（見下頁圖 4-5）。

這個場景中的起泡海水和潮溼沙子，讓梵谷有機會見識莫夫創造出他最有名的珍珠色氣氛。沒有人比莫夫更擅長描繪這種鹹水的銀光。

梵谷在畫室內看著莫夫作畫，整幅畫都被景色給「浸溼」了：海上濃霧瀰漫的雲、退潮留下的水窪、溼滑

---

[1] 編按：當時女性無法隨意露出身體，也不能穿著泳裝走到沙灘上戲水，因此衍生出類似「行動更衣間」的裝置。

▲圖 4-5：莫夫，〈席凡寧根海灘上被馬匹拖曳的漁船〉（*Fishing Boat with Draught Horses on the Beach at Scheveningen*），1876 年，畫布油畫，30 7/8 × 44 1/2 英寸，多德雷赫特博物館。

「那些老馬，那些可憐又愁容滿面的老馬。黑色、白色、褐色，牠們站在那裡，有耐心、聽話、甘願、順從、動也不動……牠們知道怎麼吃苦且不埋怨，而這就是唯一實用的事情，這就是該學的重要技能和教訓，用來解決生活上的問題。」

▲圖 4-6：莫夫，〈早上沿著海灘騎馬〉（*Morning Ride Along the Beach*），1876 年，畫布油畫，17 1/4 × 27 英寸，荷蘭國家博物館。

「當我見到莫夫時，我的心跳得好快⋯⋯然後，他用各種體貼和實際的方式指導與鼓勵我。」

的沙子，以及墨黑的船隻……。梵谷出神的寫道：「西奧，色調和色彩真是美好的事物！莫夫教導我看到許多我不曾看過的事物。」

儘管莫夫全心投入工作和家庭，卻還是騰出時間陪梵谷；指出錯誤、提供建議，並且調整比例和透視方面的細節，有時候還會直接在梵谷的畫作上修改。

莫夫的建議兼具權威和尊重，恰好適合梵谷脆弱的心態。「假如他跟我說『這樣或那樣不好』，他一定會立刻補一句：『你可以試試這樣或那樣』。」梵谷向西奧說道。

莫夫是一絲不苟的畫匠，他強調好材料和好技巧（用手腕、不要用手指）的重要性，並且針對常見問題提供課程，例如怎麼描繪雙手和臉部。這正是梵谷最渴望的實用建議：他覺得自己因為太晚成為畫家而缺乏這些資訊。

為了回應梵谷最迫切的憂慮——如何畫出暢銷的畫作，莫夫持續鼓勵他畫水彩。梵谷既沒耐心又力氣大，對於水彩這種脆弱的媒材總是沒轍（還說它難用得要命），所以多半只拿它

來強調重點或填滿素描。

但身為水彩大師的莫夫，告訴梵谷怎麼只用水彩和發亮的塗料來畫圖。梵谷興高采烈的寫道：「莫夫教會我用新方法創作。我越來越喜歡這個新技巧……它很不一樣，而且更有力量和朝氣。」（見第122頁～123頁圖4-7～4-8）

不過兩人的和諧關係並沒有持續下去。當時梵谷想學畫人物，莫夫堅持要他從石膏模型開始——這是傳統方法。梵谷被這樣的批評惹毛了，他指控莫夫：「心胸狹窄、不友善、脾氣壞……應該說很刻薄。」

這場爭執本來只是真人模特兒和石膏模型之爭，但梵谷把它升高成素描和水彩之爭，接著是寫實主義和學院派之爭。他說水彩使人既惱怒又絕望，於是放棄學習這個媒材——這等於在打自己老師的臉。

「不要再跟我提什麼石膏，我受不了！」他的怒氣很快就爆發了。於是莫夫立刻將他趕出畫室，並且發誓這個冬天剩下的日子都「不再跟他扯上關係」。這段師徒關係本來前景看好，結果居然只持續了快一個月。

梵谷跟莫夫對質後怒氣未消，還宣稱自己不再需要朋友，他很快就把其他大多數的海牙畫派藝術家貶為「乏味、懶惰、愚蠢和頑固的騙子」。就連他欣賞的那些畫家，都無法被他關注太久。

## 與海牙畫派關係一團糟

1881 年 2 月，梵谷前去拜訪了魏森布魯赫的畫室，十年前梵谷在古皮爾當學徒時就已經認識他。魏森布魯赫是個和藹可親的古怪老頭（所有同一派的畫家都叫他「歡樂魏斯」〔the Merry Weiss〕，見第 124 頁圖 4-9），他的鼓勵剛好能緩和梵谷跟莫夫決裂的痛苦。

他說梵谷「畫得有夠讚」（這是梵谷自己的說法），還願意取代莫夫成為梵谷的導師。初次與魏森布魯赫見面後，梵谷寫道：「能夠拜訪如此聰明的人士，真的是非常榮幸。這就是我要的。」但梵谷再也沒有提到自己又去拜訪歡樂魏斯，到了夏天也只是在深情的回憶中提到他。

後來，梵谷又找到了替代的人選。

1882 年初，與西奧同為 24 歲的荷蘭印象派代表人物喬治・亨德里克・布萊特納（George Hendrik Breitner），開始和梵谷結伴到海牙的紅燈區 —— 吉斯特（Geest）夜遊。

布萊特納兩年前被藝術學校開除，早已成為海牙畫派的叛逆分子，不過他跟威廉以及重量級的梅斯達格都是好朋友，而且還曾經替梅斯達格工作過。

他們剛認識的前一、兩週，就結伴旅遊並寫生了好幾次，也交流了幾次參訪畫室的心得，同時他們也持續過著夜生活（見第 125 頁圖 4-10）。

梵谷熱切的跟著他的年輕同伴，走進火車站候車室、樂透投注站和當鋪。一開始他只是把這些探險當成尋找新對象的方法，讓他可以帶著模特兒回畫室，再好好研究怎麼畫人物。

但他很快就跟布萊特納一樣，直接速寫街頭生活的插畫 —— 麵包店、混亂的道路施工、寂靜的人行道 —— 這些他之前從未產生過興趣的主題。

但就跟梵谷每次努力交朋友的下場一樣，他跟布萊特納的友誼也告吹了。4 月初布萊特納生病住院時，梵谷

▲圖 4-7：莫夫，〈搬運圓木〉（*Carting the Log*），約 1870 年，畫布油畫，32 ¼ × 22 ¼ 英寸，史密斯和奈菲的收藏品。

▲圖 4-8：莫夫，〈荒野上的牧羊人與他的羊群〉（*Shepherd with His Flock on the Heath*），1870 年－1880 年，紙上粉筆、水彩和水粉，10 ¼ × 18 ½ 英寸，史密斯和奈菲的收藏品。

「莫夫在教我用新方法創作，叫做水彩。好吧，我現在沉浸其中了，反覆塗抹顏料再洗掉，簡單來說就是努力摸索……水彩的美妙之處在於表現氣氛和距離，這樣人物就會被空氣圍繞，變得能夠呼吸。」

▲圖 4-9：魏森布魯赫，〈海灘上的風景〉（*View on the Beach*），1895 年，水彩，11 3/8 × 15 3/4 英寸，荷蘭國家博物館。

「魏森布魯赫真的是很厲害的藝術家，也是心胸寬大的好人。」

▲圖 4-10：布萊特納，〈穿著白色和服的少女〉（*Meisje in a witte Kimono*），1894 年，畫布油畫，
23 ¹/₄ × 22 ¹/₂ 英寸，荷蘭國家博物館。

「此時我經常和布萊特納一起畫圖⋯⋯他畫得非常精巧，而且和我截然不同。」

嚴厲批評他不雇用模特兒。梵谷有去醫院探望他，但當梵谷自己兩個月後住院時，布萊特納覺得自己沒有義務回報梵谷。

梵谷與海牙畫派大師們的關係簡直是一團糟，不過他待在海牙的時光卻至關重要。這座城市讓他很早就獲得機會，以個人名義熟識知名藝術家社群、觀看他們的作品、向他們學習，並且**想像藝術家過著什麼樣的生活。**

**梵谷直到死前都渴望這種人生，**渴望在商業和藝術都獲得成功、生活與工作和諧平衡，以及志同道合的朋友；而這些他都在海牙親眼見證過。

而且，梵谷從未完全遺忘海牙畫派大師們的藝術課程。1885 年，梵谷在尼嫩開始畫〈吃馬鈴薯的人〉時，他回想起許多農家圍著莊嚴的餐桌、一起吃飯和祈禱的畫面。

啟發他最深的是伊斯拉爾斯的作品，他在 1882 年繪製的〈圍著餐桌的農民一家〉（見第 71 頁圖 2-5），更是梵谷最寶貴的範本。他如此欣賞這幅畫，不只是因為它對於主題的掌握，還有它的技術，尤其是黑暗的配色——「伊斯拉爾斯打從一開始就採用深色系，因此就連比較暗的顏色，看起來都是亮的。」

1890 年，梵谷在亞爾畫了一幅明亮的冬季風景畫，模仿米勒的〈白雪覆蓋的田野與耙〉（*Snow-Covered Field with a Harrow*，見第 128 頁圖 4-11）。

但即使梵谷的構圖是參考米勒這位巴比松大師，他的銀藍色調性卻是參考天賦異稟的莫夫（見第 129 頁圖 4-12）。

梵谷將淺藍色、淡青色、灰綠色和許多隱約的陰影組合在一起，每一筆都達到了海牙畫派的和諧調性；假如梵谷的藝術發展沒有莫夫短暫但關鍵的介入，你很難想像他的畫風會變成這樣。

## 今天的城市看起來很雅各布

梵谷在亞爾也開始描繪他最具代表性的吊橋（荷蘭人的發明，後來由荷蘭工程師傳到法國南部），創造出了〈朗格魯瓦橋〉（*Bridge at Langlois*，見第 131 頁圖 4-15）。

這些作品也是回頭參考了海牙畫派的畫作，結構類似荷蘭畫家雅各布

和馬泰斯的作品（見第 130 頁圖 4-13、4-14），這兩位都是梵谷非常欣賞的畫家。他們對原型荷蘭吊橋的描繪，在視覺上非常引人入勝，使得梵谷只要在現實中看到吊橋，就會開始將它們視覺化。

1877 年，梵谷還沒打算成為畫家時，從阿姆斯特丹寫信給西奧。他散步了好長一段路，腦海裡有一幅藝術般的印象揮之不去：「今天下雨。這座城市看起來很像雅各布・馬里斯的畫作。」

十年後，他在亞爾看到了馬里斯兄弟所畫的朗格魯瓦橋 —— 只不過他們畫的吊橋用色相當克制，而梵谷畫的卻是豐富的亮色。

1881 年，梵谷在布魯塞爾參觀了一個展覽，其中包括了雅各布的其他作品。他向西奧形容自己在那裡看到的極品，包括〈兩個彈鋼琴的女孩〉（*Twee meisjes, dochters van de kunstenaar, bij de piano*，見第 132 頁圖 4-16）。

這幅畫讓他留下了非常深刻的印象，使得他在奧維（他在這裡度過人生最後的時光）重現了一幅類似的大幅畫作（見第 133 頁圖 4-17）—— 嘉舍醫師的女兒瑪格麗特（Marguerite）坐著彈鋼琴。

瑪格麗特就跟畫中的兩個女孩一樣身穿白衣，但梵谷將馬里斯細緻的水彩，換成厚塗顏料的大膽筆觸。他用粗厚的白色筆刷形塑瑪格麗特的洋裝 —— 畫面乘載了如此多的顏色，讓每一筆都是溼中溼畫法[2]的奇蹟。

接著他畫了萊姆綠的背景和紅褐色的地板，每個細節都帶著令人驚嘆的繪畫巧思，然後再用紅橙色的粗圓點戳滿背景，並且以厚重的橄欖綠線段填滿褐色地板。

隨著梵谷的藝術更堅定朝著風景畫路線發展，他就更加懷舊，回想起更多他年輕時，從荷蘭同胞的風景畫所觀察到的感性：「莫夫、馬里斯或伊斯拉爾斯的畫作，述說的事物比大自然更多，而且說得更清楚。」

1888 年 2 月，莫夫以 50 歲的年

---

[2] 譯按：把溼顏料疊在溼顏料上。

齡過世，而梵谷將自己最近畫的〈開花桃樹〉（*Flowering Peach Trees*，見第 134 頁圖 4-28）——這張作品公然仿效莫內，但依舊帶有海牙畫派大師的柔軟與感性——寄給莫夫的遺孀潔特‧卡本圖斯（Jet Carbentus）。

在寄出去之前，他在這幅畫上用簡短的題詞向從前的老師致謝：「紀念莫夫」。就算兩人鬧翻很久了，莫夫的影響力還是持續迴響在梵谷的藝術中。

▲圖 4-11：梵谷，〈白雪覆蓋的田野與耙〉（模仿米勒），1890 年，畫布油畫，28 3/8 × 36 1/4 英寸，梵谷博物館。

▲圖 4-12：莫夫，〈在風雪交加的日子工作的農民〉（*A Peasant at Work on a Wintry Day*），1860 年－ 1870 年，畫板油畫，8 × 10 1/4 英寸，史密斯和奈菲的收藏品。

「我在莫夫家裡待了一個下午，到晚上才走，然後在他的畫室看到許多美麗的東西……他拿了自己的一整套研究給我看，並解釋給我聽。他希望我開始作畫。」

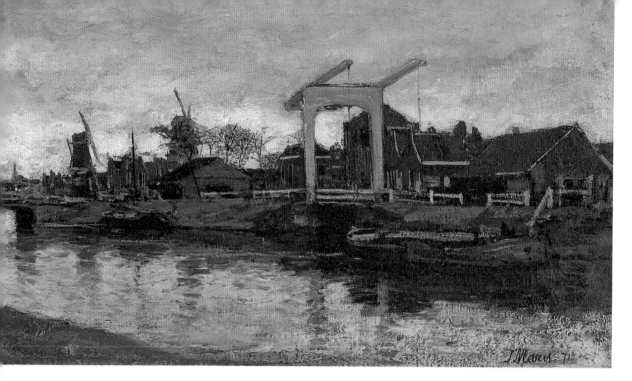

▲圖 4-13：雅各布，〈吊橋〉（*The Drawbridge*），1872 年，畫布油畫，9 × 15 英寸，史密斯和奈菲的收藏品。

▶圖 4-14：馬泰斯，〈辛格運河旁的新哈勒姆斯勒伊斯〉（*The Nieuwe Haarlemse Sluis at the Singel*），又名〈紀念阿姆斯特丹〉（*Souvenir d'Amsterdam*），1871 年，畫布油畫，18 1/8 × 13 3/4 英寸，荷蘭國家博物館。

「前陣子我看到一幅馬泰斯的畫作。一座荷蘭舊城鎮，有著成排的紅褐色房屋，而房屋有著階梯狀的三角牆、高高的樓梯、灰色的屋頂，以及白色或黃色的門、窗框和飛簷；運河上有船隻和一座巨大的白色吊橋，還有一個人在一艘駁船的舵柄旁邊，準備從橋下過去。守橋人坐在他的辦公室，從他的小屋窗戶看出去……灰白色的天空籠罩著一切。」

▲圖 4-15：梵谷，〈朗格魯瓦橋〉，1888 年 3 月中旬，畫布油畫，21 ³/₄ × 25 ¹/₄ 英寸，庫勒－穆勒博物館。

▲圖 4-16：雅各布，〈兩個彈鋼琴的女孩〉，1880 年，水彩，13 7/8 × 9 3/8 英寸，荷蘭國家博物館。

「雅各布這次展出了極品。」

◀圖 4-17：梵谷，〈彈鋼
琴的瑪格麗特・嘉舍〉
（*Marguerite Gachet at
the Piano*），1890 年 6
月 26 日－ 27 日，畫布
油畫，40 1/4 × 19 5/8
英寸，巴塞爾美術館，
版畫素描博物館。

▲圖 4-18：梵谷，〈開花桃樹〉，又名〈紀念莫夫〉（*Souvenir de Mauve*），1888 年 3 月 30 日，畫布油畫，28 3/4 × 23 3/8 英寸，庫勒－穆勒博物館。

▲圖 4-19：馬泰斯，〈習作男孩〉（*Study of a Boy*），1870 年，紙上油畫（平放於三層板），
22 ¹/₄ × 18 ³/₈ 英寸，史密斯和奈菲的收藏品。

「假如這世界沒有讓馬泰斯・馬里斯太過苦惱和憂鬱，以至於無法作畫，
或許他會創造出很驚人的事物。西奧，我很常想起這位仁兄，因為他的
作品真的棒極了……好厲害的一位大師！」

▲圖 4-20：保羅‧約瑟夫‧康斯坦丁‧加布里埃爾（Paul Joseph Constantin Gabriël），〈來自遠方〉（*It Comes from Afar*），約 1887 年，畫布油畫，26 3/8 × 39 3/9 英寸，庫勒－穆勒博物館。

「我看過幾張在巴黎沙龍展出的畫作，包括加布里埃爾的兩大幅美麗作品；其中一幅是早晨的草地，你可以透過露水看到遠方的城鎮，另一幅就是我們所謂的淡色太陽。」

# 只有看過這些，才懂繪畫是怎麼一回事

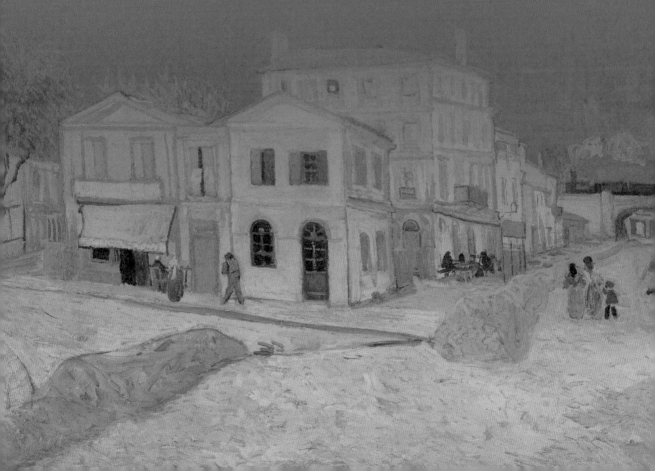

梵谷廣泛的好奇心，使他一而再、再而三的被藝術家與知識分子的運動給吸引，其中當然包括了浪漫主義。

整個十九世紀，浪漫主義都被貴族用來攻擊啟蒙運動 —— 他們譴責知識分子、支持強烈的情感、反對科學的理性評價，並發自內心讚嘆莊麗的大自然。

這個運動的影響範圍極大，甚至還往下傳到了中產階級的家庭（只是形式受限不少），像是梵谷家。只要是好天氣的日子，一家人（媽媽、爸爸、小孩和家庭教師）就會在鎮上或周圍散步一小時，包含花園、田野，以及布滿灰塵的街道。

他們走在草地的小徑上，用手指出一個又一個如畫一般的景象：雲的形狀，池塘內的樹木倒影，水面的波光粼粼。

他們會在日常生活中暫歇以享受夕陽，偶爾還會出門去尋找美景，這樣更能好好欣賞一番。

他們欣然接受自然與宗教的神祕結合：荷蘭的新教徒（尤其是格羅寧根派〔Groningen School〕的信徒，例如梵谷的父親）相信自然之美，並高唱著永恆，因此欣賞自然之美就是一種崇拜。

## 我的青春很陰暗

不過梵谷的父母就像典型的十九世紀維多利亞時代中產階級，以比較舒適、療癒的方式，表達對於自然界的喜愛。

他們其中一本愛書如此寫道：「你會發現大自然是非常親切且健談的朋友。」這種對於大自然的觀點，恰好符合上天的呼喚以及維多利亞人的作風，也就是壓抑不得體的情緒 —— 這跟真正的浪漫主義背道而馳。

然而，他們的大兒子無法壓抑情緒。梵谷是個難以管教的暴躁小孩（其中一位女傭說他是「怪男孩」），偏偏這個家庭又最重視循規蹈矩與一團和氣。梵谷也為自己的脾氣付出代價 —— 父母幾乎從來沒認可過他。

他曾經寫道：「我的青春很陰暗、寒冷、死氣沉沉。」他日漸疏遠父母、姊妹、同學、甚至最愛的弟弟西奧，越來越常去鄉下（通常離牧師公館很遠）尋求慰藉，藉由不見人影來表達

自己的態度；後來是直接說道：「我
要去透透氣，在大自然中恢復活力。」

之後，梵谷也在文學中找到類似
的慰藉。他開始閱讀浪漫主義作家的
作品，像是德國詩人海因里希‧海涅
（Heinrich Heine）、路德維希‧烏蘭
德（Ludwig Uhland）、比利時作家亨
利‧康西安斯（Henri Conscience）。

康西安斯所寫的一段文字，成為
梵谷的最愛：「我跌入最苦澀的絕望
深淵，所以我在荒野流浪了三個月⋯⋯
在此處，上帝所創造的無瑕靈魂，以
重返青春般的力道拋棄傳統枷鎖，遺
忘社會並且掙脫其束縛。」

然而，梵谷就跟他欣賞的浪漫主
義者一樣，認為極度無情的自然界既
舒適又危險。一個人可能會因為自然
界太廣大而迷失自我、並覺得自己變
渺小；**可能因此受到啟發，也可能被
壓垮**。

對梵谷來說，大自然一直都是雙
面刃。大自然撫慰了他的孤獨，卻又
提醒他自己與世界是疏離的。

他是上帝的造物，還是被上帝遺
棄？他這輩子**每次遭遇困境就會跑到
自然中尋求慰藉，卻只在那裡找到更**
**多孤獨**，最後還是回到現實世界找尋
人類的陪伴 —— 即使人們總是躲著他
—— 就連童年往事和家人都是他尋求
慰藉的對象。

雖然大自然的風景讓梵谷內心充
滿矛盾，但他還是很渴望得到安慰，
從來就沒有完全失去自己對於浪漫主
義（無論文學或藝術）的品味。

1874 年，他在倫敦愛上英裔美國
風俗畫家喬治‧亨利‧鮑頓（George
Henry Boughton）的維多利亞式繪畫
〈一路順風！前往坎特伯里的朝聖者〉
（*God Speed! Pilgrims Setting Out to
Canterbury*），並且把它想成人生的完
美隱喻。

1876 年 10 月，當時還只是個見習
傳教士的梵谷，在倫敦西南方里奇蒙
（Richmond）小鎮的衛斯理衛理公會
教堂（Wesleyan Methodist Church）布
道，他想起了鮑頓的畫作 —— 平坦的
地平線以及朦朧的天空，將這幅畫轉
變成山丘林立的眩目美景，在浪漫主
義風格的夕陽餘暉，以及襯著金、銀、
紫色的灰色雲朵下被觀看者瞥見。

不久之後，梵谷在前往童年故鄉
津德爾特小鎮時提前下火車，因為他

在最後 12 英里想用走的。

　　隔天他向西奧寫道：「大自然真是太美了。雖然它很暗，你還是能分辨一望無際的荒野、松樹和沼澤。」他用充滿希望的浪漫主義式誇飾，替這樣的印象錦上添花：「天空烏雲密布，但夜晚的閃爍星光穿過了烏雲，偶爾還會有更多星星出現。」

## 德拉克羅瓦畫的是人性，就像獅子吞食一塊肉

　　梵谷在 1886 年搬到巴黎時，他一再回到羅浮宮欣賞藝術品，例如〈但丁和維吉爾共渡冥河〉（*The Barque of Dante*，見圖 5-1），這幅畫代表法國浪漫主義畫家德拉克羅瓦的藝術決心。

　　德拉克羅瓦描繪《神曲地獄篇》（*Inferno*）的其中一個場景：但丁橫越斯堤克斯河（River Styx），裡頭擠滿了受折磨的靈魂，與之對比的背景則是死亡之城（City of the Dead）。不過在古典派詩人維吉爾的幫助下，但丁得以維持平衡。

　　梵谷會在同樣的畫廊，尋找這位浪漫主義大師較不知名的畫作，卻無視其他許多作品。

　　他也曾屢次前往聖敘爾皮斯教堂（Church of Saint-Sulpice），欣賞德拉克羅瓦的大張單幅祭壇畫：〈雅各與天使摔跤〉（*Jacob Wrestling with the Angel*，見第 142 頁圖 5-2）。

　　梵谷在巴黎藝術學院的同學事後回憶：「德拉克羅瓦是他心目中的神。當他說到這位畫家時，他的嘴脣會因為情緒激動而顫抖。」

　　梵谷對德拉克羅瓦的尊崇，有一部分是出自他精湛的運用互補色，而梵谷之前已經在重量級色彩理論家查爾斯・勃朗（Charles Blanc）的著作中詳細讀過。

　　根據勃朗的說法，大自然的一切都是指由三個「真正的基色」構成：紅色、黃色和藍色。如今我們都很熟悉這個概念，也就是色環。結合任兩個「原色」就會產生三個「二次色」的其中一個：橙色（紅色加黃色）、綠色（黃色加藍色）或紫色（藍色加紅色）。

　　接著，你可以將「一個原色」與「一個由其他兩個原色創造出的二次色」配對。勃朗將這些不相關顏色的

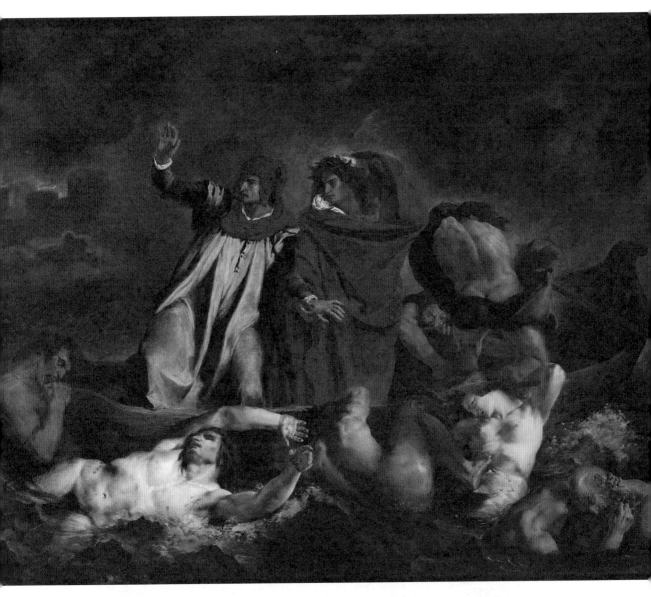

▲圖5-1：德拉克羅瓦，〈但丁和維吉爾共渡冥河〉，1822 年，畫布油畫，74 1/2 × 94 7/8 英寸，羅浮宮。

「德拉克羅瓦再度嘗試讓人們相信色彩的交響樂。但你可以說他徒勞無功，因為幾乎所有人都認為，好的顏色是指『正確的固有色』、『狹隘的精確度』──無論林布蘭、米勒、德拉克羅瓦還是任何你喜歡的畫家、甚至馬奈（Manet）或庫爾貝（Courbet），都不會把這個設定成自己的目標，只有魯本斯（Rubens）或委羅內塞比較重視它。」

▲圖 5-2：德拉克羅瓦，〈雅各與天使摔跤〉，1855 年－ 1861 年，油彩和蠟畫在灰泥壁上，295 × 191 英寸，聖敘爾比斯教堂神聖天使禮拜堂，巴黎。

「我喜歡詩人西爾韋斯特一篇文章的精妙結尾：德拉克羅瓦幾乎是含笑而逝，他是一位教養極高的畫家，腦中有太陽，心中卻下起大雷雨。」

配對關係稱為「互補」，但他發現有些配對的交互作用，就好像兩個人在激烈打鬥，非要分出個高下：藍色對橙色、紅色對綠色、黃色對紫色。

**眼睛會把顏色間的打鬥視為「對比」。**它們的對手越極端——彼此靠得越近、色調越亮——打鬥就越暴力，而對比也就越強烈。

鮮少有藝術家能像德拉克羅瓦一樣掌控互補色的強度。前衛藝術界中充滿派系分歧的評論和炮火猛烈的言辭，畫室內爭持不下、咖啡廳內喋喋不休，但**梵谷卻很堅持互補色是唯一的真正福音**，而德拉克羅瓦是它最貨真價實的先知。

梵谷說道：「德拉克羅瓦只透過顏色就能說出一種象徵性語言，而他又透過這種語言來表現某種熱情且永恆的事物。」

梵谷對德拉克羅瓦的欣賞並不只如此。他將德拉克羅瓦評為「全能天才」。梵谷不只喜愛他大膽且富有表現力的色彩運用，以及他高難度的筆觸——**刻意「未完成」圖像來尋求詩意的可能性**——也喜歡他探索全方位藝術想像，以及傳達最深度藝術觀點的能力。

他用浪漫主義的語言，向好友拉帕德稱讚這位偉大的浪漫主義藝術家：「德拉克羅瓦畫的是人性。他作畫時，就像獅子在吞食一塊肉。」（見下頁圖 5-3）

他甚至還向好友貝爾納補充道：「我喜歡詩人阿爾芒德・西爾韋斯特（Armand Silvestre）一篇文章的精妙結尾：歐仁・德拉克羅瓦幾乎是含笑而逝，他是一位教養極高的畫家，腦中有太陽，心中卻下起大雷雨。」

即使梵谷掙扎度過了他周遭所有新藝術運動，但他從未失去對於浪漫主義藝術（以及浪漫主義的極致之美）的尊崇。

梵谷堅稱：「德拉克羅瓦、米勒、柯洛、迪普雷、多比尼、布雷頓以及其他三十幾位畫家，他們不是形成了本世紀藝術的核心嗎？他們不都根植於浪漫主義，甚至還超越了浪漫主義？浪漫與浪漫主義就是我們的時代，而你對於繪畫必須有想像力和觀點。值得高興的是，寫實主義和自然主義並沒有捨棄浪漫。」

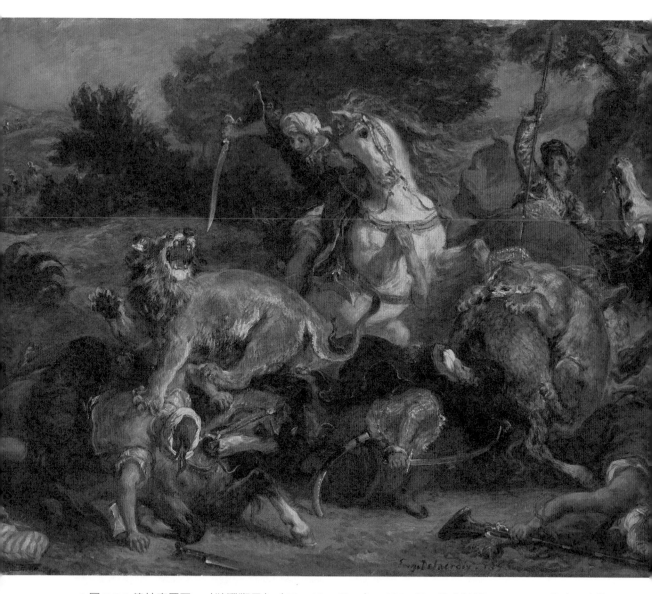

▲圖 5-3：德拉克羅瓦，〈狩獵獅子〉（*The Lion Hunt*），1855 年，畫布油畫，22 × 29 英寸，瑞典
國立博物館（Nationalmuseum）。

「我在某個地方讀過⋯⋯『德拉克羅瓦作畫時，就像獅子在吞食一塊肉。』」

▲圖 5-4：歐仁・伊薩貝（Eugène Isabey），〈從橋上跨越庇里牛斯山中激流的旅人〉（*A Bridge with Travelers Crossing a Torrent in the Pyrenees*），約 1856 年，畫布油畫，48 3/4 × 34 英寸，史密斯和奈菲的收藏品。

「人們也會欣賞伊薩貝和齊姆（Félix Ziem）。這兩位都是十足的畫家，只要看過他們的作品，就會懂得繪畫到底是怎麼一回事。」

▲圖 5-5：梵谷收藏的複製畫，畫在網格上的素描。朱爾．勞倫斯（Jules Laurens），〈好撒馬利亞人〉（The Good Samaritan，模仿德拉克羅瓦），1849 年–1851 年，紙上石版印刷、凸版印刷和鉛筆，10 $^1/_{16}$ × 6 $^{15}/_{16}$ 英寸，梵谷博物館。

「我想我至少要試試蝕刻版畫和木刻版畫。這是我所需要的研究，因為我有想學的東西。雖然仿畫可能是舊方法，但完全不困擾我。我也要模仿德拉克羅瓦的〈好撒馬利亞人〉。」

▲圖 5-6：梵谷，〈好撒馬利亞人〉（模仿德拉克羅瓦），1890 年 5 月初，畫布油畫，28 3/4 × 23 1/2 英寸，庫勒－穆勒博物館。

▲圖 5-7：亞歷山大－加布里埃爾．德坎普（Alexandre-Gabriel Decamps），〈庭院的陰影中〉（*In the Shade of the Courtyard*），約 1840 年，畫布油畫，32 × 39 1/4 英寸，史密斯和奈菲的收藏品。

「現在我要多讀一點《悲慘世界》（*Les misérables*），雖然已經太遲了。像這樣的一本書會讓人溫暖起來，就像德坎普的畫作——它是用熱情畫出來的。」

▲圖 5-8：梵谷，〈黃房子〉（*The Yellow House*），又名〈街道〉（*The Street*），1888 年 9 月，畫
布油畫，28 3/8 × 36 英寸，梵谷博物館。

▲圖 5-9：康斯坦丁・默尼耶（Constantin Meunier），〈自殺〉（*The Suicide*），1870 年–1880 年，畫布油畫，24 × 39 ½ 英寸，史密斯和奈菲的收藏品。

「遠比我還優秀的默尼耶，已經畫了……我夢想要做的事情。我覺得既然沒有做，那就應該把它畫出來。」

▲圖 5-10：梵谷，〈坐在籃子上的哀痛婦女〉（*Mourning Woman Seated on a Basket*），1883 年 3 月，黑白粉筆和淡墨畫在水彩紙上且有方格痕跡，18 5/8 × 11 5/8 英寸，庫勒－穆勒博物館。

▲圖 5-11：約翰‧巴托德‧尤京（Johan Barthold Jongkind），〈月光下的鹿特丹〉（*Rotterdam in the Moonlight*），1881 年，畫布油畫，13 3/8 × 18 1/8 英寸，荷蘭國家博物館。

第六章

# 梵谷的靈感之地：
# 巴比松風景畫派

梵谷非常親近大自然，畢竟他從小就會溜到家裡附近（荷蘭南部）的鄉下地方，沿著河堤散步並且橫越荒野，逃避生活中遇到的困境。當梵谷成為畫家時，他必然會一再透過風景畫描繪大自然。

而身為風景畫家，他最主要的靈感就跟其他許多藝術家一樣，來自影響力極大的巴比松畫派作品。

巴比松畫派是一群天賦異稟的法國藝術家，名字取自楓丹白露森林（Fontainebleau Forest）附近的小鎮，因為他們有許多人會去那裡寫生。

巴比松的大師們包括米勒、泰奧多爾・盧梭（Théodore Rousseau）、柯洛，以及多比尼，他們是印象派風景畫最主要的靈感來源。

莫內、皮耶－奧古斯特・雷諾瓦（Pierre-Auguste Renoir）和阿爾弗雷德・西斯萊（Alfred Sisley），追隨著巴比松藝術家的腳步來到楓丹白露森林，並且全心投入於外光派繪畫。

巴比松藝術家也深切影響了海牙畫派的風景畫──最後影響了梵谷。梵谷就跟藝術家前輩一樣，喜愛巴比松大師畫技的親和力（複雜精妙的配色以及鬆散的筆觸），以及他們與大自然那種「令人心碎」（這是梵谷的說法）的親密感。

諷刺的是，雖然巴比松很顯然是法國的風景畫派別，它卻**有一大部分源自黃金時代的偉大荷蘭風景畫家，**像是雅各布・范・勒伊斯達爾（Jacob van Ruisdael，見第 156 頁圖 6-1）以及菲力普・康寧克（Philips Koninck）。

十九世紀的法國後輩們之所以認識十七世紀的荷蘭風景畫家，要歸功於兩位巴比松畫派的先驅──保羅・於埃（Paul Huet，見第 157 頁圖 6-2）與喬治・米歇爾。於埃詳細研究過荷蘭古典名作，並將它們戲劇化的陸地和天空景色，運用在自己的作品中。

米歇爾在生前比較沒有名氣，因此必須在羅浮宮工作養活自己，而這也讓他有機會修復林布蘭和勒伊斯達爾等藝術家的作品。他跟荷蘭古典名作的關係變得密不可分，使得他有一小群忠實粉絲開始稱他為「蒙馬特的勒伊斯達爾」。蒙馬特是巴黎的郊區，米歇爾在這裡畫了許多光線戲劇化且筆觸活力十足的作品。

1841 年，米歇爾過世的前兩年，

他被迫拍賣自己在蒙馬特畫室的作品（超過 3,000 幅繪畫和素描）。米歇爾的作品充滿冒險精神、繪畫性與深切感情，讓兩位年輕的風景畫家看到目瞪口呆；迪普雷和夏爾－埃米爾迫不及待將米歇爾的作品介紹給他們的畫家朋友。

後來這群好友花了大半輩子描繪大自然，致敬於埃和米歇爾。他們每天都會從巴比松鎮出發到楓丹白露森林作畫，於是人們便稱他們為巴比松畫派。

接下來 40 年，巴比松畫家吸引到越來越多追隨者，但可能沒有人比梵谷更喜愛、更熱情追隨他們。這些藝術家早已深植於梵谷的腦海。1883 年 9 月，他搬到德倫特（Drenthe），這是一個偏僻的省分，幾乎靠近荷蘭最北的邊界。

他在那裡看見了綿延不絕的荒涼風景，高沼[1]既密集、潮溼又淤積，延伸到四面八方的地平線。別人會覺得這裡很荒涼，但梵谷卻覺得是美景。

他寫信給西奧說道：「荒野真是壯觀，這裡一切都很美。」

為了讓自己詩情畫意的幻象更有說服力，梵谷把這個場景與兩兄弟最愛的風景畫家作品相比：從黃金時代比到巴比松畫派。他形容荒野就像「綿延好幾英里的康寧克、米歇爾、迪普雷和盧梭」。

梵谷特別反覆提到米歇爾（他筆下風起雲湧的天空畫作〔見第 158 頁～159 頁圖 6-3 ～ 6-4〕，早就讓他成為梵谷兄弟心目中的英雄），藉此宣揚他的魅力。

梵谷用詳盡的華麗詞藻填滿自己的信，以他一貫的詩意風格，描述高沼的樸素之美：「被陽光燒焦的土地一片漆黑，在夜空的雅緻丁香紫色映襯之下格外顯眼，而地平線上最後一小條深藍色線，分割了土地與天空……黑暗的松林邊界將閃爍的天空與崎嶇的土地隔開，土地大致上是紅色和黃褐色，但到處都有丁香紫色調。」雖然這是在描述德倫特，但也很適合拿

---

[1] 編按：指未經耕種的丘陵土地或低洼的溼地。

▲圖 6-1：勒伊斯達爾，〈哈倫與褪色地面的景色〉（*View of Haarlem with Bleaching Ground*），
1670 年–1675 年，畫布油畫，21 ³/₄ × 24 ¹/₂ 英寸，海牙莫瑞泰斯皇家美術館（Mauritshuis）。

「我在奧弗芬（Overveen，北荷蘭省的村莊）看到的景象，和勒伊斯達爾的褪色
原野一樣：前景是一條被雲遮蔽的幹道，接著是低矮且赤裸的草地被光線照耀著，
遠處還有兩棟房子（其中一棟的屋頂是青灰色、另一棟是紅色）。

房子後方是一條運河和成堆的泥炭，大小隨著它們平面上的位置而改變 —— 遠方
有一塊小剪影，那是一小排小屋以及一座小教堂。小小的黑色人物把洗好的衣物攤
在褪色的地面上，一艘駁船的桅杆從泥炭堆中豎立起來。上頭則是一片灰色天空。」

▲圖 6-2：於埃，〈河流與彩虹的風景〉（*River Landscape with a Rainbow*），1820 年－ 1830 年，
畫布油畫，21 3/4 × 32 英寸，史密斯和奈菲的收藏品。

▲圖 6-3：米歇爾，〈即將襲來的風暴〉（*The Approaching Storm*），1820 年－1830 年，畫布油畫，21 × 28 ½ 英寸，史密斯和奈菲的收藏品。

「這幾天蒙馬特會有米歇爾所描繪的那種視覺效果：乾枯的草和沙子正對著灰色的天空。至少現在草地的顏色經常令我想到米歇爾，還有黃褐色的土壤；枯萎的草和一條布滿水坑的泥濘道路；黑色的樹幹、灰白色的天空。」

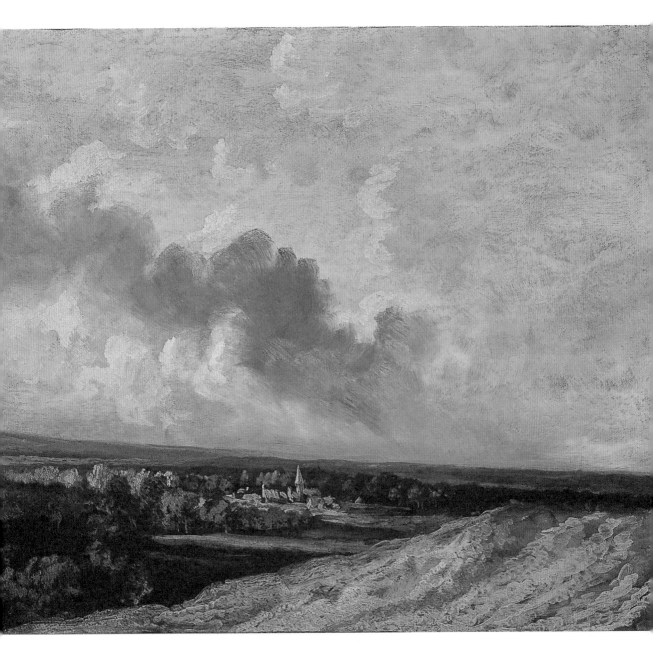

▲圖 6-4：米歇爾，〈即將襲來的風暴〉（*An Approaching Storm*），1820 年－ 1830 年，紙上油畫（平放於畫布上），21 3/8 × 25 1/2 英寸，史密斯和奈菲的收藏品。

「何等的寧靜、廣闊和平靜……只有當自己和世俗世界之間隔著米歇爾時，人才能感受到這種感覺。」

來形容米歇爾的畫作。

接著梵谷將這些幻象轉換成墨水筆、鉛筆和顏料。「這片風景多麼安寧、多麼遼闊、多麼平靜！」他向西奧讚嘆道。但事實上，他是抱著「米歇爾的精神」（梵谷自己講的），用漩渦般的筆觸畫出雲朵、粗獷的描繪土地的紋溝，進而構成畫作，看起來一點都不寧靜（見第 162 頁圖 6-5）。

毫不意外，**巴比松藝術家絕大多數都是風景畫家**。米歇爾如果在畫作中放了一個**人物，多半是為了要有比例尺**，而且他通常得跟其他藝術家合作，才能把這個人物畫出來。

但在最重要的巴比松藝術家中，米勒以及布雷頓這兩位算是人物畫家——即使他們的人物（通常是農民）多半都放在生動的風景中。

一直渴望成為人物畫家的梵谷，非常喜愛米勒和布雷頓的作品。就算說他被這兩位藝術家迷了心竅，也毫不誇張。

1880 年 3 月，結束了失敗的藝術交易商學徒職涯後，梵谷打算成為一名傳教士。他踏上了為期 3 天的艱辛跨鄉徒步之旅，起點是小村莊庫斯梅斯（Cuesmes）——梵谷在比利時南部礦村的最後一個住處。後來這趟旅行也跟他的傳教工作一樣，非常難堪的收場。

事後他回憶自己「就像個流浪漢一樣永遠在遊蕩」。不過回程途中，他在庫里耶爾（Courrières）短暫停留，因為布雷頓的畫室就在這裡。梵谷早就很喜愛布雷頓的詩集，就跟他喜愛布雷頓的畫作一樣，而且他在古皮爾公司工作時，甚至還見過布雷頓。

## 父親米勒，因為他體現農民的無私奉獻

如今梵谷站在畫室門外，卻因為太厭惡自己而無法敲門。後來西奧寫信給梵谷，談到**許多法國藝術家都是在巴比松找到靈感**，於是梵谷就把他那趟疲憊不堪的旅程，重新想像成藝術探求之旅。「我沒去過巴比松，但我去年冬天有去庫里耶爾。」他寫道。

在梵谷的想像中，絕望且漂泊的長途跋涉，轉變成啟發人心的「徒步觀光」，而且還有機會拜訪偉大的巴比松畫家布雷頓——西奧也和哥哥一

樣尊崇這位畫家。

梵谷對於米勒（見第163頁圖6-6）的欣賞，比起對於布雷頓可能有過之而無不及。1875年，梵谷在巴黎參觀了這位巴比松大師的展覽（總共展出95幅紙上作品），他向西奧形容這次經驗就像精神上的開悟：「當我走進德魯特拍賣行（Hôtel Drouot）的展覽現場時，我覺得自己應該把鞋子脫下來，因為我站的地方是聖地。」事後梵谷在他短暫的生涯中，模仿了好幾次米勒的作品──至少21幅繪畫以及更多素描。

1885年3月，梵谷在父親過世後，妄想自己與一位名叫「父親米勒」的人（或形象）產生了連結。

他想像心目中的英雄（以及他自己）過著不知疲累的勞動生活，並且無私奉獻於農民畫作的「真實」。

梵谷把米勒想成像基督一般的殉道者，因為米勒的作畫對象崇高卻被忽視，而且受盡苦難；他也把米勒想像成先知，呼籲所有誤入歧途且喜愛奢華的藝術家，重回藝術中的謙卑與無限。

他宣稱：「米勒是『父親米勒』，他是一切事物的領袖與導師，也是畫家身為人類的典範。」

對梵谷來說，**農民畫作的極致力量，在於它能夠直接與人心對話**，而他在風景畫也發現同樣的力量。他曾經引述伊斯拉爾斯的話：「迪普雷繪製的風景畫就像是人物畫。」

至於柯洛（見第164頁圖6-7），梵谷寫道：「每根樹幹都是用愛與注意力描繪並塑造出來的，就好像它們是人物一樣。」他的結論是：「美麗風景畫的祕訣，主要在於真實與誠摯的觀點。」

而他就是在所有擅長風景畫的巴比松畫家中，尋找這種真實與誠摯的觀點。梵谷寫道：「當你將自己置身於鄉下的中心，你的想法就會改變……我無法忘記那些巴比松的美麗畫作，應該很難有人畫得比他們更好，而且也沒必要去超越他們。」（見第165頁圖6-8）

梵谷在盧梭的作品中看到的是：「透過某種性情來觀察大自然的一角……不只是大自然，更有一種大開眼界的感覺。」（見第166頁～167頁圖6-9～6-10）

▲圖 6-5：梵谷，〈暴風雨天空下的風景〉（*Landscape Under a Stormy Sky*），1889 年 4 月中旬，畫布油畫，23 ³/₄ × 29 英寸，私人收藏。

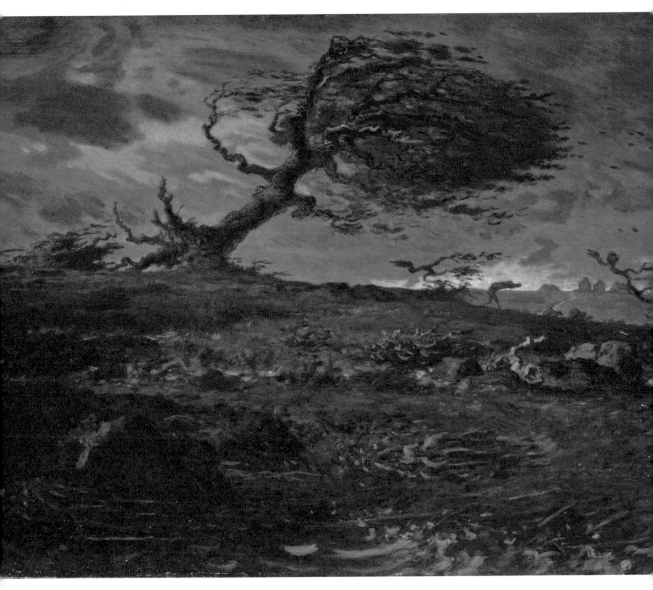

▲圖6-6：米勒，〈一陣狂風〉（*The Gust of Wind*），1871 年–1873 年，畫布油畫，35 $^5/_8$ × 46 $^1/_4$ 英寸，威爾斯國家博物館（Amgueddfa Cymru – National Museum Wales）。

▲圖 6-7：柯洛，〈一陣狂風〉（*The Gust of Wind*），約 1860 年代中期－1870 年代初期，畫布油畫，
19 × 26 英寸，莫斯科普希金造型藝術博物館（The Pushkin State Museum of Fine Arts）。

▲圖6-8：梵谷，〈暴風雨天氣下的風景〉（*Landscape in Stormy Weather*），1885 年 8 月，紙上粉筆，
11 3/4 × 9 英寸，梵谷博物館。

▲圖 6-9：盧梭，〈阿爾博訥附近的夕陽〉（*Sunset Near Arbonne*），約 1860 年－1865 年，木板油畫，25 ¹/₄ × 39 英寸，大都會藝術博物館。

「說到盧梭……這些畫作的戲劇性效果，幫助我們理解『透過某種感性來觀察大自然的一角』，並幫助我們理解『人置身於大自然中』的原則，比藝術中其他任何事物都來得必要；舉例來說，你會在林布蘭的肖像畫找到同樣的東西——這不只是大自然，更有一種大開眼界的感覺。」

▲圖 6-10：梵谷，〈晚上的風景〉（*Evening Landscape*），1885 年，畫布油畫裱貼於硬紙板上，13 3/4 × 17 英寸，馬德里提森－博內米薩博物館（Museo Nacional Thyssen-Bornemisza）。

▲圖6-11：迪普雷，〈最後的停泊〉（*Last Mooring*），1870年-1875年，畫布油畫，20 1/4 × 24 7/8 英寸，
史密斯和奈菲的收藏品。

「迪普雷的色彩中有著華麗的交響樂，完整、刻意、具有男子氣概……這首交響
樂經過嚴密計算，卻非常單純，而且深度就跟大自然本身一樣是無限的。」

▶圖6-12：迪普雷，〈下陷的小徑〉（*The Sunken Path*），1835 年－ 1840 年，畫布油畫，39 $^7/_8$ × 32 $^1/_4$ 英寸，梵谷博物館。

◀圖 6-13：迪普雷，〈下陷的小徑〉，18 50 年 –1855 年，畫布油畫，39 $^3/_4$ × 32 英寸，史密斯和奈菲的收藏品。

「伊斯拉爾斯對於迪普雷的作品做出非常完美的評論：『它就像人物畫。』正是這種戲劇性特色，讓人感受到你所說的：『它表達了大自然中的那個時刻與地點，你可以單獨前往而不需要陪伴。』」

他在迪普雷的色彩中發現了:「一首華麗的交響樂,雖然經過嚴密計算,卻非常單純,而且深度就跟大自然本身一樣是無限的。」(見第168頁～169頁圖6-11～6-13)

梵谷在其他藝術家身上尋找的不只是藝術的靈感,也是生活的靈感。1888年他搬到亞爾時,渴望打造一個藝術家社團,就跟楓丹白露森林邊緣那個社團類似。

他與高更(他希望還有更多人)將會同心協力,重現早期的「藝術同志情誼」,尤其是巴比松畫家,他們打造的不只是一個「藝術家聚集地」,還是一個崇高的社群,志同道合的靈魂們聚集於此,分享他們的「溫暖、火焰與熱情」。

直到過世前梵谷都感受到巴比松畫家的影響。1890年7月初,一輩子像狂熱分子般努力的梵谷,發起了最後一項運動——說服西奧搬到奧維加入他的行列;他想說服西奧帶著妻子和剛出生的小孩(跟他伯父同名)一起來,甚至想說服西奧辭掉藝術交易商的工作,跟哥哥一樣當畫家。

梵谷以一幅畫發出了這次呼喚,一幅融合了團結友愛與藝術的幻象。他為自己的最後一幅畫所挑選的主題,不是米歇爾那樣壯麗的高原美景,也不是柯洛那樣夢幻的鄉間夕陽。

他拿著畫架、顏料和畫布,走到一棟房子前面,離他下榻的旅社只有幾步之遙:巴比松大師多比尼的房子(見圖6-14)。

除了米勒和布雷頓,最感動梵谷的心、形塑其藝術的巴比松畫家,或許就是多比尼:外光派繪畫的擁護者、學院派筆觸解放者、印象主義教父、好幾代自然畫家的朋友與導師——從迪普雷與柯洛、到塞尚(Cézanne)與畢沙羅。

這些畫家中,有許多人受多比尼吸引來到奧維,先去造訪他的畫室兼駁船[2]「博廷」(Le Botin),再去參觀他在草木蒼翠的河畔蓋起的成排房子。其中最後且最大的一間房子(也

---

[2] 編按:噸位小,主要用於內河淺狹航道的運輸船。

就是梵谷為了用奧維的魅力說服西奧，而跑去畫的那間），有著狹長結構的粉紅灰泥以及藍色屋瓦，俯瞰河流與一座如公園般的美麗花園。

果樹、花床、丁香樹籬以及沿途開滿玫瑰的小徑，在山腰處構成一座樂園，被梵谷畫了下來。可惜多比尼還沒享受到這個樂園就過世了。這幅景象詩情畫意，雖然多比尼已經不在了，但 12 年後的此時，他反而變得很有存在感。

1878 年他以 61 歲之齡過世時，四處都能感受到悲痛之情，甚至還傳到了阿姆斯特丹，那裡有一位 24 歲的牧師之子，因為當不成牧師，正在焦急等待自身命運的下一次轉機。梵谷當時寫道：「我聽到這則消息後變得萎靡不振。如果你在過世時知道自己曾經畫出一些真實的作品，也知道你會因此至少活在某些人的記憶中，那一定很棒吧！」

▲圖 6-14：梵谷，〈多比尼的花園〉（*Daubigny's Garden*），1890 年，畫布油畫，21 × 40 ³/₄ 英寸，廣島美術館（Hiroshima Museum of Art）。

▲圖 6-15：迪亞，〈林中池塘，垂死橡樹〉（*Pond in the Forest, Half-Dead Oak Tree*），1871 年，畫板油畫，30 × 24 ½ 英寸，史密斯和奈菲的收藏品。

「迪亞是一位貨真價實的畫家——連指尖動作都拿捏得很好。」

▲圖 6-16：梵谷，〈聖雷米的醫院〉（*Hospital at Saint-Rémy*），1889 年，畫布油畫，36 $\frac{5}{16}$ × 28 $\frac{7}{8}$ 英寸，洛杉磯漢默美術館（Hammer Museum）。

▲圖 6-17：夏爾－埃米爾，〈返家〉（*The Return Home*），約 1885 年，畫布油畫，21 7/8 × 18 1/8 英寸，史密斯和奈菲的收藏品。

「你也知道，無論神聖不可侵犯的印象主義變成什麼樣子，我還是希望自己畫的東西能被上個世代理解，其中就包括夏爾－埃米爾。」

▲圖 6-18：夏爾－埃米爾，〈養豬人〉（*The Swineherd*），約 1890 年，畫布油畫，27 × 39 1/2 英寸，史密斯和奈菲的收藏品。

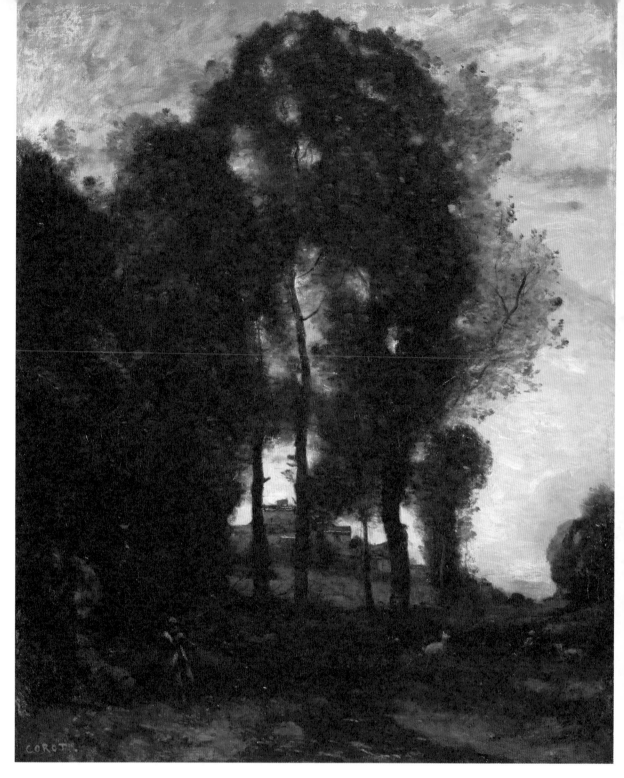

▲圖 6-19：柯洛，〈義大利的紀念品〉（*Souvenir of Italy*），1855 年－ 1875 年，畫布油畫，32 ¹/₂ × 26 ¹/₈ 英寸，芝加哥藝術學院。

「柯洛筆下的人物或許沒有風景那麼出名，但這不表示他沒有畫人物。況且柯洛筆下每根樹幹都是用愛與注意力描繪並塑造出來的，就好像它們是人物一樣。」

▲圖 6-20：柯洛，〈築巢小鳥〉（*The Little Bird Nesters*），1873 年－ 1874 年，畫布油畫，26 × 35 1/2 英寸，哥倫布藝術博物館。

「真是極品……夏日早晨的一片水域和一座森林的邊緣……使人陶醉的靜止、平靜和安寧。」

▲圖6-21：多比尼，〈瓦爾蒙杜瓦的採沙場〉（*The Sand Quarries at Valmondois*），1875年，畫布油畫，
16 × 26 3/4 英寸，哥倫布藝術博物館。

「這張畫的親密、寧靜和壯麗，為它增添了一種非常令人心碎且個人化的感覺。」

▲圖 6-22：梵谷，〈雷雨雲下的小麥田〉（*Wheatfield Under Thunderclouds*），1890 年 7 月，畫布油畫，
19 $^7/_8$ × 40 英寸，梵谷博物館。

▲圖 6-23：多比尼，〈地平線上的鐘塔風景〉（*Landscape with Clock Tower on Horizon*），約 1875 年，
畫布油畫，11 3/4 x 19 3/8 英寸，史密斯和奈菲的收藏品。

「想到多比尼，我就覺得，如果你在過世時意識到自己曾經畫出一、兩幅真實的
作品，知道你會因此至少活在某些人的記憶中，並且留下一個好的榜樣給追隨者，
那一定很棒吧。」

▲圖 6-24：庫爾貝，〈一陣狂風〉（*The Gust of Wind*），約 1865 年，畫布油畫，57 3/4 × 90 7/8 英寸，
休士頓美術館（The Museum of Fine Arts, Houston）。

# 十年分，500 期完整收藏——英國《畫報》

最後能夠令梵谷留下深刻印象的藝術，通常都會先在他腦海中沉睡片刻。可能在看過藝術作品幾年後，那些作品才會掌握他的想像力，接著進入他的藝術。

1873 年 5 月，梵谷從古皮爾公司的海牙分店遷到倫敦分店，立刻就在這座全世界最大的城市，參觀了許多一流的博物館。梵谷在寫給西奧的信件中，鮮少提到他看到哪些優秀的畫作——而英國藝術家的畫作又更少。

參觀完英國國家美術館（National Gallery）後，他只評論了一張自己在那裡看到的荷蘭風景畫。

倫敦南部的達利奇美術館（Dulwich Picture Gallery）展出了一些約翰·康斯特勃（John Constable）的「極品」畫作，但只令梵谷想起海牙那些他最喜愛的巴比松畫作。

事實上，結束倫敦博物館之旅後，**梵谷覺得只有兩位英國藝術家值得盛讚——喬治·亨利·鮑頓和約翰·艾佛雷特·米萊**（John Everett Millais）。

但就現實來說，梵谷在倫敦看到的事物其實都沒有被遺忘。不只是國家美術館內知名的達文西和拉斐爾畫作，就連英國畫家的作品也是。

像是南肯辛頓博物館（South Kensington Museum，維多利亞與亞伯特博物館〔Victoria & Albert Museum〕的前身）的透納（Turner）畫作，以及達利奇美術館中湯瑪斯·根茲巴羅（Thomas Gainsborough）與安東尼·范戴克（Anthony van Dyck）的畫作。

它們全都存放於梵谷記憶中看似無限的博物館，然後在幾年後被召喚出來，而且通常都詳細得驚人。他看到的鮑頓和米萊作品，也同樣在想像力中持續碰撞著。

起初他覺得這兩位藝術家的維多利亞式主題很引人入勝，尤其是鮑頓那幅傷感的〈繼承人〉（The Heir）；但隨著時間經過，最令他著迷的卻是他們的風景畫，特別是米萊的〈寒冷的十月〉（Chill October，見第 186 頁圖 7-1）。

像梵谷這麼著迷於藝術的人，必定會立刻被倫敦許多宏偉的博物館給吸引。但他抵達倫敦時，有個新興的藝術形式也引起他的注意，這項運動對他未來的作品產生了重大影響——而且只相隔一段時間和距離就完整孕

育出來。

## 強烈線條，從木雕師傅學的

起初，梵谷對於大量生產木刻版畫的革命 —— 由《倫敦新聞畫報》（*The Illustrated London News*）和《畫報》（*The Graphic*）這類雜誌刊物發起 —— 其實沒什麼印象，即使這場革命幾乎就發生在古皮爾倫敦辦公室（位於河岸街〔Strand〕）的隔壁。

他每週都會擠進印刷廠外頭的人群，想搶先看看新刊。但當時他在窗內看到的粗陋黑白插圖，對他來說似乎「很不對勁」。他事後承認：「那些我一點都不喜歡。」

直到 1882 年 1 月，梵谷又住在海牙時，他才開始蒐集英國插畫家的作品。**不只是因為買得起而已，它們還體現了一個可達成的藝術目標。**

首先，將素描轉換成版畫需要高度技巧，插畫家也必須創造出說服力足夠的圖像，才能讓雕刻師轉換成適合大量印刷的木刻版畫。

對梵谷來說，這些**插畫家認真畫出的素描，遠比正式藝術學院傳授的**複雜風格還平易近人。他很快就找到書商，無限量供應他印刷品和舊雜誌，讓他可以剪貼這些插畫。

1882 年夏天，搜尋這些黑白插畫的梵谷已經整個著迷了：「這些英國人是很棒的藝術家。」梵谷接下來的解釋就像是在懇求別人：「只要你願意花時間了解，就會發現他們感覺、構想與表達自己的方式，都自成一格。」

最後梵谷買了整整十年分的《畫報》：1870 年到 1880 年，21 冊共超過 500 期。他說它們「是很穩固、實在的東西，當你覺得軟弱時可以緊握它們好幾天」。

梵谷愛上《畫報》中的版畫，部分是因為他相信自己能培養出技巧，加入插畫家的行列。而他也從老練雕刻師使用的技術汲取重要靈感。

梵谷喜愛雕刻師運用各種粗細線條與區間的方式，他們有時**會使用交叉影線來塑造三維形式**。這些線條之後重新出現在梵谷自己的成熟畫作中，完全轉型成強烈的指向性筆觸。

梵谷之所以喜愛英國木刻版畫，是因為它們的內容 —— 他就是喜歡它們的維多利亞式主題與感性。無論喜

▲圖 7-1：米萊，〈寒冷的十月〉，1870 年，畫布油畫，55 ¹/₂ × 73 ¹/₂ 英寸，私人收藏。

「有一次我在倫敦的街上遇到畫家米萊，而且我才剛看完他的畫作，心情非常愉快。他的作品中有一幅秋天的風景畫特別美麗，叫做〈寒冷的十月〉……泥沼和乾枯的草還真美。」

▲圖 7-2：梵谷，〈蒙馬儒的日落〉（*Sunset at Montmajour*），1888 年，畫布油畫，29 × 36 ³/₄ 英寸，
私人收藏。

愛冒險的梵谷，自己的藝術最後變成什麼樣子，他從來都沒有遺忘他在維多利亞文化中扎的根。

他骨子裡就是（而且一直都是）那個時代的人。所以在成年之後，幾乎每年都會重讀作家查爾斯‧狄更斯（Charles Dickens）的《聖誕故事集》（*Christmas Stories*），以及哈里特‧比徹‧斯托（Harriet Beecher Stowe）的《湯姆叔叔的小屋》（*Uncle Tom's Cabin*）。

梵谷將自己所有注意力放在《畫報》的插畫，他特別欣賞盧克‧菲爾德斯（Luke Fildes）的〈無家可歸與飢餓〉（*Houseless and Hungry*，見第190頁～191頁圖7-3～7-4），那些「在夜間收容所外面等待的人們」。

以及英國畫家弗蘭克‧霍爾（Frank Holl）的〈倫敦速寫－棄嬰〉（*London Sketches-The Foundling*，見第192頁～193頁圖7-5～7-6），警察哄著懷中的棄嬰；休伯特‧凡‧赫克默（Hubert von Herkomer）的〈最後集結〉（*The Last Muster*，見第194頁圖7-7），戰爭中的老兵轉頭跟一位同志講話，卻發現他已經過世了。

後來梵谷自己有一幅作品就是以這些黑白插畫為基礎。他偶爾會維持原作的多愁善感，在自己的作品中，他最喜歡的圖像是描繪一位老人坐在壁爐旁，雙手抱頭、對自己的有限生命感到絕望（見第195頁圖7-8）——這些形象大致上是以赫克默〈最後集結〉這類作品為範本。

不過當梵谷以《畫報》的木刻版畫為模板來作畫時，他更常選擇情緒沒那麼明顯的作品。

《畫報》刊載過最有名的版畫之一，是菲爾德斯在致敬狄更斯的作品（見第196頁圖7-9）。

梵谷也曾說過這個故事：菲爾德斯在狄更斯過世那天，參觀了這位作家的書房，看到他的空椅子，然後將它轉換成損失和悲痛的意象，強烈到吸引了全英國的注意。

1888年11月，梵谷勸誘黃色房屋的室友高更當他的模特兒卻失敗，他怕高更很快就會離他而去，於是在自己的畫作〈高更的椅子〉（*Gauguin's Chair*，見第197頁圖7-10）用了同樣的空椅子手法。

跟新朋友吵了好幾週之後（而且

只同住了兩個月、氣氛還很火爆），心力憔悴的梵谷將壓抑的滿腹牢騷，全部傾吐在這張他為同伴挑選的「女性化」椅子上。

他在有阻力的黃麻纖維上猛劃出椅子的輪廓，力道之大，讓最前面的椅腳都伸出畫布外了。接著他用明亮的色彩（高更反對這種色彩，兩人因此而爭執），塗滿椅子那帶有肉慾感覺的輪廓：胡桃木椅子是橙色和藍色，地板是紅色，牆壁是酸性的深綠色。

他在椅子上強加的（他永遠無法把這些強加於高更）並不只有同時對比法則，還有法國畫家阿道夫・蒙蒂塞利（Adolphe Monticelli）硬皮般的厚塗畫法，以及杜米埃的簡潔漫畫風格 —— 這兩位都是梵谷非常欣賞的藝術家，卻被高更鄙視。

最後，他在椅子的座位上放了一根燃燒的蠟燭以及兩本書（斥責桃色小說和黃色小說這兩個法國自然主義文學的標誌），駁斥高更過度的象徵主義。

被高更拋棄的座位所懷抱的空虛感，肯定會令人想起菲爾德斯那幅知名的畫作：狄更斯死後的書桌、靜止的墨水筆、空白的紙張，以及被已逝主人往後推的空椅子。

梵谷之後承認，〈高更的椅子〉的真正主題根本就不是椅子。「我試著畫出『他空出來的地方』，也就是不在場的人。」他寫道。

梵谷從未失去他對於菲爾德斯、霍爾、赫克默（見第 198 頁圖 7-11）和其他插畫家的喜愛。1883 年，他寫給好友拉帕德的信件內容，到他生命結束之際依舊為真：「十幾年前我在倫敦，每週都會到《畫報》和《倫敦新聞》的印刷機展示櫃看看週刊。我在現場感受到的印象太強烈，以至於那些素描至今依舊清楚且明亮的記在我的腦海，儘管之後所有事情我都忘光了。」

▲圖 7-3：威廉·魯森·托馬斯（William Luson Thomas），〈無家可歸與飢餓〉（模仿菲爾德斯），
收錄於《畫報第 1 冊》（1869 年 12 月 4 日），木刻版畫，8 × 11 3/4 英寸，史密斯和奈菲的收藏品。

「有些《畫報》的素描很傑出，包括菲爾德斯這幅無家可歸者（窮人在夜間收容
所外面等待）。藝術家不必是教堂的牧師或收藏家，但他一定要對人有一顆溫暖
的心，例如我就發現了一件很崇高的事情：每年冬天《畫報》都會設法維持大家
對於窮人的同情心。」

▲圖 7-4：菲爾德斯，〈羞怯的模特兒〉（*The Bashful Model*），收錄於《畫報第 8 冊》（1873 年 11 月 8 日），木刻版畫，11 ¾ × 19 ⅝ 英寸，史密斯和奈菲的收藏品。

「菲爾德斯畫了一個場景：監獄的院子中，警察抓住一位竊賊或殺人犯，讓攝影師可以替他拍照。這名男子不從，於是發生了拉扯。」

▲圖 7-5：霍爾，〈倫敦速寫—棄嬰〉，收錄於《畫報第 7 冊》（1873 年 4 月 26 日），木刻版畫，11 3/4 × 19 5/8 英寸，史密斯和奈菲的收藏品。

「對我來說，黑白藝術家之於藝術就像狄更斯之於文學。他們有著同樣崇高與全面的眼界。」

▲圖 7-6：霍爾，〈火車站—習作〉（*At a Railway Station-A Study*），收錄於《畫報第 5 冊》（1872 年 2 月 10 日），木刻版畫，11 3/4 × 19 5/8 英寸，史密斯和奈菲的收藏品。

「當我自己努力嘗試那些我越來越有興趣的東西時：街景、候車室、海灘、醫院……我對於那些一流黑白藝術家的尊敬就有增無減。」

▲圖 7-7：赫克默，〈最後集結：切爾西皇家醫院〉，收錄於《畫報第 11 冊》（1875 年 5 月 15 日），
　木刻版畫，19 $\frac{5}{8}$ × 11 $\frac{3}{4}$ 英寸，史密斯和奈菲的收藏品。

「就我看來，像這樣的版畫構成了一種類似《聖經》的作品，藝術家偶爾可以閱
讀它，醞釀想要作畫的心情。對我來說，最好不只是認識它們，還要將它們收藏
在畫室裡。」

▲圖 7-8：梵谷，〈悲痛的老人〉（*Sorrowing Old Man*）、又名〈在永恆之門〉（*At Eternity's Gate*），
1890 年 5 月，畫布油畫，32 1/4 × 25 7/8 英寸，庫勒－穆勒博物館。

▲圖 7-9：菲爾德斯，〈空椅子〉（*The Empty Chair*），又名〈蓋茲丘，1870 年 6 月 9 日〉（*Gad's Hill, Ninth of June, 1870*），收錄於《畫報》，1870 年聖誕節，石版畫，23 5/8 × 31 1/2 英寸，史密斯和奈菲的收藏品。

「曾經與狄更斯接觸過的菲爾德斯，在狄更斯過世那一天來到他的房間──看見那裡的空椅子，而其中一本《畫報》就收錄了這張驚人的素描。」

▲圖 7-10：梵谷，〈高更的椅子〉，1888 年 11 月，畫布油畫，35 ⅝ × 28 ⅝ 英寸，梵谷博物館。

▲圖 7-11：赫克默，〈人民之首—「海岸警衛隊隊員」〉（*Heads of the People-"The Coastguardsman"*），收錄於《畫報第 20 冊》（1879 年 9 月 20 日），木刻版畫，11 3/4 × 8 7/8 英寸，史密斯和奈菲的收藏品。

「平凡的勞工應該在自己的房間或工作場所掛上這樣的版畫，而我畫出來的作品並沒有這麼高的接受度。我相信赫克默說的是真話：『我真的是為你們——大眾——而畫的。』」

▲圖 7-12：梵谷，〈約瑟夫‧魯林的肖像〉（*Portrait of Joseph Roulin*）[1]，1889 年 3 月，畫布油畫，
25 5/8 × 21 1/4 英寸，庫勒－穆勒博物館。

---

[1] 編按：魯林為亞爾當地的郵差。

▲圖 7-13：約翰‧林內爾（John Linnell），〈過橋〉（*Crossing the Bridge*），1877 年，畫布油畫，
31 ³/₈ × 41 ¹/₂ 英寸，史密斯和奈菲的收藏品。

第八章

# 日本主義曾席捲
# 梵谷畫室

日本版畫數十年來大量的進口至歐洲，成為隨處可見的藝術品，直到 1886 年，也就是梵谷來到巴黎時，它才被捲入關於藝術之未來的爭議中。

早在 1860 年代，日本美學的異國情調和文雅，就已經令詹姆士・惠斯勒（James Whistler）和馬奈等藝術家非常驚豔。但是直到 1878 年，世界博覽會（Exposition Universelle）展出令人目眩神迷的日本館之後，「日本主義」（對於日本一切事物的狂熱）才開始掌控巴黎藝術界（見第 204 頁圖 8-1，梵谷充滿日本元素的畫作）。

專賣日本藝術品的店面，在巴黎最時尚的商店街開張，從瓷器到武士刀無所不賣，但賣最多的還是雕版印刷畫。因為畫了穿著鮮紅和服的妻子而聞名的莫內，甚至同時蒐集起扇子和版畫。

卡巴萊[1]夜總會「黑貓」（Le Chat Noir），將日本版畫融合自己的皮影戲；而日本藝術的綜合指南，像是法國藝評家路易・孔塞（Louis Gonse）

的《日本藝術》（*L'art japonais*），替大眾解開了日本版畫的神祕意義。

梵谷來到巴黎僅僅幾個月後，高人氣雜誌《巴黎插畫》（*Paris Illustré*）就推出以日本版畫為封面的特刊，整本都在介紹「浮世繪」（見第 205 頁圖 8-2）這個藝術與文化。

**象徵主義者更是緊抓這些色彩鮮豔的小幅雕版印刷畫，把它們當成新藝術的範本。**象徵主義畫家在十九世紀末期出名，他們拒絕接受已經支配藝術數十年之久的寫實主義運動。

這些人在搜尋**絕對的真理**，而且他們覺得這個真理，永遠無法在客觀現實的膚淺描繪中找到，**只能在隱喻與象徵的暗示性領域中找到**——這兩種特性在最傑出的日本版畫中很常見。

這些雕版印刷畫中的繽紛色彩、誇張的透視，以及風格化的圖像，代表了象徵主義者所謂「原始文化」的基本表現。也就是說，這種文化沒有被十九世紀末歐洲的資產階級價值觀和萎靡精神給腐化，它依舊比較接近

---

[1] 譯按：cabaret，一種具有喜劇、歌曲、舞蹈及話劇等元素的娛樂表演。

難以捉摸的本質世界 —— 所有偉大藝術的泉源。

## 印象派藝術家： 住法國的日本人

梵谷應該早在小時候就邂逅了日本藝術。他有一位航海的伯父，在日本對西方開放後不久就造訪了這個島國，並且帶了奇特的手工藝品回家。

數十年後，梵谷在海牙、甚至尼嫩的鄉下，就已見證了日本主義的浪潮：透過他讀的書、蒐集的版畫，以及購買的沙龍目錄。

不過直到 1885 年末，梵谷來到安特衛普，讀了法國作家埃德蒙·德·龔固爾（Edmond de Goncourt）的《親愛的》（Chérie，梵谷非常喜愛的小說）中對於日本藝術的讚頌之後，他才開始蒐集這些便宜且色彩鮮豔的雕版印刷畫（當時它們塞滿了這座沿海城市的店家）。

這些畫被稱為「crépons」，因為它們印在又薄又皺的紙上，就像可麗餅（crêpe）。

梵谷尤其喜愛藝妓的畫像（他喜歡所有女性畫像）和忙碌的城市景象：遙遠國度的詳細全景非常吸引他，因為他長期痴迷於透視，而且他天生就有著愛偷窺、偷聽的好奇心。

等到梵谷來到巴黎時，已經培養出一股熱情，使他迫不及待的去逛了西方世界最大間的日本藝術品零售商西格弗萊德·賓（Siegfried Bing）百貨，並且開始蒐集上百張版畫。

1887 年末，貝爾納向梵谷介紹日本雕版印刷畫中的祕密符號 —— 那些有表現力的密碼，而梵谷接受它們作為自身藝術創作的課題，日本主義的狂熱才終於席捲了他自己的畫室。

梵谷渴望被認可，尤其他把貝爾納這位年輕畫家當成自己的弟弟，於是他欣然接受貝爾納的誘惑，大肆讚賞雕版印刷畫，就跟之前他讚賞英國木刻版畫時（還跟好友拉帕德分享心得）一樣熱情。

他肯定跟當時許多在巴黎的藝術家一樣，迷上了日本版畫的抽象色彩；非對稱且偏離中心的構圖；傾伏的透視以及又粗又斜的線條。

某年冬天，梵谷花了非常多時間描摹幾幅異國情調的新畫作，再將它

▲圖 8-1：梵谷，〈唐吉老爸〉（*Le Père Tanguy*），1887 年，畫布油畫，36 ¼ × 29 ½ 英寸，巴黎羅丹美術館（Musée Rodin）。

「唐吉對我非常好。」[2]

▲圖 8-2：葛飾北齋，〈神奈川沖浪裏〉，1825 年 –1832 年，雕版印刷畫，10 ¹/₈ × 14 ⁷/₈ 英寸，米歇爾和唐納德德愛慕美術館。

「北齋會用線條和素描讓你驚叫出來，這些巨浪就像利爪一般抓住船隻，你真的能感覺得出來。假如我們用的顏色或素描都畫得很正確，就無法創造出這種引人注目的情緒。」

---

² 編按：詳見第 404 頁。

們轉換到畫布上。這個過程非常精細，對於多話又沒耐心的梵谷來說，幾乎就像在苦修。

他必須在紙上畫出網格，並描摹小小場景的每一朵花、每一根樹枝；接著在畫布上畫出另一個更大的網格，有時比原本的網格還大兩倍；然後一格接一格、一條線接一條線，將描好的圖轉換到畫布的網格上。

不過，**一旦轉換完成之後，他就可以好好表達自己猛烈的熱情。**梵谷掌握了貝爾納的簡化形式和單色「色塊」，用翠綠色、鮮豔的橙色和耀眼的黃色填滿鉛筆輪廓，創造出黑色邊界的螢光色拼圖，尺寸和強度都是原畫的兩倍。

行人在灰暗的雨天快步跑過一座橋，這個場景（見第 208 頁圖 8-3、第 209 頁圖 8-4）被轉換成一條明亮的黃色條紋橫跨綠松色的河流，遠方是鈷藍色的河岸，上方是淡藍色的天空。

梅樹的扭曲枝幹被轉換成以黑色脈絡構成的裝飾性書法，與沒入三色旗（綠色地面、黃色地平線、紅色天空）的夕陽相映成趣（見第 27 頁圖 0-10）。

由於預製畫架的長度與寬度，不符合梵谷所使用的版畫的瘦長比例，所以他在轉換時，將畫布的邊界留在圖像之外。接著他在這些細長的空白處，傾注他新找到的熱情：繽紛的色彩和裝飾型的效果，以及色彩理論家勃朗的老技倆——互補色。

他在畫格中繪製畫格：橙色裡面畫紅色，紅色裡面畫綠色、綠色裡面又畫紅色。他借用了其他版畫的日本特色，用宛如胡言亂語一般的絕妙裝飾性符號，填滿這些畫格，並直接從軟管擠出未調色的顏料，在橙色上面猛畫出綠色，或是在綠色上面猛畫出紅色。

這些圖像很浮誇：它們是對於新藝術大膽且苛求的勸告，而不是私底下沉思自己所喜愛的版畫。

梵谷為這幅奢華的「加強版」選擇的主題——梅園和雨天的橋，取材自歌川廣重的〈名所江戶百景〉——早已是日本主義所讚揚的圖像，**對許多巴黎人來說，它們就跟米勒的〈撒種者〉、馬奈的〈奧林匹亞〉（Olympia）一樣有熟悉感。**

除了這些畫之外，梵谷也直接模

仿了一幅藝妓畫像（見第210頁〜211
頁圖8-5〜8-6），他從日本藝術學到
的課題，將會持續影響他許多成熟的
作品。

1890年，梵谷把目光轉向澳洲
印象派畫家約翰‧彼得‧羅素（John
Peter Russell）的構圖——杏樹的樹枝
正對著蔚藍色天空開花；他幾年前在
巴黎與羅素認識時，一定看過這幅作
品（見第213頁圖8-8）。

但這幅在1877年繪製的畫作，幾
乎可以確定是取材自葛飾北齋的雕版
印刷畫〈鴛垂櫻〉（見第212頁圖8-7）
——葛飾北齋約在1833年繪製的作品。

我們見證了這段演變過程：從葛
飾北齋的版畫，到羅素的美麗繪畫，
再到梵谷既精湛又歡快的〈杏花盛開〉
（Almond Blossom，見第213頁圖8-9）
——這幅畫是為了要慶祝西奧的兒子
文森（與伯父同名）誕生。

在這張傑作中，梵谷將自己非凡
的觀察力集中在一根古老的樹枝：粗
糙、多節、精疲力竭的樹枝，朝著天
空扭曲延伸；一陣粉紅色的杏花雨從
樹枝炸開，映襯著梵谷所謂的「天藍
色」（bleu céleste）。

▲圖 8-3：歌川廣重，〈大橋安宅驟雨〉，1857 年，雕版印刷畫，13 1/4 × 8 11/16 英寸，
米歇爾和唐納德德愛慕美術館。

「我們不夠了解日本版畫，不過幸好我們很了解『住法國的日本人』
——印象派藝術家。假如我能再空出一天的時間逛巴黎，我還是會去逛
一下賓百貨，看看那些出自這段重要時期的素描。」

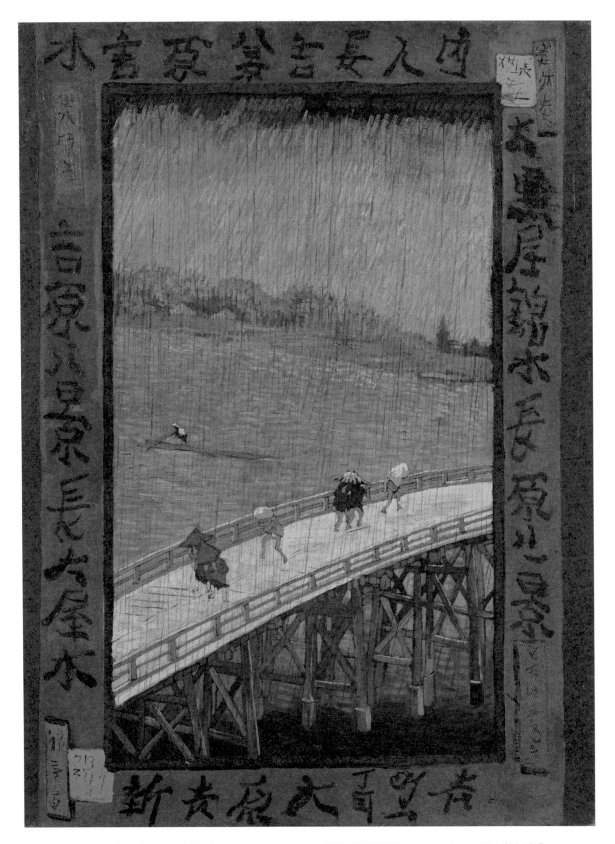

▲圖 8-4：梵谷，〈雨中的橋〉（*Bridge in the Rain*，模仿歌川廣重），1887 年 11 月，畫布油畫，
29 × 21 ¼ 英寸，梵谷博物館。

▲圖 8-5：梵谷，描摹，《巴黎插畫：日本特刊》彩圖，1887 年 12 月，紙上鉛筆、墨水筆和墨水，15 1/2 ×10 3/8 英寸，梵谷博物館。

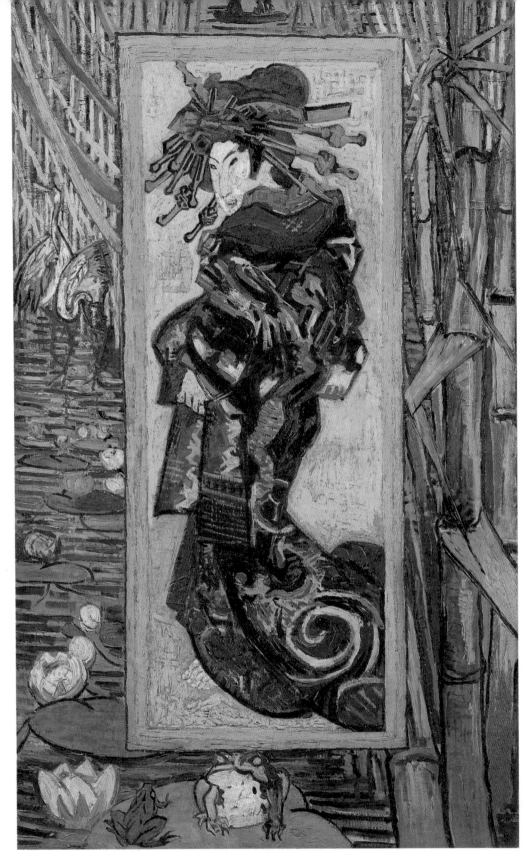

▲圖 8-6：梵谷，〈花魁〉（*Courtesan*，模仿溪齋英泉），1887 年 11 月，棉
紙油畫，39 5/8 × 23 7/8 英寸，梵谷博物館。

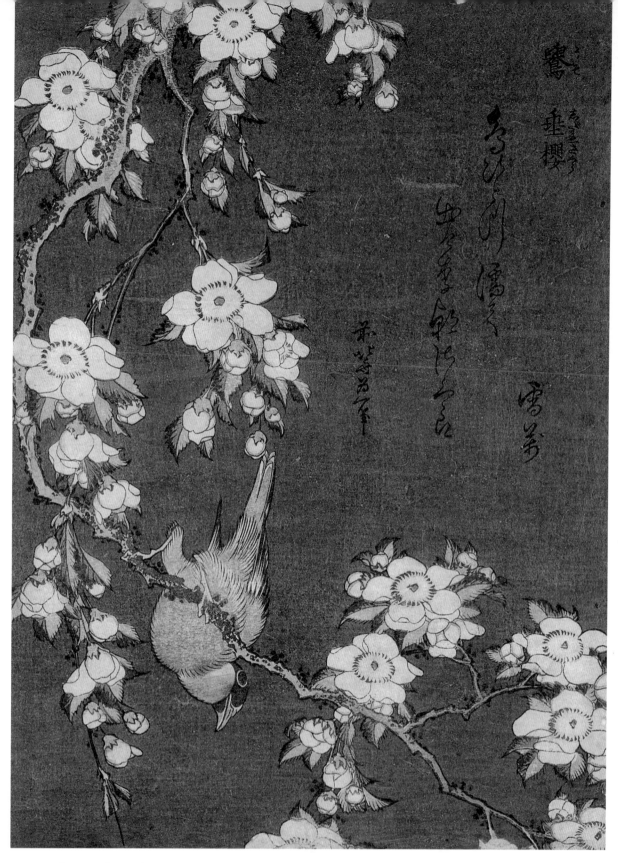

▲圖 8-7：葛飾北齋，〈鶯垂櫻〉，約 1834 年，雕版印刷畫，9 3/4 × 6 15/16 英寸，羅德島設計學院美術館（Museum of Art, Rhode Island School of Design）。

◀圖 8-8：羅素，〈開花杏樹〉（*Almond Trees in Blossom*），約 1887 年，畫布油畫，18 1/8 × 22 英寸，私人收藏，雪梨。

▲圖 8-9：梵谷，〈杏花盛開〉，1890 年 2 月，畫布油畫，29 × 36 3/8 英寸，梵谷博物館。

第九章

迷戀美女畫作 ——
從農婦到交際花

梵谷總是渴望女人的陪伴。雖然他的藝術品味無所不包，不過他特別迷戀美女的畫作——從米勒和布雷頓的深情農婦，到義大利肖像畫家維托里奧·科爾科斯（Vittorio Corcos）的輕佻交際花，以及法國畫家詹姆斯·迪索（James Tissot）、卡羅勒斯·杜蘭（Carolus-Duran）的名門閨秀（見第 218 頁圖 9-1 ～第 220 頁圖 9-3），面容姣好且服裝時髦。

當梵谷興高采烈的跟西奧討論農民畫作時，他通常會提到那些漂亮女孩的畫作。他特別喜愛的兩幅畫，分別是柯洛的〈伐木工人〉（Les bûcheronnes）：畫的是豐滿的女性伐木工；以及布雷頓的〈聖約翰前夕〉（St. John's Eve）：描繪農家女孩圍著火堆亢奮的跳著舞，散發出愉悅感官的純真氣息。

1885 年，梵谷搬到安特衛普，前往安特衛普大教堂欣賞魯本斯的單幅祭壇畫〈上十字架〉（The Elevation of the Cross）和〈卸下聖體〉（The Deposition from the Cross）；它們巨大的規模、大膽的構圖以及歌劇般的明暗，200 年來已經迷住了無數訪客。

梵谷的目光不只集中在盛大的巴洛克式宗教戲劇，也聚焦於十字架底部兩位瑪利亞的「金髮、白皙的臉龐和脖子」。

甚至在文學方面，他也特別喜愛「美女被瀟灑男子的獨特魅力迷倒」的故事，像是左拉的小說《婦女樂園》中的穆雷，以及莫泊桑《俊友》（Bel-Ami）中的喬治·杜洛瓦（George Duroy）。

與此同時，他自己的戀情卻還是糟糕到不行。他完全配不上同社會階級少數幾位他想追的女生。他甚至跟守寡的表姊琪·沃斯求婚，讓對方又驚又怕，再也不想再看到他。「絕不、絕不、絕對不要！」表姊對著他發飆，讓他難堪了一輩子。

後來他又向有錢但情緒有問題的鄰居瑪格·貝格曼（Margot Begemann）求婚，結果貝格曼的家人火速將她帶到另一個城市。

就連剛開始看起來比較有希望的戀情，到最後也告吹了。1886 年，梵谷搬到巴黎後，終於成功說服咖啡廳老闆、前藝術家模特兒阿戈斯蒂納·塞加托里（Agostina Segatori），坐著

當他的模特兒（見第 221 頁圖 9-4）。

在拿坡里出生的她，必須在模特兒與妓女的曖昧界線之間遊走，才能在當地生活。到了 1860 年，她誘人的外貌和豐滿的身材，使她得以旅行到巴黎，為那個時代最傑出的畫家擺姿勢，包括柯洛（見第 222 頁～ 223 頁圖 9-5 ～ 9-6）、馬奈（見第 224 頁圖 9-7），以及傑洛姆。

等到梵谷結識阿戈斯蒂納時，她已經上了年紀，成為一位精明、胸部豐滿、放蕩不羈的太太，以權威和「強勢的魅力」（眾多愛慕者其中一位的說法），管理她的咖啡廳「鈴鼓」（Le Tambourin）。

她甚至在「鈴鼓」的牆上掛了幾張梵谷的畫作，並且推銷自己的店面「比起咖啡廳更像美術館」。不過阿戈斯蒂納也很快就厭倦梵谷，不但輕蔑拒絕他的求愛，還將他的人和畫作一起掃地出門。

**這輩子被狠狠拒絕了這麼多次，難怪梵谷後來會改找地位較低的女性。** 1883 年他搬回尼嫩老家的牧師公館，付錢給幾位農婦當他的模特兒，跟她們交朋友——甚至還跟她們上床，把

他階級意識強烈的父母給嚇壞了。

## 我寧可去看米勒筆下的醜女

其中一位是戈迪娜・德・格魯特、29 歲，與她同住的有母親、兩個弟弟，以及一群沒結婚的老親戚；這個奇怪的大家庭，全都擠在城外路上的一間小屋裡。

接下來一整年，戈迪娜多次造訪梵谷的畫室，為了梵谷那隻畫個不停的手，在紡車旁或其他地方擺姿勢，也出現在〈吃馬鈴薯的人〉圍著餐桌的那一家人當中。

梵谷在居住的城市中找到的女伴通常都是妓女；他的最後一位女伴是錫恩・霍尼克（Sien Hoornik），海牙的街頭妓女，從 1881 年開始跟他同居了快一年（見第 225 頁圖 9-8）。

梵谷提起當時的錫恩：「她不再美麗、不再賣弄風騷、不再愚蠢。」他明白其他人無法忍受錫恩，但對他來說，錫恩是「可憐的生物」、是「天使」。梵谷深情的對待她，好像她是自己的妻子。

梵谷說道：「當我跟她在一起時，

▲圖 9-1：杜蘭，〈戴一隻手套的淑女〉（*Lady with a Glove*），1869 年，畫布油畫，89 3/4 × 64 1/2 英寸，巴黎奧賽博物館。

「盧森堡那幅〈戴一隻手套的淑女〉真的很棒。」

▲圖 9-2：謝弗，〈一位淑女的肖像〉（*Portrait of a Lady*），1841 年，畫布油畫，46 7/8 × 29 1/8 英寸，史密斯和奈菲的收藏品。

▲圖 9-3：梵谷，〈慕絲蜜〉（*La Mousmé*），1888 年，畫布油畫，28 7/8 × 23 3/4 英寸，華盛頓特
區國家藝廊。

▲圖 9-4：梵谷，〈義大利婦女〉（*The Italian Woman*），模特兒為阿戈斯蒂納，1887 年，畫布油畫，32 ¹/₈ × 23 ⁷/₈ 英寸，巴黎奧賽博物館。

▲圖 9-5：柯洛，〈阿戈斯蒂納〉（*Agostina*），1866 年，畫布油畫，52 ¹/₈ × 38 ⁷/₁₆ 英寸，華盛頓特區國家藝廊。

「只要講到阿戈斯蒂納小姐，那就完全是另外一回事。我還是很愛她，而且我希望她也對我留著幾分感情。」

▲圖 9-6：柯洛，〈被打斷的閱讀〉（*Interrupted Reading*），模特兒為阿戈斯蒂納，約 1870 年，
畫布油畫，36 5/16 × 25 5/8 英寸，芝加哥藝術學院。

▲圖 9-7：馬奈，〈義大利婦女〉（*L'Italienne*），模特兒為阿戈斯蒂納，1860 年，畫布油畫，28 7/8 ×
23 3/4 英寸，私人收藏。

▲圖 9-8：梵谷，〈女裁縫〉（*Sien, Sewing, Half-Figure*），模特兒為錫恩，約 1881 年－ 1882 年，鉛筆和黑色粉筆用紙擦筆塗抹過後，用筆刷塗上黑色顏料和淡墨，再用白色不透明顏料加強效果，21 × 14 7/8 英寸，鹿特丹博伊曼斯‧范伯寧恩美術館（Museum Boijmans van Beuningen）。

我就有待在家裡的感覺。她給了我溫暖的歸宿。」他們在一起的那一年，錫恩成為梵谷許多女性人像素描傑作的模特兒。

梵谷將這些追求女性時的失敗，轉變為哲學性的沉思；他告訴西奧，做工的女性、被一輩子的勞動給磨垮的女性，比文雅的女性更有個性、更有靈魂，因此也更有真正的美。

梵谷在信中寫道：「柯爾叔叔問我，傑洛姆筆下的芙里尼（Phryné），對我來說不美麗嗎？我說我寧可去看伊斯拉爾斯或米勒筆下的醜女，或是愛德華・弗雷爾（E. Frère）的矮小老婦人，因為像芙里尼這麼美麗的身體真的重要嗎？……即使我們的外貌是天生的，但我們的人生難道不能透過心靈變得更豐富嗎？」

但他這話說得太絕了。梵谷其實一直都很渴望找美女來坐著當他的模特兒。他完成了一幅又一幅的靜物畫與風景畫傑作，但他總是渴望為完美的美女畫出完美的肖像。

尤其亞爾這座城市的女性，有著全法國皆知的高貴面容，於是梵谷在這裡希望渺茫的尋找他所謂的「亞爾婦女」（Arlésienne）。

亞爾當地一位郵差的妻子——魯林夫人，就當過梵谷的模特兒幾次；事實上，他筆下最重要的魯林夫人畫作〈搖搖籃的女人〉（見第 104 頁圖 3-10），因為視覺效果太強烈，結果他總共畫了 5 次。

然而，魯林的外貌和舉止就像母親一樣，並不是梵谷渴望的那種女性模特兒。最後，他把目標換成自己的房東：瑪莉・吉諾（Marie Ginoux）夫人，有著烏黑秀髮的 40 歲美女（見第 230 頁圖 9-11）。

梵谷覺得她的鵝蛋臉、低額頭、筆挺的「希臘」鼻子，以及又長又精緻的時髦頭髮，就像法國寫實派小說家阿爾封斯・都德（Alphonse Daudet）歌頌的亞爾婦女：「極度女性化，卻又非常富裕、強壯，渾身散發出高貴的氣息。」

直到 1888 年 9 月，高更（見第 231 頁圖 9-12）搬來黃色房屋與梵谷同住後，梵谷才終於成功說服吉諾夫人當他的模特兒。

梵谷有兩幅知名的吉諾夫人畫作，一幅現在收藏於紐約大都會博物

館，另一幅則位於奧賽博物館；這兩幅畫中，夫人的眼神都避開梵谷，並且凝視著溫文儒雅的高更。

後來梵谷關在聖雷米的精神病院時，把高更筆下細緻的吉諾夫人素描，轉換成 5 幅既美麗又動人的肖像（見第 232 頁圖 9-13 ～ 9-16）。其中有一幅弄丟了，因為梵谷獲准暫離精神病院，回到亞爾想把這幅畫送給模特兒本人，但夫人沒有見他。

梵谷最喜愛的《聖經》字句，來自〈哥林多人後書〉的片段：「似乎憂愁，卻是常常快樂的。」

當我們回顧這位藝術家個人生活中的濃厚哀愁，我們會不禁希望他的作品能為他帶來一點慰藉；而梵谷的作品為全世界帶來的巨大喜悅，我們都清楚看見了，尤其是他與女性戀愛時畫出的作品。

梵谷證明自己有能力將自己的屈辱失戀，轉變為具有補償性質的偉大藝術；也能將一群做工的婦女，轉變為藝術作品中最有名的坐姿模特兒。

▲圖9-9：雷諾瓦，〈克里斯汀·勒羅爾刺繡〉（*Christine Lerolle Embroidering*），約1895年－1898年，畫布油畫，32 1/8 × 25 7/8 英寸，哥倫布藝術博物館。

「至於他們經常談論的亞爾婦女，有些女人像是雷諾瓦的畫作，也有些女人像是福拉歌那（Fragonard）的畫作……就所有觀點看來，一個人所能做的最棒的事情，就是描繪女人和小孩。但我似乎不會做這件事，因為我覺得自己沒有《俊友》的主角那麼有魅力。」

▲圖 9-10：愛德加・竇加（Edgar Degas），〈早餐〉（*The Breakfast*），約 1885 年，粉彩與石墨鉛筆畫在乳色紙上的單刷版畫，15 5/16 × 11 7/16 英寸，哥倫布藝術博物館。

「希臘的雕像、米勒的農民、荷蘭的肖像、庫爾貝或竇加的裸女，這些既寧靜又模範的完美之物……一件完整、完美的作品，向我們表達了無限的實感；而美麗的作品所帶來的樂趣宛如交媾一般，片刻即為無限。」

▲圖 9-11：梵谷，〈亞爾婦女：約瑟夫－米歇爾·吉諾夫人〉（*L'Arlésienne: Madame Joseph-Michel Ginoux*），1888 年–1889 年，畫布油畫，36 × 29 英寸，大都會博物館。

▲圖 9-12：高更，〈來自亞爾的女人，吉諾夫人〉（*The Woman from Arles, Mme Ginoux*），
1888 年，炭筆覆蓋於米色粉筆用紙擦筆塗抹後，塗上鮭魚色粉彩，再用白粉筆加強效果，畫在
米色布紋紙上，22 1/16 × 19 3/8 英寸，舊金山美術館。

「高更，你說你喜歡我照著你的素描畫出來的亞爾婦女肖像，令我非常高興。
我試著尊重且忠實的呈現你的素描，同時也以顏色作為媒介，自由詮釋這張素
描的樸素特色和風格。」

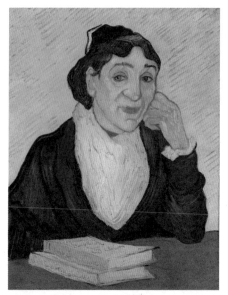
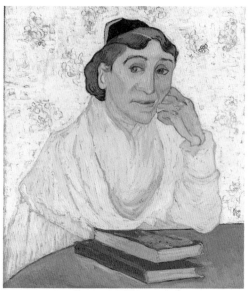
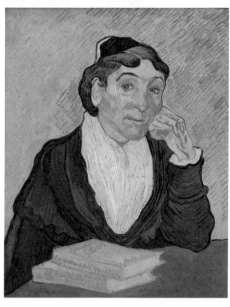
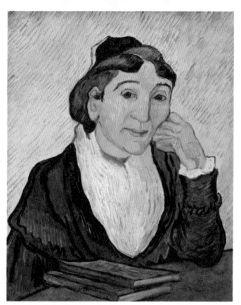

▲圖 9-13 ～ 9-16，從左上角順時鐘方向依序為：

梵谷，〈亞爾婦女（吉諾夫人的肖像）〉，1890 年 2 月，畫布油畫，25 3/4 × 19 3/8 英寸，庫勒－穆勒博物館。

梵谷，〈亞爾婦女，吉諾夫人〉，1890 年 2 月，畫布油畫，26 × 21 1/4 英寸，私人收藏。

梵谷，〈亞爾婦女〉，1890 年 2 月，畫布油畫，25 1/2 × 21 1/4 英寸，聖保羅藝術博物館（Museu de Arte de São Paulo Assis Chateaubriand）。

梵谷，〈亞爾婦女（吉諾夫人）〉，1890 年 2 月，畫布油畫，23 5/8 × 19 3/4 英寸，義大利國立現代藝術美術館（Galleria Nazionale d'Arte Moderna e Contemporanea）。

# 除了向日葵以外的
# 靜物

在許多語言中,用來形容「一組無生命物體畫作」的名詞,叫做「死亡本質」(*nature morte*,用詞可再細分成幾種版本)。這個名詞是在強調畫作的主題毫無生氣。這類畫作的英文名詞則叫做「靜物」(still life),源自於荷蘭文的「stilleven」。

自成一個類型的靜物畫,主要是由荷蘭藝術家發明,他們在十六世紀的最後 25 年間,將這個概念介紹給全世界。更早期當然也有把物體聚在一起的畫作,但多半都是科學紀錄或宗教寓言。

荷蘭人將這個類型轉變為藝術探索的機會:**只要能夠自由挑選與排列靜物的要素,就會非常有創意。**同時也趁機歌頌黃金時代的奢華。

一幅靜物畫可以描繪各式各樣的通俗財物,從有錢人家的奢華用品(例如彼得‧克拉斯〔Pieter Claesz〕和揚‧戴維茲‧德‧黑姆〔Jan Davidsz. de Heem〕等藝術家的作品),到華麗的插花(例如安布羅西斯‧博舍爾特〔Ambrosius Bosschaert〕等藝術家的作品)。

這些荷蘭古典大師,讓「死亡本質」完全活了起來,這個功勞是他們的後輩難以匹敵的。然而過了 300 年後,有一位荷蘭藝術家也在這個類型中創造奇蹟。

對於梵谷來說,**靜物畫起初只是用來練習其他他覺得更重要的類型。**1882 年,他在海牙跟親戚莫夫短暫研究過繪畫,莫夫把他帶進畫室,並且擺設了一個鍋子、一個瓶子以及一雙木屐作為靜物。

「你必須用這種方式來掌握調色盤。」莫夫一邊說,一邊向梵谷展示橢圓形的色塊。1883 年到 1885 年,梵谷自己在尼嫩也成為老師,成功的向尋找導師的業餘畫家推銷了自己的服務。梵谷告訴一位新來的學生:「我建議你先畫靜物。而不是畫風景。一切都是從畫靜物開始。」

但是早在梵谷成為獨當一面的畫家之前,他在尼嫩就已經開始看到靜物畫的更多可能性,它不只是練習而已。梵谷在那裡度過的第一個冬天,畫了幾十幅靜物畫,用愜意且傳統的瓶、壺、杯、碗圖像,填滿一張又一張的畫布。

不久之後,他就改畫一些對自己

有特殊意義的物體，像是馬鈴薯、蘋果和鳥巢。

梵谷找不到農民當模特兒，因為當地的天主教神父懷疑他對農民企圖不軌，於是他藉由一系列靜物畫駁斥神父，重申自己對於農民畫作的全心投入。他沒有請人擺出挖土或採收的姿勢，而是排列他們挖出來的馬鈴薯和摘下來的蘋果，再把〈吃馬鈴薯的人〉那種黑暗的視覺效果，大量揮灑在畫面上。

最後梵谷將他的新技巧改用在更原創的靜物畫上。他從自己收藏於畫室的動物標本中，拿出一隻姿勢凍結在飛行狀態的蝙蝠，將牠放在一盞燈前面，這樣翅膀的薄膜就會像燈籠一般發光。

他用寬筆刷沾上明亮的橙色和黃色，將發光翅膀的隱約陰影，提煉成一塊清晰筆觸交織而成的結構，每一筆都是不假思索就畫過去。「現在我已經能夠毫不遲疑的畫出特定主題，無論它的形式或顏色是什麼。」他在給西奧的信中寫道。

梵谷於 1886 年搬到巴黎，如今被大都會圍繞的他，發現自己幾乎不可能找到模特兒，於是他又重回自己可以掌控的主題：靜物。

## 在畫布上引爆向日葵

梵谷與西奧當時都迷上了開創性的藝術家蒙蒂塞利，尤其是他色彩豔麗、裝飾厚重的小幅花卉畫作（見下頁圖 10-1）。

蒙蒂塞利於該年 6 月過世，而熱情的梵谷把他看成一位英雄——為了色彩而殉道。梵谷衝到自己的畫室，開始創作一系列小巧的靜物畫，用薄塗的強烈紅色與黃色來描繪花卉（見第 237 頁圖 10-2）。

他在一片鈷藍色上描繪橙色的百合，而宛如太陽一般的赭色菊花，雜亂的插在深綠色的花瓶中。

就連最明亮的花卉，他都用粗糙的厚塗畫法來畫，再用林布蘭那種最暗的陰影籠罩它們。這些畫作有著豐富的色相、戲劇性的強調效果、黑暗的背景，以及揮霍的顏料，結合在一起對蒙蒂塞利致上最高的敬意。

梵谷在亞爾時比較少畫花卉，但他一出手就畫出史上最醒目、最討喜

▲圖 10-1：蒙蒂塞利，〈插著花的花瓶〉（*Vase with Flowers*），約 1875 年，畫板油畫，20 1/8 × 15 3/8 英寸，梵谷博物館。

「蒙蒂塞利有時會用一束花作為媒介，將他最豐富、最完美平衡的色調，全部聚集在一塊畫板上……你必須去看德拉克羅瓦的作品，才能找到跟蒙蒂塞利一樣的色彩編排。」

▲ 圖 10-2：梵谷，〈銅花瓶中的帝王貝母〉（ *Imperial Fritillaries in a Copper Vase* ），1887 年，畫布油畫，
28 ³/₄ × 23 ⁵/₈ 英寸，巴黎奧賽博物館。

的花朵畫作。1889 年末，出生於秘魯（向日葵的發源地）的高更來訪，梵谷的心思便轉向花卉，而且他讓這些花變得很出名。

至少一年前，他在巴黎一間餐廳（位於西奧的畫廊附近）看到一束插在花瓶的向日葵，此後這個印象就留在他的腦中。當時他就已經像著魔一般，一直想著這些開在堅挺花莖上的巨大花朵的細節。

如今在亞爾，高更來訪的那一夜，他眼中只有誇張的形式和鮮豔的色彩，因為他準備要畫 5 大幅向日葵。秤盤般大小的花朵，每一朵都是由宛如太陽光暈的舌狀花，以及密集擠在中心的多色相管狀花組成，而軟管內的黃色顏料還不夠黃 —— 需要更粗野、更陽光、更「凶猛」的黃色。

於是梵谷在自己的調色盤找到恰到好處的綠色，讓黃色得以恣意綻放，換句話說就是利用極端的互補，在畫布上引爆黃色。

在〈花瓶裡的三朵向日葵〉（*Three Sunflowers in a Vase*）中，梵谷選用了最強烈的綠松色為背景，一種介於酸性綠和莊嚴藍之間，調得很完美的色相。而且為了與之產生對比，他用亮黃色速寫了三朵巨大的頭狀花序。

他藉由風暴一般的細小筆觸，將花朵的漩渦狀花盤轉換成互補色的色環：薰衣草色的線段搭配黃色花瓣，鈷藍色搭配橙色。

他猛力一劃，一片巨大鬆軟的葉子就從萊姆綠的花瓶垂下來，而這個上釉的花瓶在新畫室的明亮光線中閃閃發光。接著又一劃、又是一片葉子。他在桌面上戳出一片燦爛的紅色和橙色，接著用斜擦的筆觸以及調色盤上的所有顏色來潤飾它。

梵谷在亞爾持續描繪其他靜物主題，一次又一次表露出靜物畫也可以是非常個人化的。

第 240 頁圖 10-3〈靜物：一盤洋蔥〉（*Still Life with a Plate of Onions*）的色彩、筆觸甚至構圖，都展現出梵谷很欣賞法國新印象主義畫家保羅‧席涅克（Paul Signac）的靜物畫（見第 241 頁圖 10-4）；但這張畫所挑選的物件，也展現出**梵谷有能力將靜物畫轉換為自畫像的形式**。

1888 年，因為割掉自己一部分耳朵，最近才剛出院的梵谷，決定向西

奧（還有自己）證明他已經恢復健康。

他在被陽光照耀的畫板上，放了一本Ｆ・Ｖ・拉斯帕伊（F. V. Raspail）的〈健康手冊〉（*Manuelle annuaire de la santé*），這是非常受歡迎的急救、衛生與家庭治療手冊。而在這本口袋大小的厚書旁邊，他放了一盤發芽的洋蔥球莖──拉斯帕伊推薦的眾多健康食物的其中一種。

為了表達拉斯帕伊最有名的靈丹妙藥「樟腦」（幾乎每種疾病他都開這個處方），梵谷加上了一根蠟燭，以及一鍋樟腦油。（覆蓋梵谷耳朵的繃帶，在住院時每天都會更換，也是撒上樟腦，這是多虧了拉斯帕伊提倡樟腦油的抗菌特性。）

為了完成這張代表嶄新、健康生活的物品清單，梵谷還在桌上放了他的菸斗和菸草袋：象徵內心的寧靜，以及一封西奧寄來的信──讓他擺脫往事的救生索。

1890年離開聖雷米之前（他被關在沉悶的精神病院將近一年），梵谷透過繪畫展現出面對逆境時的過人韌性；他飛快的連續畫了幾幅生涯當中最華麗的花卉靜物畫。

他一邊收拾自己的用具、期待不久之後就要出院，一邊用筆刷描繪他從精神病院的花園摘來的花：春天最後一次盛開的鳶尾花和玫瑰。他將花卉塞進瓷器中，並且以最後衝刺的氣勢（他說自己「像是發瘋的人」），填滿了一張接一張的畫布，表達自己的急躁，以及對於未來的希望。

挑選這個主題可不只是因為季節或環境。梵谷的鳶尾花（上個春天開的）畫作於1889年的獨立沙龍首次展出時，就已經贏得許多讚賞──尤其是西奧。

有什麼東西比這些不起眼的花（長得很畸形，卻以它們轉瞬即逝的光彩而自豪），更能漂亮的展現感激之情？若梵谷想證明自己的成功，有什麼論點比這些花更有說服力？

於是他在聖雷米的精神病院（他最有創意的時期），恣意揮灑筆刷與靈活的手腕，快速的描繪這些花。

曾經變出亞爾向日葵的獨特煉金術──結合了「急躁與細心」、「計算與隨興」這些互不相容的特性──如今又宛如魔法一般，將聖雷米的鳶尾花轉變成紫色、藍紫色、胭脂紅（以

▲圖 10-3：梵谷，〈靜物：一盤洋蔥〉，1889 年 1 月，畫布油畫，19 1/2 × 25 3/8 英寸，庫勒－穆勒博物館。

▲圖 10-4：席涅克，〈靜物：書與橘子〉（*Still Life with a Book and Oranges*），1883 年，畫布油畫，
12 3/4 × 18 3/8 英寸，柏林畫廊（Gemäldegalerie, Berlin）。

及梵谷所謂的「純普魯士藍」）的紫水晶般組合。

梵谷畫了鳶尾花兩次：第一次以亞爾的黃色來襯托，產生震撼對比，就跟他做過的任何事情一樣令人震驚；第二次以寧靜的珍珠粉紅色點綴，在非常類似寶石的顏色，以及巨大的形式之下閃閃發光，並受到象徵主義者奧里爾的讚賞。

接著他對玫瑰採取同樣的做法，將它們堆在一個壺中，直到粉紅色的花朵溢出來，帶有少許紅色和藍色，與深青瓷綠的波浪型背景互相印襯；然後他又再畫了它們一次，用最柔和的粉紅色把花朵畫成塔狀雲，極致展現一整片春綠色 —— 也就是那嶄新生活的顏色。

▲圖 10-5：尚－巴蒂斯特・西梅翁・夏丹（Jean-Baptiste-Siméon Chardin），〈靜物：羊腿〉（*Still Life with a Leg of Lamb*），1730 年，畫布油畫，15 3/4 × 12 7/8 英寸，休士頓美術館。

「對我來說，夏丹式風格（Chardinesque）是簡練與精髓的奇特表現，他把這兩者都貫徹到底。這些最棒的畫作——說得更準確一點，是從畫技的觀點來說最完美的作品——近看的話是一個靠著一個的顏色點綴，但相隔一段距離來看的話，它們就會產生效果……從這個方面看來，夏丹跟林布蘭一樣傑出。」

▲圖 10-6：西奧杜勒－奧古斯丁・里博（Théodule-Augustin Ribot），〈靜物：牡蠣〉（*A Still Life with Oysters*），約 1860 年，畫布油畫，18 × 21 ³/₈ 英寸，史密斯和奈菲的收藏品。

▲圖 10-7：齊姆，〈靜物：魚〉（*Still Life with Fish*），約 1880 年，畫板油畫，10 3/8 × 13 3/4 英寸，史密斯和奈菲的收藏品。

▲圖 10-8：梵谷，〈靜物：黃色紙上的醃燻鯡魚〉（*Still Life: Bloaters on a Piece of Yellow Paper*），
1889 年，畫布油畫，15 × 18 3/8 英寸，私人收藏。

▲圖 10-9：莫內，〈一籃葡萄〉（*Basket of Grapes*），1883 年，畫布油畫（六塊畫板的其中一塊，
用來裝飾一道門），20 1/8 × 15 英寸，哥倫布藝術博物館。

▲圖 10-10：梵谷，〈靜物：籃子和六顆柳橙〉（*Still Life with Basket and Six Oranges*），1888 年，畫布油畫，17 3/4 × 21 1/4 英寸，私人收藏。

▲圖 10-11：亨利‧方丹－拉圖爾（Henri Fantin-Latour），〈桌上的紫菀花和水果〉（*Asters and Fruit on a Table*），1868 年，畫布油畫，22 3/8 × 21 5/8 英寸，大都會藝術博物館。

「以方丹－拉圖爾的一幅畫作──應該說他的所有作品來舉例好了；他並不叛逆，既謹守正道又冷靜到難以解釋，難道這樣就無法成為獨樹一格的藝術家嗎？」

▲圖 10-12：梵谷，〈花瓶中的花束〉（*Bouquet of Flowers in a Vase*），1890 年，畫布油畫，25 5/8 × 21 1/4 英寸，大都會藝術博物館。

▲圖 10-13：莫內，〈向日葵花束〉（*Bouquet of Sunflowers*），1881 年，畫布油畫，39 ³/₄ x 32 英寸，
大都會藝術博物館。

「前幾天高更告訴我，他看了一幅莫內的作品，畫的是插在大型日本花瓶裡的
向日葵，非常好看。不過，他比較喜歡我畫的。」

▲圖 10-14：梵谷，〈向日葵〉（*Sunflowers*），1890 年 1 月，畫布油畫，37 3/8 × 28 3/4 英寸，梵谷博物館。

◀圖 10-15：馬奈，〈牡丹〉（*Peonies*），1865 年，畫布油畫，23 3/8 × 13 7/8 英寸，大都會藝術博物館。

「你還記得嗎？有一天我們在德魯特拍賣行，看到一幅非凡的馬奈作品，幾朵巨大的粉紅色牡丹和它們的綠葉，畫在明亮的背景上。它就跟任何你喜歡的東西一樣和諧，然而花卉是用厚實的厚塗畫法畫出來的……這就是我所謂的技巧簡練。」

▲圖 10-16：梵谷，〈玫瑰〉（*Roses*），1890 年，畫布油畫，27 $^{15}/_{16}$ × 35 $^{7}/_{16}$ 英寸，華盛頓特區國家藝廊。

第十一章

# 堆在畫室裡的
# 法國小說

梵谷喜愛作家的程度，就跟他喜愛畫家一樣。他之所以培養出奇特且優雅的表達方式、使他的信件成為如此重要的文學成就，有一部分就是因為他將自己沉浸於文學中。

這也讓他培養出一種能力——有說服力的描述他對其他藝術家作品的欣賞，以及他對自身藝術的企圖心，使我們得以站在梵谷的高度，透過藝術家的獨特眼光看藝術。這相當難能可貴。

梵谷對於閱讀的熱情，就跟他對於其他事物的喜愛一樣，可以追溯到幼年時期。梵谷父母的牧師公館位於荷蘭南方的津德爾特小鎮，他們一家人每天都會用同樣的方式結束一天：讀一本書。

這完全不是只靠自己就能完成的作業；一起朗讀不但能夠讓家人的關係更緊密，還能讓他們不同於周圍的農村文盲。梵谷的父母讀給彼此聽、也讀給小孩聽；年長的孩子讀給年幼的孩子聽；孩子長大後讀給父母聽。

大聲朗讀可以用來撫慰病痛與忘卻憂慮，同時還有教育和娛樂效果。無論是在花園雨棚的陰影處、還是在油燈的光線旁，朗讀永遠都是和睦家庭的寬慰之音。就算孩子們四散各地很久了，他們還是會持續交換和推薦書籍，好像一本書沒有被所有家人讀過，就不算真的讀過。

雖然《聖經》永遠都被視為「最佳書籍」，不過牧師公館的書櫃也塞滿了其他有教化作用的經典作品，像是弗里德里希‧席勒（Friedrich Schiller）等人的德國浪漫主義作品；莎士比亞（荷蘭文譯本）；甚至還有一些法國作品，像是莫里哀（Molière）和大仲馬（Dumas, père，見第 258 頁圖 11-1） [1]。

有些書則因為內容敏感或令人不適而被排除在外，像是歌德（Goethe）的《浮士德》（*Faust*），以及更現代的作品，尤其是巴爾札克（見第 259頁圖 11-2）、左拉等法國作家的著作，被梵谷的母親安娜認為是「頭腦很好但靈魂淫穢的人寫出來的東西」，因

---

[1] 編按：其子也是法國著名文學家，為區分兩人，遂稱其子為小仲馬。

而遭到摒棄。

## 讀小說，為了反抗父親

法國浪漫主義作家維克多・雨果（Victor Hugo，見第 260 頁圖 11-3）的小說，也同樣不被這家人接受。這 100 年有大半時間都盛行著資產階級的消費主義，然而雨果讓理想主義的火炬——革命的烈焰——得以持續燃燒和高舉。

他對抗著退步的政府和正在復興的宗教，讚頌無神論和犯罪行為，因此惹火了所有人，從法蘭西第二帝國皇帝路易・拿破崙（Louis Napoleon）到梵谷一家人。梵谷的母親曾經害怕的說道：「雨果是站在罪犯那一邊的。假如壞事被認為是好事，那麼這個世界會變成什麼樣子？我的老天，這樣是不對的。」

梵谷對於法國文學的品味，尤其是最具顛覆性的小說，打從一開始就已經是父子激烈衝突的主戰場。梵谷寄給父母一本雨果寫的《死刑犯的最後一天》（*Le Dernier Jour d'un condamné*），擺明就是要為自己爭一口氣。他最後甚至還否認《聖經》的特殊權威，而如此驚人的立場轉變，顯然就是故意要讓父母火冒三丈。「我偶爾也會讀《聖經》，就像我有時候會讀儒勒・米什萊（Jules Michelet）[2]、巴爾札克或艾略特。」他說道。

1885 年，梵谷的父親因為心臟病過世，但爭執並未就此結束——梵谷的其中一位妹妹（也叫做安娜）把這件事歸咎於她難相處的哥哥。父親過世後，梵谷決定獻給他一幅畫（見第 261 頁圖 11-4），並且要在畫中加上一組象徵死亡的物品。

環顧自己的畫室之後，他很自然的挑選了以前屬於他父親的《聖經》。由於講道壇的《聖經》歸教堂所有，而家裡的《聖經》留給多羅斯的遺孀，因此這本華麗的巨著（有著銅片強化

---

[2] 編按：法國史學之父，提出了「文藝復興」（Renaissance）一詞；後因拒絕和法國皇帝合作而被流亡到義大利。

▲圖 11-1：亨利－米歇爾－安托萬‧查普（Henri-Michel-Antoine Chapu），〈大仲馬半身像〉（*A Bust of Alexandre Dumas, Père*），約 1876 年，赤陶，35 × 26 × 15 英寸，史密斯和奈菲的收藏品。

「法國作家的作品很華麗，你如果不熟悉它們，就幾乎不能說你屬於這個時代。」

▲圖 11-2：奧古斯特・羅丹（Auguste Rodin），〈巴爾札克紀念碑的最終試作〉（*Final Study for the Monument to Balzac*），1897 年，銅像，41 3/4 × 17 1/2 × 16 1/2 英寸，大都會藝術博物館。

「啊！巴爾札克，那位既偉大又強大的藝術家。」

▲圖 11-3：里歐‧博納（Léon Bonnat），〈維克多‧雨果肖像〉（*Portrait of Victor Hugo*），1879 年，畫布油畫，54 × 43 英寸，巴黎奧賽博物館；凡爾賽宮國家博物館（Musée National du Château de Versailles）。

「就拿博納畫的雨果來說好了，它很美、真的很美。但就我看來，雨果自己用字句描寫的雨果又更美，而且比其他東西還美。而我，我沉默不語——就像有人在荒野看到一隻保持沉默的黑色雄松雞。」

▲圖 11-4：梵谷，〈靜物：聖經〉（*Still Life with Bible*），1885 年 10 月，畫布油畫，26 × 31 英寸，
梵谷博物館。

過的書角以及兩個黃銅扣環），就是多羅斯死後唯一傳下來的《聖經》。

梵谷從他雜亂的畫室清出一個開放空間，將一塊布蓋在桌上，擺上《聖經》，然後解開扣環。他把畫架拉到非常靠近的位置，因此打開的書本幾乎占滿了他的視野。

後來他決定用另一件物品讓構圖更有活力。他從成堆的書本中，篩選出一本他喜愛的沙龐捷[3]版本的亮黃色平裝法國小說，然後將它放在桌子的邊緣、大本《聖經》的下方；就算在最悲痛的時刻，這本法國小說依舊發出最後一次挑釁。

梵谷挑選的這本書，是左拉寫的《生活的樂趣》（*La joie de vivre*）；書名、作者與出版地巴黎，都帶有挑釁的意味。他稍微畫了幾筆就刻畫出這本書的折角封面和破舊書頁 —— 這是在挑戰他父親那本既正式又完美無瑕的《聖經》。

在孤獨的人生中，閱讀始終是梵谷的支柱。由於真正的同伴沒幾個，他沒在畫畫時，就用閱讀填補時間。他狂躁的讀著四種語言（荷蘭文、德文、法文和英文），而且同一本書他會一讀再讀。

他會先讀某位作家（例如巴爾札克）的一本書，接著讀完他的所有作品。他也會重讀自己喜愛的作家的所有著作，其中以「既偉大又強大」的巴爾札克為首。

雖然梵谷特別喜愛雨果、巴爾札克、大仲馬和左拉，不過那個時代的法國小說家他全都讀得很開心：阿爾封斯・都德（Alphonse Daudet）和歐內斯特・都德（Ernest Daudet）兄弟；埃德蒙和朱爾・德・龔固爾（Jules de Goncourt）兄弟；旅遊作家皮耶・羅逖（Pierre Loti）；以及莫泊桑，他是梵谷最愛的小說之一《俊友》的作者。

梵谷慢慢覺得某些國家會產生特定藝術形式的最偉大藝術家：**希臘是雕塑、德國是音樂、法國是文學**。

不過，影響梵谷最深的還是左拉（見第 264 頁圖 11-5）。1882 年 7 月，

---

[3] 譯按：Georges Charpentier，十九世紀法國出版商。

梵谷一本接一本的讀著左拉的小說，同時寫信給西奧：「埃米爾‧左拉是一位輝煌的藝術家。你就盡量多讀些他的作品吧。」

其中一本他最愛的作品是《巴黎之胃》（*Le ventre de Paris*），左拉在這本書中歌頌放蕩不羈的人性，勝過資產階級的正統觀念。梵谷熱切的認同書中角色，但他並非把自己想像成書中極度痛苦的藝術家——克勞德‧蘭蒂爾（Claude Lantier），而是法蘭索瓦夫人（Madame François）；這位心地善良的女性拯救了本書孤苦伶仃的主角——弗洛朗（Florent）。

這是一種救贖的意象，呼應了梵谷與妓女錫恩的戀情中，階級與性別的差異；既拯救對方也被對方拯救。他曾質問西奧：「你認為法蘭索瓦夫人怎麼樣？當弗洛朗失去意識躺在路中央，她把可憐的弗洛朗搬進自己的馬車，然後帶他回家。我認為法蘭索瓦夫人很有人情味；法蘭索瓦夫人為弗洛朗做的事情，我也曾經為錫恩做過，而且我將來也會這樣做。」

梵谷也很迷戀雨果，因為雨果的敘事鏗鏘有力、文采飛揚，而且理想遠大。只要雨果的故事與主題令梵谷想起自己的生活，他就會讀得特別專注，就跟他讀左拉一樣。

1883 年 3 月 30 日，梵谷獨自度過他的 30 歲生日，並重讀雨果寫的逃亡故事《悲慘世界》。他寫道：「有時候我不相信自己只有 30 歲。認識我的人大多數都覺得我很失敗，而且我可能真的很失敗，一想到這樣我就覺得自己老很多。」

後來梵谷改讀《鐘樓怪人》（*Notre-Dame de Paris*），把自己想成卡西莫多（Quasimodo）——雨果筆下那個受人鄙視、彎腿駝背的怪人。

極度厭惡自己的梵谷，非常認同這位駝背人的可憐吶喊：「高貴的刀刃卻有著醜惡的刀鞘，我的靈魂深處是美麗的。」

除了在小說中找到個人的啟發和慰藉，他同時也找到了藝術靈感。左拉、都德、羅遜、莫泊桑，都曾精巧的描述星夜。

例如莫泊桑在《俊友》中寫道：「我愛這個熱情的夜晚。我愛它正如一個人愛他的國家或他的情婦，深切的愛、本能的愛、銳不可當的愛……

▲圖 11-5：馬奈，〈埃米爾・左拉〉（*Émile Zola*），1868 年，畫布油畫，57 3/4 × 44 7/8 英寸，巴黎奧賽博物館。

「左拉在《我的恨》（*Mes haines*）中，對於藝術有著美妙的見解：『我在畫作（藝術作品）中尋找並且愛上的，是這個人——藝術家本人。』」

還有繁星！高掛的未知繁星，恣意灑落於浩瀚無垠的天際，勾勒出古怪的輪廓，令人夜夢不止、深陷沉思。」

左拉則在長篇小說《愛情的一頁》（*Une page d'amour*）如此形容夏夜的天空：「依稀可見的閃耀星塵灑落……千顆星之後又出現千顆星，如此綿延不絕於無限深邃的天空。它是持續盛開的繁花，紛飛餘燼的火花雨，散發寶石紅光的無數世界。銀河已經變白，大片拋擲它微小的恆星，如此眾多又如此遙遠，看起來就像一條拋過渾圓蒼穹的光帶。」

個人層面的心事與藝術層面的計算、私人的心魔與創意的熱情、喜愛的畫作與喜愛的小說，天衣無縫且自然而然的交織在一起，梵谷就這樣成就了嶄新類型的藝術。

他的信件充滿了對自己的不確定感，因為他不知道自己是柳暗花明還是窮途末路。為了消除疑慮，他經常向左拉求助。「左拉會創作，但不是拿著鏡子去映照事物，而是用他的生花妙筆創作、賦予詩意。」1885 年梵谷在給西奧的信中寫道：「這就是為什麼他的作品會這麼美。」

▲圖11-6：梵谷，〈成堆的法國小說〉（*Piles of French Novels*），1887年，畫布油畫，21 ¹/₂ × 29 英寸，
梵谷博物館。

# 梵谷式創新：比畫
# 得逼真更重要的事

1869 年，總部位於巴黎的藝術交易商古皮爾公司，是世界上勢力最大的知名藝術品交易商號，這一年梵谷開始在它的海牙分部工作。

這家公司主要販賣學院派藝術作品，這些藝術家曾在遍布歐洲各大城市的學院受訓，其中又以巴黎的國立高等美術學院（École des Beaux-Arts）為首。

這些學院骨子裡就是保守嚴謹的組織，它們教導藝術家用傳統風格作畫，需要好幾年的嚴格訓練，而且只能繪製「合適的」類型作品：一般來說，就是日常生活的情景、田園風光，以及歷史插畫。

更年輕的藝術家，尤其是印象派畫家，不久之後就會挑戰學院派的霸權，但在 1869 年學院派仍然統治著藝術界。它用一種新體制取代傳統的贊助形式（皇室、貴族、教會），讓更多民眾注意到藝術。

這對於職業藝術家產生極大的影響。毫不誇張的說，**當時的職業藝術家若想獲得大成功，唯一的途徑就是在其中一間學院受訓**，並且在巴黎沙龍展出自己的作品；巴黎沙龍是著名的大型展覽，數以千計的畫作和雕塑在此爭奪獎項與知名度。

古皮爾的巴黎總部，為它的國際分部建立了重要的存貨管道，而在這間公司工作的梵谷，得以站在極為有利的位置，研究學院體制與其創作出來的藝術品。

當時最傑出的學院派藝術家之一傑洛姆（因為精湛的技巧，以及古典的東方主義美景而出名的畫家，見第 270 頁圖 12-1 ～第 273 頁圖 12-5），娶了瑪莉・古皮爾（Marie Goupil）——公司老闆阿道夫・古皮爾（Adolphe Goupil）的女兒。

藝術家一旦在沙龍贏得獎項、進而獲得知名度以及主流報紙的好評，古皮爾領導的大型產業，就會將廣受好評的作品印成數千幅複製畫，賣給人數與富裕程度都前所未見的收藏家。

知名畫作會被複製成雕版或石版畫，而雕塑則會被複製成各種尺寸和材料的縮小版。好幾年來，這一直都是當代藝術家謀生與出名的體制。

梵谷在 1880 年開始創作藝術時所遇到的問題，是他既沒有眾人稱讚的畫技，也沒有耐心接受嚴格的學術訓

練。短期內，他可以用狂躁的努力來取代天資和專心致志，就像他生涯初期發狂似的模仿《素描課》（西奧寄給他的自學手冊）中古典大師的素描。但即使他付出了努力，他還是覺得這些辛苦不能保證什麼。

## 梵谷讓平庸藝術家沒了飯吃

同年，梵谷申請進入布魯塞爾的學院就讀，特地去修習古董雕像石膏模型的素描課，但他非常不滿意在那裡的經驗，所以再也沒提過這件事，也沒留下任何一幅在課堂上描繪的作品。他在課堂上畫完最後一幅之後，就立刻離開學院了。

然而梵谷並沒有放棄正規訓練，1881 年至 1882 年間，他跟知名海牙畫派畫家（也是他的姻親）莫夫短暫學習過。

莫夫堅持，假如梵谷真的想畫人像，他應該先畫靜物或石膏模型，而不是還沒準備好就去畫真人、結果浪費時間。梵谷事後憤怒的說：「就算學院裡最爛的老師，講話都沒他這麼難聽。」梵谷在這次會面後回到房間，

把他的石膏模型全部扔進煤倉裡，砸個稀爛。

1886 年 1 月，梵谷進入安特衛普皇家藝術學院（Antwerp Academy）就讀，但很快就跟老師發生衝突，因為他拒絕（或無法）遵照指示。

有一天，老師帶了〈米洛的維納斯〉（Venus de Milo）的石膏模型到課堂上要大家素描。梵谷拿起鉛筆，卻畫出布拉邦省（Brabant）農婦的裸露軀幹，且沒有四肢（見第 274 頁圖 12-6）。一位同學回憶道：「它至今彷彿還是在我眼前。那幅矮胖的維納斯，有著巨大的骨盆……是一幅奇特的肥臀人像。」

課堂上的老師尤金·西伯特（Eugène Siberdt）看到這種挑釁後大發雷霆，拿起蠟筆硬要修改梵谷的畫，結果用力過猛把紙撕破了。

根據目擊者的說法，梵谷暴跳如雷，並且大叫：「你顯然不知道年輕女孩長什麼樣子，天殺的！女人一定要有臀部、屁股、骨盆才能生小孩！」

同年，梵谷又跑到巴黎知名學院派藝術家費爾南德·柯羅蒙（Fernand Cormon）的畫室學畫。他有幾位同學

▲圖 12-1：傑洛姆，〈法庭上的芙里尼〉（*Phryné devant l'Areopage*），1861 年，畫布油畫，31 3/4 × 50 英寸，德國漢堡美術館（Kunsthalle Hamburg）。

「柯爾叔叔問我，傑洛姆筆下的芙里尼，對我來說不美麗嗎？我說我寧可去看伊斯拉爾斯或米勒筆下的醜女，或是弗雷爾的矮小老婦人，因為像芙里尼這麼美麗的身體真的重要嗎？……即使我們的外貌是天生的，但我們的人生難道不能透過心靈變得更豐富？」

▲圖 12-2：古皮爾公司，〈法庭上的芙里尼〉（模仿傑洛姆），1883 年，雕版畫，7 1/2 × 12 英寸，史密斯和奈菲的收藏品。

◀圖 12-3：亞歷山大．法吉埃
（Alexandre Falguière），
〈芙里尼〉（模仿傑洛姆），
1868 年後，擬金青銅，32
3/4 × 11 1/4 × 11 1/4 英寸，
史密斯和奈菲的收藏品。

▲圖 12-4：傑洛姆，〈模特兒結束坐姿〉（*The End of the Sitting*），1886 年，鉛筆和油彩畫在畫布上，
21 $^5/_8$ × 18 $^1/_4$ 英寸，史密斯和奈菲的收藏品。

▲圖 12-5：傑洛姆，〈模特兒結束坐姿〉，1886 年，畫布油畫，13 × 10 3/4 英寸，弗蘭克爾家族信託
（Frankel Family Trust）。

▲圖 12-6：梵谷，〈維納斯的軀幹〉（*Torso of Venus*），1886 年 6 月，油彩畫在硬紙板上，18 ¼ × 15 英寸，梵谷博物館。

▲圖 12-7：梵谷，〈站立裸女側身像〉（*Standing Female Nude Seen from the Side*），1886 年 1-2 月，
紙上鉛筆，19 $^{13}/_{16}$ × 15 $^{7}/_{16}$ 英寸，梵谷博物館。

是當時最優秀的年輕藝術家，包括安奎廷和亨利・德・土魯斯－羅特列克（Henri de Toulouse-Lautrec）。

柯羅蒙課堂上的同學，就跟安特衛普學院的學生一樣，被梵谷的速度和他混亂的畫法給嚇呆了。其中一位同學回憶道：「他的畫法又亂又猛，既興奮又倉促的把所有顏色扔在畫布上。他挑起顏色時就像用鏟子去挖，結果顏料沿著畫筆倒流，讓他的手指都黏黏的⋯⋯他學畫學得這麼暴力，震驚了整間畫室；古典派藝術家看了都會怕。」

每次柯羅蒙停在梵谷的畫架前，其他學生就會抱著期待安靜下來，靠近聽聽看沉著冷靜的大師，面對這個荷蘭人的冒犯會有什麼反應。但柯羅蒙只評點了梵谷的素描能力，並建議他以後要更謹慎。

至少有一陣子，梵谷試著聽從這個建議。他會在下午來到畫室，當時其他人都已經離開，而他趁機用熟悉的石膏模型來練習素描，努力捕捉它們難以掌握的輪廓，直到他的橡皮擦在紙上擦出洞來。

當時梵谷的老師和同學，在他的素描中只看到技術不足，卻沒有看到他正在培養全新的素描風格。如今我們觀察梵谷在巴黎做的石膏模型研究，並不會把它們視為失敗的學院派作品，而是視為類型新穎的傑作。

雖然比起學校的環境，梵谷更常獨自待在畫室裡，但**他從未放棄學習學院派技巧**。而且那些努力——建立正確人體輪廓、為身體加上陰影以產生效果、以合適的透視描繪它，並且將其置於三維環境以產生說服力——**最後在某種程度上確實打好了基礎**。等到晚期梵谷創作大幅自畫像時，他已經可以非常熟練的表現鏡中的現實。

那些年來，他近距離觀察以及激烈練習；加強他握著墨水筆、鉛筆和畫筆的手；不斷精進他的色彩呈現，進而導致**遠比逼真更重要的事物**。

這一切催生出一種新型態的藝術，重視原創性和自主權更勝技術面的精確——雖然沒有學院派藝術那麼精緻，卻**更加個人化、更有特色和表現力**。

梵谷創新所帶來的影響，遠遠不僅於他自己的作品。他與其他同世代的首席藝術家一起，將嚴肅藝術所要

求的目標，從「忠於自然」變成「以
個人角度表現自然」。

藉由這麼做，**他們終於讓藝術界
完全擺脫了學院派藝術的束縛**，以至
於最傑出學院派藝術家的所有作品，
相形之下都變得了無新意。

梵谷的創新也讓資質平庸的藝術
家，越來越不可能靠自己開拓生涯。
在學院體制下，二流的藝術家只要接
受充足訓練，就能享有穩定的職涯；
然而在這個大半由梵谷開創的新世界
中，藝術家光憑「稱職」是不會有立
足之地的。

# 為了弟弟（賣畫），
# 與印象派和解

1875 年 5 月，古皮爾公司把梵谷從倫敦分部調到巴黎總部，最後一次替他在這間公司安插職位。

梵谷在那裡發現的藝術，已經被一群叛逆的年輕畫家挑戰，他們以「匿名社團」（Société Anonyme）自居，不過敵方貼了他們好幾張輕蔑的標籤，包括「印象主義者」（impressionists）和「瘋子」。

他們宣稱要用全新的方式看待世界，並做出狂妄的主張：他們使用明亮的顏色與鬆散的筆觸，根據光學來捕捉圖像——因此「**就連最敏銳的物理學家，都無法從他們的分析中挑出錯誤。**」少數幾位支持他們的評論家寫道。

他們甚至宣稱要「用顏料描繪光線」——儘管他們拒絕使用陰影，也就是表現物體上光線變化的傳統手法。他們把自己賞心悅目的輕快畫作稱為「普世生活的細小鏡像片段」，或簡稱「印象」。

等到梵谷抵達巴黎時，大火已經蔓延到狹隘藝術界的每個角落。擠滿蒙馬特（梵谷在這裡租了一間公寓）餐館的年輕藝術家和畫廊員工，幾乎不談別的，都在討論印象派。

位於風暴中心的藝術家，每晚都聚集在古皮爾總部（位於查塔爾街，也是梵谷工作的地方）幾個街區外的咖啡廳。

雷諾瓦在煎餅磨坊（Moulin de la Galette，離梵谷的公寓不遠，見第 282 頁圖 13-1）架起畫架，描繪在樹下的斑駁光線中跳著華爾滋的情侶。

任何一晚，在眾多音樂廳與夜總會（從梵谷房間步行只要幾分鐘）的其中一間、或是年輕舞者常光顧的當地廉價咖啡廳，還可以看見手拿素描本的竇加。

梵谷平常上班的路線也會經過雷諾瓦和馬奈的畫室。歌劇院大街上、古皮爾的店面附近，杜蘭－瑞爾畫廊（Durand-Ruel gallery）的橫幅布條，正在招攬民眾欣賞印象派畫家最新的驚世駭俗之作：竇加那幅奇特且非正式的平淡生活寫照〈棉花交易所〉（The Cotton Exchange），以及莫內的妻子穿著鮮紅色和服的驚人畫像。

但是梵谷完全搞不懂這一切是在幹什麼。儘管周圍爭吵聲喋喋不休，儘管午餐時間和酒吧都有人閒聊與爭

論，儘管有人憤慨的批評、也有人慷慨激昂的辯護，儘管有人掀起軒然大波（更別說那些引人注目且令人不安的畫作），梵谷第一次住在巴黎的期間，從來沒有對印象主義或其擁護者發表過意見。

## 我真的沒有看過他們的作品

十年後的 1884 年，當他的弟弟西奧試著向他推薦藝術家新秀，他只好承認自己一無所知，他從荷蘭寫信給西奧：「我真的沒看過他們的作品。」

接著他補充：「我不太清楚『印象主義』到底是什麼東西。」他把「印象主義」這個不熟悉的名詞特別放在引號裡。

西奧給的建議多半是為了要讓他那難相處的哥哥（現在自己也是藝術家）跟上印象主義這個新運動。

西奧在古皮爾巴黎總部當了 7 年的交易商，見證這群藝術家（像是馬奈、竇加和莫內），在 1876 年因為德魯特拍賣行的慘痛結果而深深蒙羞，如今卻重新崛起。

雖然他們色彩鮮豔又充滿挑戰性的畫作，尚未撼動威廉－阿道夫‧布格羅（William-Adolphe Bouguereau）以及傑洛姆等暢銷畫家的寶座；這些人的作品依舊擺在古皮爾那些收藏豐富的畫廊中。**不過流行趨勢和資本主義顯然已是印象派的後盾。**

1882 年，法國政府撤銷了對於年度沙龍（體制派藝術界行事曆上的最大盛事）的官方贊助，讓所有藝術家接受市場的考驗。後來印象派畫家舉辦了 7 場年度團體展覽，早已訂下全新的成功法則。

西奧是年輕的交易商，在舊秩序的堡壘中工作，他自己有好幾年沒有交易莫內或竇加等藝術家的作品，但他已經預見這些作品必然會暢銷（見第 283 頁圖 13-2）。他寫信給哥哥，談論這場即將發生的革命：「人們渴望的改變將會發生，對我來說這非常自然。」

梵谷心目中的英雄，像是米勒和布雷頓，都有著銳利的表現手法以及靈巧的模擬方式；西奧意識到梵谷永遠無法駕馭它們，他覺得印象主義那種既唐突又未完成的圖像，一定非常適合哥哥沒耐心的眼睛以及難以控制

▲圖 13-1：梵谷，〈煎餅磨坊後的蒙馬特〉（*Montmartre: Behind the Moulin de la Galette*），1887 年 7 月，畫布油畫，31 $^7$/$_8$ × 39 $^3$/$_8$ 英寸，梵谷博物館。

▲圖 13-2：莫內，〈地中海〉（*The Mediterranean*），又名〈昂蒂布角〉（*Cap d'Antibes*），1888 年，
畫布油畫，25 5/8 × 32 英寸，哥倫布藝術博物館。

「此刻我的弟弟正在展出莫內的昂蒂布畫作。」

的手。

但無論西奧怎麼勸誘他擺脫過去的束縛，梵谷全都拒絕了。**就他看來，印象派畫家帶來的改變，既不自然也不令人嚮往**。他尤其討厭西奧暗示「印象派會讓米勒和布雷頓相形失色」，因為這兩人是他永遠的最愛。

梵谷把印象派畫家聯想成一股墮落的勢力。他警告弟弟：「現代人在藝術方面的改變，不一定都是變好，無論作品或藝術家本人都一樣。」他指控印象派畫家「失去藝術的原創見解和目標」。

他們的柔和色彩和模糊形式，令他聯想到現代生活的「匆匆忙忙」。他否定他們用鬆散的「近似」手法來描繪現實，並摒棄他們自認為「科學」的色彩，說這樣只是「小聰明」。他警告說，**小聰明永遠無法拯救藝術。只有認真才可以**。

1886 年，梵谷第二次來到巴黎，試圖在這座城市的藝術界取得一席之地時，一切都改變了。

這次他不是來賣畫，而來作畫的，而且這次是跟西奧同住，西奧現在已經是印象派藝術的頭號推手之一。

接下來幾個月，梵谷在一次全力以赴的運動中，帶著他的顏料、畫筆與願意和解的眼神，接納西奧支持已久卻徒勞無功的藝術，藉此重拾弟弟對他的贊同。

即使梵谷的標準本來就很善變，但這次的徹底轉變也太突然、太戲劇性了。現在梵谷塗抹顏料時，米勒與色彩理論家勃朗對他的影響已經不像過去那麼大了，因此他的筆刷立刻就能自由測試新藝術的質感。

早在 1887 年 1 月，梵谷就開始同時實驗印象派畫家（像是莫內和竇加）較薄的顏料和更開放的構圖。到了春天，他完全捨棄過去厚重的厚塗畫法以及密實的表面，開始嘗試各種複雜的筆觸，正是這些筆觸讓新藝術的色彩或光線如此有辨識度。

梵谷很快就掌握了印象派畫家的配色；之前他摒棄這種配色很久了，而且因為過於懦弱，不敢為他多年來的頑固而賠罪。

他遠離蒙馬特，將畫架置於塞納河畔（這裡的春天來得比較早），或是寬敞大道和郊區公路的旁邊，或是工業區和市郊景色 —— 這些都是新藝

術偏愛的主題，卻被他忽視已久——然後用純粹的顏色和浸透的陽光描繪它們，而這也是以前引起他跟西奧諸多火爆爭執的主題。

梵谷用印象派的標誌性意象：資產階級的閒暇時刻，填滿一張接一張的畫布。

閃閃發光的河流上有一個星期天出遊的划船者，膽小的涉水者站在河水較淺的邊緣，一個戴草帽的人在長滿青草的河畔散步，還有一位船夫，在河岸的斑駁陰影下休息。

他畫過觀光景點，像是美人魚餐廳（Restaurant de la Sirène），一座維多利亞式的歡樂宮殿，在河岸小鎮阿涅爾（Asnières）若隱若現。

他畫過離岸下錨的巨大駁船，以及時髦的水邊餐廳，擺設著亞麻布、水晶與花束；這些景色與尼嫩的破敗小屋相差甚遠，超乎他的想像。

全都以柔和的色調和沒有陰影的銀色光線來描繪——短短幾個月前，他甚至還透過言語和圖像猛烈抨擊這種畫法。

整個春天、直到進入夏天，他一次又一次的重返阿涅爾周圍的同一個區域。這樣遠足也有附加好處（或者是故意的）——梵谷可以不必待在公寓裡。「西奧盼望梵谷可以時常漫步到鄉下，這樣梵谷就能得到內心的平靜。」西奧未來的內兄德里斯·邦格（Dries Bonger）事後回憶道。

梵谷從他對於新藝術的長期抗拒中解放，並且渴望找到西奧的喜好，他幾乎試過了印象派畫家的所有技巧，即使內心很抗拒，但每個技巧他也都仔細研究過。

那年春天和夏天的畫作，充滿了匆匆畫下的時髦線段和圓點。梵谷嘗試了所有大小和形狀：磚塊般的長方形、逗號般的螺旋、蒼蠅般大小的彩色斑點。

接著他用各種方式排列它們：整齊的並排、相互咬合的整齊組織，以及精巧且變化的圖案。

有時它們會沿著風景的輪廓；有時它們會朝外發射；有時它們會朝同一個方向掃過畫布，好像被看不見的風吹拂著。

他的上色方式，有時是緊密交疊的灌木叢；有時是各種錯綜複雜的色彩聯盟；有時又是鬆散如格柵的毛線，露出

顏料的底層或畫作的底部。

他畫的圓點凝聚在一起，用完美的規律填滿大片區域，或者爆破成不規則的群集。

為了盡快彌補失去的時光，梵谷來回遊走於意識形態的深刻分歧（其他藝術家則會因為這種分歧吵起來），經常在同一幅畫中結合印象派畫家的筆觸，以及喬治・秀拉（Georges Seurat）與其追隨者新創的點描派圓點。

經過這些實驗之後，梵谷獲得了他意料之外的優勢。多年來用雕刻師的眼光看東西，使他不知不覺間，已經準備好描繪新藝術的破碎圖像。

他從很久以前就已經很熟練虛與實的交織：透過交叉影線和點畫法表現輪廓與質感，透過斑點的密度與方向來操縱形式。

梵谷為了訓練自己熟練畫出新的風格，他只能將舊技巧運用於他對色彩的全新理解——勃朗的對比、相似色相交互運用，取代了梵谷所喜愛的英國木刻版畫的黑白交互作用。

藉由這種方式連結色彩和形狀，那年春天和夏天「戳」出來的畫作，終於讓梵谷擺脫了寫實主義的嚴苛線性，並且將他的素描傑作所具備的自發性與強度，納入繪畫之中。

就像是要慶祝這次超成功的融合一般，梵谷拿出一張對他來說很大的畫布（3 英尺乘以 4 英尺，跟〈吃馬鈴薯的人〉一樣大），再用顏料畫出來的素描來填滿它 —— 每天走到阿涅爾時，沿途會經過的蒙馬特孤山景色。

梵谷從近距離觀察這幅景色，就像他觀察海牙木匠的院子、尼嫩被修剪過的樺樹。

碎裂於各處的顏色：綠色的灌木樹籬、紅色的屋頂、一片片因為陽光而褪色的薰衣草、粉紅色的棚子、粉末藍的尖木椿，收割過的土地所留下的光芒黃殘梗……全都被梵谷不知疲倦的筆刷描繪成數千個獨特的痕跡。

他用生動的點畫法畫出玫瑰叢，用細小的交叉影線畫出遠處的籬笆，用寬闊的筆觸畫出朦朧的天空。一條石灰白的道路，在夏天的陽光下發出刺眼的強光，它填滿畫作底部，接著戲劇性的繞向遠處的孤山裂隙，那裡有一座沒有帆布的磨坊，獨自立於地平線上，被剝光到只剩藍紫色的骨架。

對梵谷而言，**這幅畫的一切都是**

在否認自己的過去：沒有人物和陰影、明亮到不行、清晰的顏色、果斷的筆觸；薄如粉彩的顏料平鋪在畫布上，每一筆之間都露出白色的底漆，就跟蒼白的畫作底部一樣無所不在、炫目耀眼。

如果〈吃馬鈴薯的人〉是梵谷對於黑暗的沉思，那麼他筆下的〈蒙馬特的家庭菜園〉（*Kitchen Gardens on Montmartre*，見圖 13-3）就是對於光線的遐想。

▲圖 13-3：梵谷，〈蒙馬特的家庭菜園〉，1887 年，畫布油畫，37 3/4 × 47 1/4 英寸市立博物館（Stedelijk Museum, Amsterdam）。

▲圖 13-4：莫內，〈貝訥庫爾的景色〉（*View of Bennecourt*），1887 年，畫布油畫，32 ¹/₈ × 32 ¹/₈ 英寸，哥倫布藝術博物館。

▲圖 13-5：梵谷，〈亞爾的景色〉（*View of Arles*），1889 年，畫布油畫，28 3/8 × 36 1/4 英寸，慕尼黑新繪畫陳列館（Neue Pinakothek），巴伐利亞國家繪畫收藏館（Bayerische Staatsgemäldesammlungen）。

▲圖 13-6：莫內，〈韋特伊附近的罌粟田〉（*Poppy Field Near Vétheuil*），約 1879 年，畫布油畫，
28 3/4 × 36 1/4 英寸，蘇黎世布爾勒收藏展覽館。

「我寧願期待肖像畫的世代來臨，就像莫內筆下的風景畫，既豐富又大膽，宛如
莫泊桑的風格。現在我知道自己無法與他們相提並論，但是福樓拜和巴爾札克不
也造就了左拉和莫泊桑？所以，不必敬我們，敬下個世代吧！」

▲圖 13-7：梵谷，〈罌粟田〉（*Poppy Field*），1890 年 6 月，畫布油畫，28 3/4 × 36 英寸，海牙美術館（Kunstmuseum Den Haag）。

▲圖 13-8：莫內，〈莫雷諾花園的橄欖樹〉（*Olive Trees in the Moreno Garden*），1884 年，畫布油畫，25 ³/4 × 32 英寸，私人收藏。

▲圖 13-9：梵谷，〈橄欖樹〉（*Olive Trees*），1889 年，畫布油畫，20 × 25 $^{11}/_{16}$ 英寸，蘇格蘭國家畫廊（National Galleries of Scotland）。

▲圖 13-10：梵谷，〈橄欖樹〉（*Olive Trees*），1889 年 9 月，畫布油畫，28 3/4 × 36 1/4 英寸，納爾遜－
阿特金斯藝術博物館（The Nelson-Atkins Museum of Art）。

▲圖 13-11：梵谷，〈橄欖樹〉（*Olive Trees*），1889 年 7 月，畫布油畫，28 5/8 × 36 英寸，大都會藝術博物館。

▲圖 13-12：西斯萊，〈聖馬梅的船塢〉（*Boatyard at Saint-Mammès*），1885 年，畫布油畫，21 5/8 × 28 7/8 英寸，哥倫布藝術博物館。

「西斯萊是最委婉、最敏感的印象派畫家。」

▲圖 13-13：梵谷，〈蒙馬特的遮蔽處〉（*Shelter on Montmartre*），1887 年，畫布油畫，14 ×
10 3/4 英寸，舊金山美術館。

▲圖 13-14：畢沙羅，〈乾草堆，早晨，埃拉尼〉（*Haystacks, Morning, Éragny*），1899 年，畫布油畫，
25 × 31 ½ 英寸，大都會藝術博物館。

▲圖 13-15：梵谷，〈採橄欖的婦女們〉（*Women Picking Olives*），1889 年，畫布油畫，28 5/8 ×
36 英寸，大都會藝術博物館。

▲圖 13-16：皮埃爾·皮維·德·夏凡納（*Pierre Puvis de Chavannes*），〈藝術與自然之間〉（*Inter artes et naturam*），約 1890 年 –1895 年，畫布油畫，15 $^{7}/_{8}$ × 44 $^{3}/_{4}$ 英寸，大都會藝術博物館。

「展覽中有一幅皮維·德·夏凡納的一流畫作……人物穿著顏色明亮的衣服，而你不知道那是現在還是古代的衣服；兩個女人正在交談（也穿著又長又簡單的洋裝）。其中一側，有一群看起來很像藝術家的男人，另一側，位於中央的是一個抱著小孩的女人，她正在摘蘋果樹的花。有一個人穿著勿忘草的藍色，再來是亮檸檬色、柔和的粉紅色、白色、藍紫色；地面是一片草地，點綴著白色和黃色的小花。藍色的遠方有一座白色小鎮和一條河。所有人性、所有自然

景色都被簡化了，但它如果不是這樣，那還會是什麼樣……我這樣形容也說不
出個所以然，但只要長時間看著這幅畫，你就會覺得自己正在見證無可避免卻
善意的萬物重生，而這或許就是你所相信、你所渴望的，遙遠古代與原始現代
既奇特又快樂的交會。」

▲圖 13-17：塞尚，〈嘉舍醫師位於奧維的房子〉（*The House of Doctor Gachet in Auvers*），約 1873 年，畫布油畫，18 ⅛ × 15 英寸，巴黎奧賽博物館。

「波提爾（Portier，巴黎畫商）曾說過，單看塞尚的作品，他覺得好像沒什麼，但把它們擺在其他畫作旁邊，其他畫作的色彩就會被它們完全比下去。」

▲圖 13-18：梵谷，〈奧維鄉村街道〉（*Street in Auvers-sur-Oise*），1890 年，畫布油畫，28 15/16 × 36 7/16 英寸，芬蘭國家美術館（Finnish National Gallery），赫爾辛基阿黛濃美術館（Ateneum Art Museum）。

# 高更給了我想像的勇氣

1886 年梵谷搬回巴黎時，印象派畫家在沙龍與體制派藝術鬥爭，並且獲得極大成功，他們成為了新的體制——至少對前衛派（avant-garde）來說是如此。

梵谷很快就認可了印象派畫作，還畫出頗具企圖心的〈蒙馬特的家庭菜園〉（見第 287 頁圖 13-3）。但是巴黎人的品味變得很快，如今印象派已經被一群新世代畫家攻擊——他們後來被合稱為「後印象派畫家」。

這群激進的藝術家，在火爆文學界的驅使之下（文學界有許多種意識形態，每一種都有自己的堅定支持者和代言人發表評論，因此處於一團混戰的狀態），自己也分裂成善變且爭吵不休的派系。

他們創了一個又一個的風格——點描主義、綜合主義、分隔主義、象徵主義等——努力想取代印象派成為前衛藝術的龍頭。

不久後西奧告訴母親，他請梵谷將他介紹給這些新藝術家。為了支撐梵谷的自尊心，西奧也鼓勵他說，他們兩兄弟是「合資企業」，幫助新藝術開拓市場。

即使西奧很重視哥哥的眼光（梵谷對於藝術特質的判斷很敏銳），但他其實不需要梵谷幫忙，因為西奧是巴黎少數願意展示前衛作品的主流交易商，所以新藝術家都急著想結識他。假如他們先跟梵谷做朋友，也幾乎都是為了要接近他那交友廣闊的弟弟。

## 觀眾的眼睛就是調色盤

在巴黎與西奧同住的那兩年，無論梵谷實際上與這些新畫家的個人接觸多麼有限，1886 至 1888 年間，這些畫家對他的藝術宛如醍醐灌頂。每位畫家依序對梵谷的作品產生具體且可見的影響，後來化為他非凡想像力的一部分。

有些新藝術家抨擊印象派畫家，說他們不夠進步、不懂得接納未來的科學主義。在秀拉的領導下，他們主張**色彩可以分割成基本要素，再藉由觀看者的眼睛重組起來**，就像看到藝術作品時的反應。

他們借鑒勃朗和法國科學家米歇爾‧歐仁‧謝弗勒爾（Michel Eugène Chevreul）的科學性色彩理論，拒絕

「在調色盤上調色」這種舊方法，並主張將每一筆畫都分割成更純粹的彩色「小圓點」、再分開塗上去，藉此達到更生動的效果（見下頁圖 14-1）。

1884 年，秀拉花費了大半時間，急於準備大顯身手，證明他的色彩分割理論。他屢次前往塞納河上的大碗島（La Grande Jatte）素描，作為事前準備；大碗島是巴黎人最愛的休閒和散步景點之一。

他向追隨者們宣稱，這些準備工作是一項精心設計的科學項目，涉及精準的色彩和光線測量；他還在自己的畫室，一點接一點的慢慢完成一幅巨大畫作，並且取了一個非常合適的直觀標題：〈大碗島的星期天下午〉（*A Sunday Afternoon on the Island of La Grande Jatte*，見第 309 頁圖 14-2）。

秀拉將自己的新方法稱為「色光主義」（Chromoluminarism），但他的追隨者比較傾向更簡單的名字，像是「新印象主義」（Neo-Impressionism）、「分色主義」（Divisionism），或是一般人對於這個技巧的稱呼：「點描主義」（Pointillism）。

將點描主義介紹給梵谷的藝術家

並非秀拉本人，而是他的追隨者：23 歲的席涅克（見第 310 頁圖 14-3），比梵谷年輕 10 歲，甚至比西奧還年輕。席涅克和梵谷的住處只隔幾個街區，不過他們之前都沒有見過面。

儘管如此，梵谷一定認識名氣響亮的席涅克（見第 311 頁圖 14-4、14-5）：他在 1886 年夏天的獨立沙龍就已經看過席涅克的作品，而且可能在下一屆（1887 年 4 月）的獨立沙龍又看過一次，那次展覽包括十幾幅席涅克的畫作。

不過根據各方說法，梵谷與席涅克第一次真正見面，是梵谷某一天依照慣例去逛阿涅爾時意外巧遇的。

席涅克是富裕店主的兒子，他家就有一間畫室，不過當時正值春天，就像其他許多巴黎人一樣，他無法抗拒美麗河畔的吸引。兩個畫家在同一小片河濱地帶工作，很難不相遇。

儘管席涅克很愛社交，但他不會帶著任何明顯的目的去結識別人。根據他自己的說法，他在春天結束前見過梵谷「幾次」：或許是早上在戶外寫生、或在當地餐館吃午餐時，而且至少有一次是在他沿著漫長的路線走

▲圖 14-1：秀拉，〈在表演餐廳唱歌的女人〉（*Woman Singing in a Café-Chantant*），1887 年，紙上粉筆和水彩，11 $\frac{5}{8}$ × 8 $\frac{7}{8}$ 英寸，梵谷博物館。

▲圖 14-2：秀拉，〈大碗島的星期天下午〉，1884 年，畫布油畫，81 3/4 × 121 1/4 英寸，芝加哥藝術
學院。

▲圖 14-3：席涅克，〈康布拉城堡，谷地〉（*Comblat-le-Château, The Valley*），1887 年，畫布油畫，
18 1/4 × 21 5/8 英寸，私人收藏。

「我發現席涅克很安靜，雖然大家都說他很暴躁，他給我的印象是四平八穩。
跟印象派畫家對話時，我幾乎每次都跟對方不和或起衝突，只有席涅克例外。」

▲圖 14-4：梵谷，〈花園與熱戀情侶：聖皮耶廣場〉（*Garden with Courting Couples: Square Saint-Pierre*），
1887 年 5 月，畫布油畫，29 1/2 × 44 1/2 英寸，梵谷博物館。

▲圖 14-5：梵谷，〈巴黎市郊：道路與扛著鏟子的農民〉（*Outskirts of Paris: Road with Peasant Shouldering a Spade*），1887 年 7 月，畫布油畫，19 × 29 1/2 英寸，私人收藏。

回城裡時遇見。進城之後他們就分開走了。

席涅克從未將梵谷介紹給他廣泛的朋友圈，也沒邀請梵谷參加他每週一主持的晚會——距離梵谷位於勒皮克街（Lepic）的公寓僅幾步之遙。

梵谷在塞納河畔遇見年輕的席涅克之前，肯定看過「新」的印象主義——起源於〈大碗島的星期天下午〉——也聽過這個理論好幾次。席涅克是很有魅力的代言人，而梵谷缺乏陪伴，對他來說，一次親自示範、一句鼓勵的話、或一段誠摯的讚美，都能夠產生奇效。

無論他們之間的互動多麼短暫或尷尬，都觸動了梵谷的想像力，而這是任何展覽都辦不到的。梵谷也用顏料表達了自己的感激之情。

不管梵谷是否真的有席涅克作陪，或是只想求取他的認同，梵谷畫了所有點描派畫家最愛的塞納河沿岸景點，包括高人氣的大碗島；**梵谷把年輕的席涅克當成導師，急切的模仿他密集的點描畫法、嚴格的色彩規則，以及燦爛的光線**（見第 314 頁～315 頁圖 14-6、14-7）。

然而等到臨時的同伴在 5 月底離開巴黎之後，梵谷的筆刷就開始超越點描主義的嚴格限制了。

## 急躁風格，一拍即合

不久之後，梵谷認識了另一位對他影響深遠的藝術家。印象派畫家基約曼的畫作（見第 316 頁、318 頁圖 14-8、14-10）就像更大膽、明亮的莫內作品，在那年春天引起了西奧注意。

他參觀了一場很「邊緣」的展覽，地點位於前衛期刊《獨立審查》的辦事處——此時他才剛涉足前衛藝術的邊緣地帶。

西奧是個有禮的交易商、基約曼則是精明的藝術家，兩人當時友善的魚雁往返，或許還有實際往來過，但並沒有談及生意。然而到了秋天，西奧在古皮爾發起新的市場計畫時，他買的第一幅作品就是基約曼的。

46 歲的基約曼，就跟他的好友畢沙羅一樣，周旋於更知名的藝術家，像是莫內、竇加、雷諾瓦、秀拉、塞尚等人。

他還享有穩定的收入，與一群忠

實的前衛交易商和收藏家建立良好關係，這些人都支持他的作品。這些優勢結合起來，讓他很有潛力成為梵谷兄弟事業上的珍貴盟友，無論是身為藝術家還是身為仲介的角色。

就連梵谷都鼓勵西奧購入基約曼的作品，它們已經開始對梵谷自己的畫作產生重大且持續的影響。

基約曼的作畫筆觸有一種強硬的感覺，這也讓他的「急躁風格」印象主義，比其他印象派成員更容易被梵谷學習（見第 319 頁圖 14-11）。梵谷之後寫道：「我認為基約曼的構想比其他人更周全。」

## 重現眼睛看到的，有什麼意義？

藝術界充滿了渴望受到注目的年輕人，一開始西奧和梵谷並沒有太偏離印象派這條穩定的路線，直到他們認識了最年輕的貝爾納。

貝爾納 16 歲時來到學院派藝術家柯羅蒙的畫室，從那一刻起，他就把自己塑造成巴黎藝術界的天才少年。

貝爾納又高又瘦，相貌既英俊又憂鬱，知識涉獵廣泛，有著年輕人的大膽無畏，追求自己的理想，而且不怕必定招來的惡名。

1884 年，他一進到柯羅蒙的畫室，就立刻成為這位大師的天才年輕門徒，並且討好畫室的重要人物 —— 安奎廷以及土魯斯－羅特列克，跟他們形成三巨頭。

梵谷也在柯羅蒙門下學習過，雖然他跟貝爾納沒有在畫室遇到，不過隔年他們就有很多機會可以見面。兩人常去同一家店買顏料和畫布，或許也都在 1886 年秋天回去拜訪柯羅蒙的畫室，這樣他們就會在路上遇到。

他們都一定去過藝術家最愛的夜總會和咖啡廳，像是「黑貓」和「米里頓」（Le Mirliton）。貝爾納經常光顧「鈴鼓」—— 知名模特兒阿戈斯蒂納經營的咖啡廳，後來他還宣稱自己有注意到牆上的梵谷畫作。

兩位藝術家一定有共同的熟人，例如土魯斯－羅特列克、安奎廷或席涅克。但顯然兩人都覺得沒必要特別介紹，就算有介紹，這件事也沒有被記錄下來。

這並不令人意外，夢想著扶搖直

▲圖 14-6：席涅克，〈克利希廣場〉（*Place de Clichy*），1887 年，木板油畫，10 3/4 × 14 英寸，大都會藝術博物館。

▲圖 14-7：梵谷，〈塔拉斯孔驛馬車〉（*Tarascon Stagecoach*），1888 年，畫布油畫，28 $\frac{1}{8}$ × 36 $\frac{7}{16}$ 英寸，亨利與羅絲皮爾曼基金會（The Henry and Rose Pearlman Foundation），長期出借給普林斯頓大學藝術博物館（Princeton University Art Museum）。

▲圖 14-8：基約曼，〈德拉蒙特的景點，阿蓋〉（*La pointe du Dramont, Agay*），約 1915 年，畫布油畫，18 ¹/₈ × 24 英寸，史密斯和奈菲的收藏品。

「你對基約曼的評論完全正確，他已經找到一件真實的事物，他也很滿意自己找到的東西。他走在正確的道路上並變得強大，總是畫同樣這些非常簡單的主題……我相當喜歡他的極度真誠。」

▲圖 14-9：舒芬尼克，〈埃特勒塔的懸崖〉（*Falaise à Étretat*），1912 年，畫布油畫，21 ¼ × 25 ½ 英寸，史密斯和奈菲的收藏品。

▲圖 14-10：基約曼，〈斜躺的裸女〉（*Reclining Nude*），約 1877 年，畫布油畫，19 1/4 × 25 5/8 英寸，巴黎奧賽博物館。

「嘉舍有一幅基約曼的作品，是躺在床上的裸女，我覺得非常美。」

▲圖 14-11：梵谷，〈斜躺的裸女〉（*Reclining Female Nude*），1887 年初，畫布油畫裱貼在硬紙板上，
15 × 24 英寸，私人收藏。

上的貝爾納，眼裡容不下梵谷這個荷蘭來的古怪邊緣人；甚至也容不下他那位在沙龍交易畫作的弟弟。

但這一切都在 1887 年的夏天改變了。7 月，貝爾納結束夏季之旅，從布列塔尼回來，前衛藝術界已經有了新的會場：位於蒙馬特大道上的古皮爾分部，而西奧是它的經理。

貝爾納很快就去拜訪梵谷兄弟位於勒皮克街的公寓，他立刻就明白，如果要被西奧喜愛，長期被忽視的梵谷是一條大有可為的途徑。幾週內，貝爾納就邀請梵谷，拜訪他父母位於阿涅爾的新房子，以及為貝爾納新建的木造小畫室。

在這間木板搭起來的俱樂部會所裡面，34 歲、沒朋友的梵谷，立刻就被眼前這位有魅力的 19 歲年輕人給迷住了。他們交流了對藝術的熱情，或許也交流了畫作。在夏天剩下的日子裡，他們甚至也可能曾在塞納河畔一起畫畫過（見第 322 頁～ 323 頁圖 14-12、14-13）。

梵谷對待貝爾納的態度，既關心卻又傲慢，既如手足般團結、又像暴君般糾纏，他輕率的栽進另一個誠摯

（或利益導向）的同盟、卻誤以為是很深的友情；而在長期且不平衡的關係之下，他的熱情注定會熄滅。

儘管如此，貝爾納還是藉由言語和圖像，將梵谷引薦到藝術的激進新方向。**貝爾納想成為領導者而不是追隨者，他提倡的意象是要推翻印象主義，而不只是「更新」它。**

1887 年，他開始發展一種風格化的藝術：用色塊和大膽的輪廓排列出最大的裝飾性效果，構圖盡可能縮減成最簡化的幾何圖形。它被稱為「分隔主義」，因為看起來像掐絲技法製作的中世紀琺瑯而得名。

這種藝術是在對抗各種形式的印象主義原則，對於印象派莫內變幻莫測的軟弱態度，以及新印象派秀拉偽造出的精準度，都提出同等的指控。

貝爾納主張，這兩人都沒有達成**藝術的最大使命：「深入事物的本質」。**他認為他們描繪的現實既虛幻又沒意義 —— 只是轉瞬即逝的舞臺效果，一點都不真實。

這些構想原本出自安奎廷，一位大膽無畏的創新者；至於意象則是出自避世的塞尚。不過貝爾納藉由象徵

主義這個大膽的新語言，將它們推薦給梵谷。

他主張，**一幅畫若是脫掉世俗與科學的華麗裝飾**（貝爾納將客觀事實稱為「藝術的不速之客」），並且縮減成色彩和設計，那麼**它就具備與「純粹感受」同等的神祕表現力**。甚至應該說，它本身就是一種感受。

這個針對點描主義的新興反抗運動，得到一位評論家支持，他說：「重現眼睛所感知的上千個無關緊要的細節，到底有什麼意義？你應該掌握必要的特色再試著重現它——或者乾脆創造它。」

## 盼望走上大道的小街藝術家

貝爾納不只是將安奎廷的構想介紹給梵谷，而是介紹安奎廷本人給他認識，還有另一位柯羅蒙畫室的同事：羅特列克。

這兩人的住處雖然離梵谷兄弟的勒皮克街公寓更近，但自從去年夏天離開柯羅蒙畫室之後，梵谷就沒見過這兩位前同學，頂多在路上遇到。

另一方面，西奧在那年春天已經開始與羅特列克通信；他被這位藝術家活躍且宛如竇加一般的「現代」生活寫照給吸引，就像他被畢沙羅那宛如莫內一般的法國鄉間寫照給迷住。

為了推廣前衛藝術而搜尋情報的西奧，認為羅特列克經過證實的暢銷能力，以及無庸置疑的家世背景，都令他感到安心；羅特列克也同樣覺得古皮爾的聲望如日中天。重視身分地位的羅特列克，迫不及待的跟著他的年輕朋友貝爾納，一起走進梵谷兄弟的圈子。

雖然也有其他畫家被他們吸引過來，但只有貝爾納獲得西奧喜愛，因為他直接討好西奧那個既古怪又難相處的哥哥。剩下的人，像是安特衛普學院與柯羅蒙畫室的學生，都只是在忍受梵谷，而且多半是看在西奧的面子上。

當他們在咖啡廳或某人的畫室聚會時（基約曼和羅特列克的畫室是他們的最愛），他們很少邀請梵谷加入他們的對話。某次聚會的參加者回憶道：「梵谷來的時候，手臂夾著一張厚重的油畫，等著我們談論它。但沒人注意到。」

▲圖 14-12：貝爾納，〈靜物：櫻桃〉（*Still Life with Cherries*），約 1890 年，畫板油畫，15 3/4 × 19 3/8 英寸，史密斯和奈菲的收藏品。

「我看到貝爾納在畫靜物，而我覺得他畫得很棒⋯⋯你應該也知道，就我看來，貝爾納的作品都非常好。」

▲圖 14-13：梵谷，〈靜物：榲桲〉（*Still Life with Quince*），1887 年 –1888 年，畫布油畫，18 $\frac{1}{8}$ × 23 $\frac{1}{2}$ 英寸，阿爾伯提努／新大師畫廊（Albertinum/Galerie Neue Meister），德勒斯登。

▲圖14-14：貝爾納，〈漫步於艾文河畔的女人〉（*Woman Walking on the Banks of the Aven*），1890年，畫布油畫，28 × 36 ¹/₄ 英寸，休士頓美術館。

「這種沉穩、堅定、自信的特質還真是難以言喻……你（貝爾納）從來沒有如此接近過林布蘭呢，老兄。」

▲圖 14-15：梵谷，〈奧維的風光〉（*Les Vessenots in Auvers*），1890 年，畫布油畫，21 3/8 × 25 1/2 英寸，提森－博內米薩博物館。

直接見面時，他們會嘲笑梵谷的天真熱情，並且不爽他渾身帶刺的自以為是，卻又害怕他喜怒無常的脾氣。他們很少造訪梵谷的畫室，也很怕他來造訪自己的畫室。

與此同時，梵谷希望渺茫的追求他理想中的「藝術家環境」，由弟弟引導與支持。他居中介紹、寫信、安排交流，並且不斷建議藝術家同伴怎麼發展自己的生涯。

他暗示西奧準備每月定期提供資金給一些藝術家（就像西奧給梵谷的薪水）──對於每一位靠畫筆討生活、有一餐沒一餐的畫家來說，這簡直就像奇幻故事。

儘管梵谷沒有立場要求其他藝術家，他還是告誡他們「把小心眼的嫉妒心擺一邊」，叫他們要團結自強，就像他經常和弟弟說的：「共同利益必定值得每個人犧牲一己之私。」

他用了一個新名詞（可能是跟羅特列克借的），試圖用特別的名號將這個難搞的團體團結起來：**小街（petit boulevard）藝術家，對抗竇加與莫內這些成功的印象派畫家** ── 他們已經在大道（grand boulevard）上的畫廊贏得一席之地。

但就算梵谷耗費龐大的心力安排了這一切，他對於這些藝術家最大的影響，終究還是他自己的作品。

圍繞著梵谷的藝術家們，都奮力想要建立一種標誌性風格、並藉此出名，於是梵谷就實驗了一個又一個的風格。

羅特列克畫了一幅梵谷的粉彩肖像（見第 328 頁圖 14-16），而梵谷用同樣柔和的配色以及輕柔的筆觸，回他一幅靜物畫（玻璃杯裝著苦艾酒，見第 329 頁圖 14-17）。安奎廷向梵谷介紹黑白油畫的可能性，梵谷則回他一幅全是黃色的蘋果靜物畫。

在一次對於印象主義未來的爭論中，基約曼用鮮豔顏色和強烈對比，而梵谷用耀眼的色彩和碰撞的互補色回敬他。不過當席涅克於 11 月回到巴黎時，梵谷用截然不同的「對話」和他打成一片：法國小說的靜物畫。

這個主題他一定在席涅克的早期作品中看過，如今他用兩人在春天時分享的歡樂調性，以及躁動的點描畫法，又畫了一幅 ── 而且是細心打造以取悅對方，就像梵谷最具策略性的

信件。

## 高更給了我勇氣去想像

梵谷在巴黎認識（無論是自己認識或透過西奧）的藝術家當中，**只有高更對他的人生產生影響**（有別於他受到許多人影響的藝術風格）。

1886 年夏天，貝爾納在布列塔尼的涼爽岩石海岸上認識高更（見第 330 頁～ 331 頁圖 14-18、14-19）。高更突然來到阿旺橋這個藝術家的小勝地，就像附近墨西哥灣流吹來的一陣強勁熱帶風。

年輕的畫家社群渴望弄懂巴黎的劇變，於是聚集在高更身旁。這個人曾經與印象派的主角們（從馬奈到雷諾瓦）一起畫畫，作品也與這些人擺在一起，從以前被展覽拒絕的日子，到最近的第八次（也是最後一次）印象派展覽──5 月舉辦，才幾個月之前而已。在這次展覽中，高更的作品跟秀拉那幅激動人心的〈大碗島的星期天下午〉擺在同一面牆上。

**高更的藝術從印象主義跳到象徵主義**。他為一種全新類型的意象寫下了宣言：「靈性、費解、神祕、暗示性」，並且以塞尚為新的榜樣。但接下來他所處的局勢又變了。

1886 年，秀拉的〈大碗島的星期天下午〉大獲全勝，高更的油畫則在最近一次臭名遠播之後敗北，他的煽動性言論被震耳欲聾的「新」印象主義聲浪給淹沒了。

他幾乎立刻擬定了詳盡計畫，想討好新主角秀拉，結果許多高更自己的前同志，尤其是畢沙羅，聯合起來對付他。

畢沙羅很快就把他前任好友的善變作品，貶低成「水手四處撿東西拼出來的畫作……他老是畫些零星的雜物。」竇加更是直接稱他為「海盜」。

高更有著發展生涯的本能，因此當梵谷在 1888 年搬到亞爾時，西奧圈子裡的畫家當中，就只有高更回應他哥哥的號召，在梵谷的黃色房屋內創辦藝術家社團。

自負的高更與好鬥的梵谷，打從一開始就有摩擦。梵谷想要繪畫；高更想要素描。梵谷想要一有機會就衝去鄉下；高更需要「孵化期」（至少一個月），漫步、速寫並「學習那個

▲圖 14-16：羅特列克，〈梵谷〉（*Vincent van Gogh*），1887 年，紙上粉筆，22 ¹/₂ × 18 ¹/₈ 英寸，
梵谷博物館。

▲圖 14-17：梵谷，〈咖啡廳的桌子與苦艾酒〉（*Café Table with Absinthe*），1888 年 3 月，畫布油畫，18 ¹/₄ × 13 英寸，梵谷博物館。

▲圖 14-18：貝爾納，〈自畫像與高更的肖像〉（*Self-Portrait with Portrait of Gauguin*），1888 年，畫布油畫，18 1/8 × 22 英寸，梵谷博物館。

「現在我剛收到高更以及貝爾納的自畫像，貝爾納的肖像掛在高更肖像背景的牆上，反之亦然。高更的自畫像能夠立刻引人注目，但我自己非常喜歡貝爾納的自畫像，它就只是一個畫家的構想、一些粗略的色調、一些黑色的線條，卻跟馬奈的真跡一樣高雅。高更的自畫像就比較刻意去畫得更細。」

▲圖 14-19：高更，〈自畫像與貝爾納的肖像〉（*Self-Portrait with Portrait of Émile Bernard*），1888 年，畫布油畫，17 1/2 × 19 7/8 英寸，梵谷博物館。

「高更的自畫像比較刻意去畫得更細……對我來說，它肯定有一種最重要的效果，那就是表現出一個因犯的樣子。一點歡樂的氣息都沒有。至少肉體並不憂鬱，但我們可以大膽歸因於他刻意畫出憂鬱的感覺；位於陰影處的肉體帶有少許憂傷的藍色。而現在我終於有機會，拿我的畫作與朋友相比。」

▲圖 14-20：梵谷，〈獻給高更的自畫像〉（*Self-Portrait Dedicated to Paul Gauguin*），1888 年，畫布油畫，24 $\frac{3}{16}$ × 19 $\frac{13}{16}$ 英寸，哈佛藝術博物館／福格博物館（Harvard Art Museums/Fogg Museum）。

「我寫信給高更問他，我是否也可以在肖像中加強自己的個性，試著在我的肖像中表現出一位一般的印象派畫家、而不只是我自己，我已經把這幅肖像想成一位和尚，一位單純的永恆佛陀崇拜者。」

▲圖 14-21：羅特列克，〈沙發〉（*The Sofa*），1894 年–1896 年，硬紙板油畫，24 3/4 × 31 7/8 英寸，
大都會藝術博物館。

「羅特列克的作品剛送過來；我覺得它們很美。」

地方的本質」。

梵谷喜愛在戶外繪畫，高更偏好在室內工作。高更把他們的戶外考察當成實情調查、畫素描的機會（他還把素描稱為「文件」），然後他在畫室冷靜沉思時，就可以將這些素描融合到他的場景中。

梵谷偏愛自然發生的事情和機緣巧合（他警告過：「那些要等自己冷靜下來、或要安靜作畫的人，將會錯失機會」）；高更則是緩慢且有條不紊的建構他的圖像，嘗試各種形式並概略畫出顏色。

梵谷用沾滿顏料的筆刷和強烈的企圖心，輕率的一頭栽進畫布裡；高更則是用謹慎的筆觸，冷靜的一點一滴建立他的表面。

在黃色房屋的頭幾週，高更只畫完三、四幅油畫；梵谷則飆出了 12 幅。高更冷冷的向貝爾納報告：「大致上來說，梵谷跟我的眼神幾乎沒交會，尤其是聊到繪畫的時候。」

對梵谷而言，高更帶來的最大威脅，是他堅持**圖像唯有脫離現實**（透過想像力、沉思與記憶轉換），**才能捕捉到經驗中那難以言喻的本質**——

人類的特質，而它代表了藝術最真實的主題。

高更認為作品一定要從頭腦、從記憶中創造出來，而不是從現實創造出來。梵谷剛好相反，他向貝爾納抱怨：「我從來不靠記憶作畫。我的注意力全放在可能發生的事，以及真正存在的事物，因此我幾乎沒有欲望或勇氣去追求理想的畫面。」

然而，自從梵谷一連串的自我肯定後（例如模仿他的寫實主義偶像米勒，畫了一幅撒種者和紫杉樹的畫作），他很快就屈服於室友的優越感。

高更周圍當然也有其他天賦異稟的藝術家，不只是貝爾納，還有後印象派畫家埃米爾・舒芬尼克（Émile Schuffenecker）、保羅・塞律西埃（Paul Sérusier，見第 336 頁～ 337 頁圖 14-22、14-23）等朋友和追隨者。而且高更既有威嚴又充滿自信、精通當下流行的風潮，商業方面也比梵谷成功。更重要的是，他的藝術有說服力。

梵谷正式向高更投降的契機，是在 11 月第一個星期日，兩人散步到蒙馬儒（Montmajour）時。蒙馬儒是一座名山，上面有一座宛如堡壘的中世

紀修道院。

當兩人經過山腳下的空曠葡萄園，梵谷向高更描述自己一個月前所目睹的，葡萄還沒採收時的景色：「大批工人（大多數是女性）擠在肥厚且變紫的葡萄藤旁邊，而南方的陽光依舊強烈，令她們汗流浹背。」

高更被這個生動的描述打動了，於是向梵谷提出挑戰，要他憑記憶畫出這個景色。高更還提議自己也畫同樣的景色，而且完全不參考梵谷的敘述 —— 也就是憑想像力作畫。梵谷接受了挑戰。「高更給了我勇氣去想像事物。」他寫道。

接下來一整週，因為下雨而困在畫室內的兩位藝術家，都在構思他們對決時要畫的圖像。

梵谷仰賴自己多年來的速寫實地考察，以及他收藏的素描，讓原本空曠的葡萄園，布滿了折彎低矮葡萄藤的辛苦婦女，就像海牙那群挖馬鈴薯的人。

他讓她們穿上紫色和藍色的衣服，在熾熱的黃色天空下工作，藉此形成對比。接著在地平線附近，畫了一個標誌性的地中海太陽。

為了回應梵谷寫實的〈紅色葡萄園〉（見第 338 頁圖 14-24），高更畫了一幅截然不同的畫作，名叫〈人類的苦難〉（*Human Misery*，見第 339 頁圖 14-25）。

高更刻意避開梵谷所畫的深度空間和南方光線，聚焦於一位工人 —— 一個神祕且哀傷的人物，有著面具般的臉龐以及一頭橙色頭髮。

她就像任何一位馬丁尼克（Martinique）[1] 的已婚婦女一樣令人敬佩，精疲力竭的坐在地上，用拳頭托著下巴，趁工作空檔休息。

她巨大的比例以及活靈活現的姿勢，與梵谷那些擠滿整個風景的尷尬無名小卒，形成明顯對比。

這位農婦裸露的前臂和令人憂心的姿態，既散發出性愛方面的能量，也描繪出她的獸性本質，而梵谷那群無臉工人完全看不到這種個性。

---

[1] 編按：法國的海外省，位於中美洲加勒比海。

▲圖 14-22：塞律西埃，〈勒普爾迪的風景〉（*Landscape at Le Pouldu*），1890 年，畫布油畫，29 1/4 × 36 1/4 英寸，休士頓美術館。

▲圖 14-23：塞律西埃，〈鬱金香花束〉（*Bouquet of Tulips*），又名〈紅色交響〉（*Synchrony in Red*），1915 年–1920 年，畫布油畫，25 3/8 × 21 3/8 英寸，史密斯和奈菲的收藏品。

▲圖 14-24：梵谷，〈紅色葡萄園〉，又名〈蒙馬儒〉（*Montmajour*），1888 年 11 月，畫布油畫，28 ³/₄ × 35 ⁷/₈ 英寸，普希金造型藝術博物館。

▲圖 14-25：高更，〈人類的苦難〉，又名〈葡萄收穫〉（*The Wine Harvest*），1888 年，黃麻布油畫，28 ¹/₂ × 36 ¹/₄ 英寸，梵谷博物館，奧德羅普格園林博物館（Ordrupgaard），哥本哈根。

▲圖 14-26：高更，〈聖皮耶的海灣，馬丁尼克〉（*La Baie de Saint-Pierre, Martinique*），1887 年，畫布油畫，21 ¼ × 35 ⅜ 英寸，哥本哈根新嘉士伯美術館（Ny Carlsberg Glyptotek）。

「高更是真正的大師，絕對優秀的藝術家，他畫的所有東西都帶有甜美、令人心酸且驚訝的特色。人們還不了解他，他因為作品賣不出去而感到非常痛苦，就跟其他真正的詩人一樣。」

▲圖 14-27：高更，〈芒果樹，馬丁尼克〉（*The Mango Trees, Martinique*），1887 年，畫布油畫，33 3/4 × 45 5/8 英寸，梵谷博物館。

「有一次西奧跟高更買了一大幅畫作，畫的是穿著粉紅色、藍色、橙色衣服的女人，羅望子樹下的黃色棉布，椰子和香蕉樹，遠方則是海水。這就像《羅逖的婚禮》（*Le Mariage de Loti*）[2] 中對於大溪地的描述。你看，高更人在馬丁尼克，他就是在那樣的熱帶景色中作畫。」

---

[2] 編按：法國作家羅逖的自傳小說。

梵谷說高更的畫作很棒，很不尋常，算是認輸了。「想像出來的事物確實帶有更神祕的特色。」他承認。

梵谷雖然至少又嘗試了三次像高更一樣用頭腦作畫，但他就是沒辦法無中生有。因此**他決定利用自己一切最真實藝術作品的泉源：往事。**

梵谷的心思飄回位於埃滕的牧師公館，這裡是他最後一次與父母、兄弟姊妹和睦的同住在一個屋簷下（他在 1881 年被父母趕出這裡）。

他依循高更傳授的要領：非對稱構圖和緊密裁剪，想像出一個牧師公館花園內的景色。

後來，梵谷畫出的作品名叫〈埃滕花園的記憶〉（*Memory of the Garden at Etten*，見第 344 頁圖 14-28），又叫做〈亞爾的淑女〉（*Ladies of Arles*）。他採用高更教他的迂迴輪廓，畫了兩位巨大的女性人物填滿左側前景，只秀出上半身，而且只差幾步就要離開畫布了。「這兩位出外散步的小姐是妳和我們的媽媽。」他寫信給妹妹薇兒描述這個畫面。

為了讓人物帶有高更所要求的神祕氣息，梵谷替其中一位罩上深色兜帽（就像葬禮上的哀悼者），另一位則被披肩包到只露出臉部。

他用薇兒寄給他的照片，把哀悼者的相貌畫成母親，另一位則畫成他那聰明妹妹天真無邪的臉龐，不過眼睛和鼻子則來自他的鄰居兼房東吉諾夫人。

在他們後方，公共花園的羊腸小徑，朝上蜿蜒至看不見的地平線，中間只被一位農婦打斷 —— 她是來自過去的累贅。臀部朝天，這個姿勢梵谷已經畫過上百次了。他畫的背景既有當地花園扭曲的火紅柏樹，也有他母親花園裡五顏六色的花朵。

雖然這幅畫來自梵谷的記憶，但意象其實是屬於高更的 —— 高更畫了一幅類似的畫作，叫做〈亞爾婦女〉（*Arlésiennes*，見第 345 頁圖 14-29），又名〈密史脫拉風〉（*Mistral*）[3]。

梵谷這幅畫大部分都直接取材自

---

[3] 編按：從法國南部吹向地中海的一種乾冷北風。

高更：從柔和的調性到吃力的筆觸，從肉慾的曲線到風格化的構圖，從神祕的人物到沒有陰影的風景……**大師高更說什麼他都照做。**

他甚至採用與高更相同的短筆觸乾顏料層次，建構自己的畫作──對於筆觸草率的梵谷來說，這還真是守規矩到令人不敢相信。

不過，這段因為藝術和構想而新產生的兄弟情誼，就跟梵谷與西奧原有的手足之情（血緣與家族）一樣，被兩股完全相反的思緒拉扯著。

短短幾週內，梵谷就因為無法達到高更作品所要求的精湛形式和線條，態度從服從變成違抗。

〈埃滕花園的記憶〉上的顏料還來不及乾，他就回到畫布前面，用他矛盾的筆刷攻擊這幅畫。他在戴兜帽那位人物（他母親）身上戳滿紅色和黑色，並在彎腰的農婦身上灑滿一陣藍色、橙色與白色的圓點。

當時高更正好在跟巴黎的點描派畫家開戰，梵谷這樣修改畫作等於是窩裡反。

本來梵谷預測高更會為自己的藝術帶來重大改變，但到了 11 月底，他只剩下如此不甘願的讓步：「無論高更自己還有我多麼不願意，他或多或少都已經向我證明，我應該要來稍微更改我的作品了。」

梵谷或許曾經透過高更的技巧和構想來作畫，就像他曾經參考其他小街藝術家那樣。到最後，「實驗」演變成「融合」，四處遊歷的梵谷，從同時代藝術家那裡借來的概念，被某種越來越大膽、一致且獨特的風格給吸收，而他最重要的成熟作品都是以此風格為特色。

▲圖 14-28：梵谷，〈埃滕花園的記憶〉，又名〈亞爾的淑女〉，1888 年，畫布油畫，29 × 36 1/2 英寸，
聖彼得堡艾米塔吉博物館（The State Hermitage Museum）。

▲圖 14-29：高更，〈亞爾婦女〉，又名〈密史脫拉風〉，1888 年，黃麻布油畫，28 3/4 × 36 3/16 英寸，
芝加哥藝術學院。

「我虧欠高更很多，我跟他一起在亞爾作畫了幾個月。高更，那位充滿好奇的藝
術家，那位奇特的個體……那位朋友，讓人覺得畫出好作品就等於在做好事。」

▲圖 14-30：亨利－尚・紀堯姆・馬丁（Henri-Jean Guillaume Martin），〈拉巴斯蒂德迪韋爾的教堂，夏日早晨〉（*L'Église de Labastide-du-Vert, A Summer Morning*），約 1898 年，畫布油畫，38 1/2 × 23 英寸，約翰・L・維爾昌斯基（John L. Wirchanski）的收藏品。

▲圖 14-31：梵谷，〈瓦茲河畔奧維的教堂，圓室的景色〉（*The Church in Auvers-sur-Oise, View from the Chevet*），1890 年，畫布油畫，36 $\frac{5}{8}$ × 29 $\frac{3}{8}$ 英寸，巴黎奧賽博物館。

▲圖 14-32：梵谷，〈自畫像〉（*Self-Portrait*），約 1887 年，畫布油畫，15 15/16 × 13 3/8 英寸，沃茲沃思學會藝術博物館。

▲圖 14-33：梵谷，〈戴草帽的自畫像〉（*Self-Portrait with Straw Hat*），1887 年 9 月，硬紙板油畫，16 1/8 × 12 15/16 英寸，梵谷博物館。

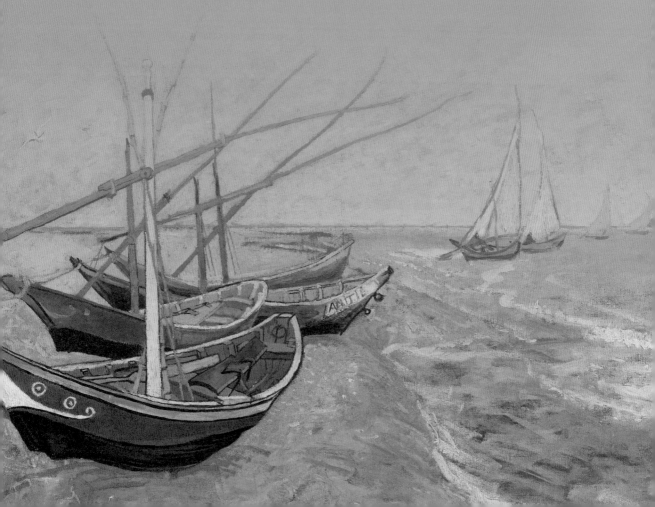

第十五章

# 用海景畫，
# 表達最深的情誼

海牙附近有個觀光小漁村叫做席凡寧根，1882 年 8 月梵谷造訪該處，站在海灘上朝著廣闊的北海看出去。但那天天氣不佳，沒有什麼好景色。

雨水和時速 50 英里的強風拍打著海岸，每年夏季席凡寧根的都市居民，都會帶著他們的更衣車從旅館的門廊和休息室等安全處，觀看大自然的狂怒表演。

在暴風雨變得更強之前，漁夫奮力將他們的平底捕蝦船拖到岸上，他們應該想不到，從地平線注視他們的孤獨之人，是一位藝術家。梵谷前來描繪他其中一幅最早期的油畫，並正在與眾多困難搏鬥。

強風與其吹起的沙，打亂了藝術創作的所有用具和流程、遮蔽了透視框內的景色，而且每次打開箱子，梵谷的顏料和筆刷都會蒙上一層沙礫。每吹一陣風，鋪開的畫布（梵谷在描繪小幅畫作時，會將畫布墊在紙張下方）就會差點飛走。

這種惡劣的條件，讓梵谷不只一次躲進沙丘後方的小客棧。等到天氣平靜下來，他會在調色盤上裝更多顏色、口袋裡塞更多顏料，然後再度衝出門，他爬上潮溼且被風吹拂的沙丘；一手緊抓著畫布，另一手抓著調色盤和幾支筆刷。

梵谷寫信向西奧描述這個場面：「風勢強到我幾乎站不穩，而且沙子到處飛，讓我幾乎看不見東西。」

## 這場雨讓梵谷發現：原來我會畫畫

為了對抗暴風雨，梵谷整個人活了起來。強風猛拍著他的罩衫，但他就是有辦法刷出翻騰的灰色雲朵，以及渾濁、波濤的海水，他的手會盡快從調色盤移到紙上。

他不由自主的開始狂亂作畫，以快如閃電的速度塗上又厚又黏的塗料，就算他缺乏經驗也無關緊要了，正如他那個沒用的透視框。一幅畫就這麼直接迸出來，符合梵谷那瘋狂的想像力，遠優於他在莫夫的安靜畫室中練習過的靜物畫──這也是他之前唯一的油畫經驗。

梵谷至少兩次發現自己的顏料上「蓋了厚厚一層沙」，他必須把它刮乾淨，再憑記憶重畫。最後梵谷將畫

布留在客棧，然後跑回暴風雨中，只為了「刷新印象」。**在這種極端的藝術與大自然之中，梵谷發現了一個驚人的事實：原來他會畫畫。**

〈席凡寧根的海景〉（*View of the Sea at Scheveningen*，見下頁圖 15-1）後來成為極具權威性的作品，尤其它是梵谷第一幅海景畫。

這次梵谷取材自祖國的悠久傳統。荷蘭的歷史在許多方面都跟海水密不可分：因為荷蘭有許多土地位於海平面上，甚至在海平面下；有好幾代荷蘭人都活在滅頂邊緣。

過去的荷蘭人試圖控制住海水，建立水壩把它擋在海灣，然後挖出運河、抽乾水壩後方的沼澤；到了十六與十七世紀，他們終於發明了風車，得以抽乾大片區域，開始史詩級的土地開墾運動。

荷蘭的海上霸權（尤其是控制了國際船運路線）也讓這個小國可以征服商界，進而開啟科學與藝術的黃金時代。

這也難怪，荷蘭黃金時代的畫家，像是威廉・范・德・維爾德（Willem van de Velde）以及魯道夫・巴赫伊曾（Ludolf Bakhuizen），讓海景畫從風景畫中獨立出來，成為另一個重要的藝術類型。

荷蘭人對於海景的欣賞，一直持續到十九世紀初的浪漫主義，像是藝術家亨德里克・巴胡伊岑（梵谷的母親安娜認識巴胡伊岑一家，甚至還可能上過他的美術課）。由巴胡伊岑協助指導的荷蘭大型運動海牙畫派，開啟了幾位畫家的生涯，他們都是以描繪海水為主。

其中包括梵谷的姻親莫夫、梵谷的熟人魏森布魯赫，還有梅斯達格，他的代表作〈沿海全景〉（*Panorama maritime*），是長達 400 英尺、360 度的席凡寧根海岸畫作，存放於專為它而建在海牙的臨時建築物。

梵谷突然初次嘗試海景畫，看起來是個好兆頭，但接下來很長一段時間，海景畫也就只是個預兆而已。畫完〈席凡寧根的海景〉後，梵谷幾乎沒什麼機會看到海景，直到六年後他在亞爾才有另一個機會畫海；然後他就畫了一系列作品，成為這個類型有史以來其中幾幅最棒的畫作。

1888 年 5 月底，梵谷造訪了濱海

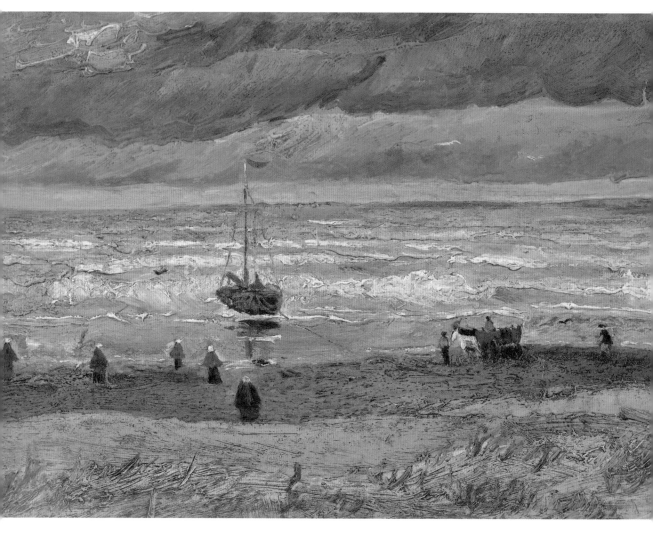

▲圖 15-1：梵谷，〈席凡寧根的海景〉，1882 年 8 月，置於畫布上的紙上油畫，14 1/4 × 20 3/8 英寸，
梵谷博物館。

▲圖 15-2：歐仁‧布丹（Eugène Boudin） [1]，〈波爾多，加龍河上的船隻〉（*Bordeaux, Boats on the Garonne*），1876 年，畫布油畫，19 1/2 × 29 英寸，哥倫布藝術博物館。

---

[1] 編按：布丹出於水手世家、熱愛法國海岸的景致；曾跟隨米勒學畫，也是莫內的啟蒙恩師。

聖瑪麗（Saintes-Maries-de-la-Mer）這個古老小鎮；他以飛快的腳程從亞爾出發走了30英里的崎嶇路線，「希望能看到藍色的海水和藍色的天空」。

抵達目的地後，梵谷興高采烈的說道：「我終於看到地中海了！」他立刻就將目光轉向海灘上的小帆船。

梵谷每天早上都跑去海邊：「綠色、紅色、藍色的小船，形狀和顏色都好漂亮，令人想到花卉。」

不過每天早上在他準備好畫具之前，漁夫就都出海了。他向好友貝爾納解釋：「只要沒有風，他們就會匆匆出海，而風有點太大時，他們就會上岸。」

在聖瑪麗的第五個早上，梵谷很早就起床，只拿著一本素描本跟一支墨水筆就趕往海灘。地中海的鹹味浪花撒在他臉上，他看見很眼熟的四艘淺水帆船還停靠在沙地上，等待著被風吹雨打的一天，寧靜得宛如巴黎的拉車馬匹。

他不靠透視框作畫，而是速寫它們，把被忽視的高貴氣息全部表現出來：其中一艘船在前方，寬闊的船身和巨大船首幾乎占滿了紙張，其他三艘則參差不齊的排列在後面；它們的主人已經離開，桅杆來回傾斜，細長的桅杆和釣竿以古怪的角度交叉成十字型。

在它們的主人過來拖它們上工之前，梵谷有充足的時間在素描上面直接記下它們的顏色。

基於至今仍然很神祕的理由——我們只知道他莫名其妙跟教區神父和一位當地憲兵起了衝突——梵谷突然結束他的海岸之旅，在他速寫船隻的當天就離開了聖瑪麗。

他經由法國南部的荒涼地區卡馬格（Camargue）回到亞爾，把三幅剛畫完的油畫全部留在海岸；對此他解釋道：「它們不夠乾，無法在馬車裡顛簸五小時還保持完整。」可是他再也沒有回去取回它們。

不過他有把素描帶回家。梵谷一抵達黃色房屋，就寄了一批素描給西奧，然後帶著剩下的素描進畫室，準備將它們轉換成繪畫。

首先，他用自己之前記下的顏色試畫了一幅水彩畫，尺寸跟素描原稿一樣。

梵谷無視莫夫教他的所有技法，

用粗蘆葦筆描出船隻的粗黑輪廓，接著用明亮且稀薄的顏色，均勻的塗滿它們：用互補的紅色和綠色畫船隻，橙色和藍色畫海灘與海水。

最後，梵谷將他的英勇小船素描，複製到更大片畫布的左側，將右側與頂端的空間留給海水與天空。他將素描分解一小片又一小片純淨的顏色：船身是栗色和鈷藍色勾青瓷色的邊；船首是青苔綠勾橙色的邊；船艙是鱷梨色搭配白色羅紋；黃色的桅杆、青金石色的舵、槳的藍色就像知更鳥蛋；還有橘色的釣竿。

可是當梵谷描繪天空與海水時，他的眼光完全改變了。他並沒有將珠光寶氣的船隻，放在藍色和橙色水彩對比的平面上，而是將它們轉換到一個柔和且夢幻的世界——由鮮明天空與銀色光線構成，莫夫或莫內應該認得出來。

白雲溶解成柔和的藍綠色筆觸，在發光的穹頂中跨過尖銳的桅杆。海灘從前景（船隻停泊的地方）點綴著金色的褐灰色，逐漸變成遠方的日曬棕褐色。

白色尖端的海浪打溼薰衣草色的沙子。地平線上海與天空的交界處，是粉彩般的藍色和海藍寶石色。顏色晶瑩剔透的小船，與薄紗般的曙光形成對比，就像從畫布跳出來一樣。

梵谷向西奧吹噓他的這幅〈濱海聖瑪麗海灘上的漁船〉（*Fishing Boats on the Beach at Les Saintes-Maries-de-la-Mer*，見下頁圖15-3）與其他類似的作品都會很暢銷，還拿它們與日本版畫相比，認為它們是需求度高的「中產階級家庭的裝飾品」。

或許是在仿效莫內推銷自己的昂蒂布畫作（第283頁圖13-2，後來西奧將它展示於古皮爾巴黎總部），梵谷宣稱他在南方度過的時光，讓自己開了眼界：「我對顏色的感受已經改變了。」

莫內確實也曾經畫過四艘色彩明亮，停在海灘上的船隻（見第359頁圖15-4）。即使跟弟弟爭論了這些事情（而且不只這些），梵谷還是推著弟弟去催促其他交易商：「請他們也一起把有意願的人送來我這裡作畫吧。這樣我想高更一定會來。」

但梵谷最想邀請的人一直都是西奧。從聖瑪麗回家後，梵谷寫道：「我

▲圖 15-3：梵谷，〈濱海聖瑪麗海灘上的漁船〉，1888 年 6 月，畫布油畫，25 5/8 × 32 1/8 英寸，梵谷博物館。

▲圖 15-4：莫內，〈埃特雷塔的漁船〉（*Fishing Boats at Étretat*），1885 年，畫布油畫，29 × 36 英寸，西雅圖藝術博物館（Seattle Art Museum）。

「你以前有一幅非常好看的莫內作品，海灘上畫了四艘彩色船隻。」

希望你可以在這裡待一陣子。我覺得你應該再試一次，試著沉浸於大自然和藝術家的世界。」

他鼓勵西奧辭掉古皮爾的工作，或至少請假一年，這樣西奧就可以恢復健康，並且盡情享受南方與海洋的靜謐。

梵谷寫道：「無論我去哪裡，都會一直想著你、高更和貝爾納。這裡很美，我好希望你在這裡。」腦海裡浮現這個白日夢的梵谷，回到那幅四艘船的畫作前面，然後在其中一艘上用大字母寫了一個詞：「AMITIÉ」——友情。

接著，他在寶石色海水的空曠區域，又畫了四艘脆弱的小船，彼此靠在一起，航向沒有蹤跡的深處，風吹著它們的帆，而它們前方只有明淨的海面。

▲圖 15-5：莫內，〈海景，暴風雨〉（*Seascape, Storm*），1866 年，畫布油畫，19 3/16 × 25 7/16 英寸，斯特林和弗朗辛‧克拉克藝術中心（The Sterling and Francine Clark Art Institute）。

▲圖 15-6：梵谷，〈聖瑪麗的船隻〉（*Boats at Saintes-Maries*），約 1888 年 7 月 21 日 – 8 月 3 日，粗蘆葦筆和墨水畫在紙上的石墨上，9 9/16 × 12 9/16 英寸，紐約所羅門·R·古根漢美術館（Solomon R. Guggenheim Museum）。

▲圖 15-7：阿爾弗雷德‧史蒂文斯（Alfred Stevens），〈黃昏的燈塔〉（*Lighthouse at Dusk*），
1850 年 –1860 年，畫布油畫，32 ¼ × 26 英寸，史密斯和奈菲的收藏品。

▲圖 15-8：庫爾貝，〈海浪〉（*The Wave*），1869 年–1870 年，畫布油畫，44 1/8 × 56 3/4 英寸，舊國家美術館，柏林國家博物館群。

▲圖 15-9：庫爾貝，〈水龍捲〉（*La trombe*），1867 年，畫布油畫，25 3/4 × 32 英寸，私人收藏。

「法國人在文學方面是無可否認的大師，而繪畫也一樣；庫爾貝等人明顯優於其他國家所產出的作品。」

▲圖 15-10：巴斯蒂昂－勒帕吉，〈暴風雨中的帆船〉（*Sailboat in Stormy Weather*），1883 年，畫布油畫，35 1/2 × 33 1/2 英寸，史密斯和奈菲的收藏品。

「我知道有一張巴斯蒂昂－勒帕吉的作品，非常壯麗……雪、霧與天空的畫作。太驚人了。」

▲圖 15-11：梵谷，〈聖瑪麗的海景〉（*Seascape at Saintes-Maries*），1888 年 6 月，畫布油畫，17 1/2 × 21 1/2 英寸，普希金造型藝術博物館。

# 梵谷心中的博物館

十幾年前，我已故的先生格雷戈里・史密斯與我何其幸運，能夠每天沉浸在撰寫梵谷傳記的工作中，這位藝術家的作品是史上最美麗、最觸動人心的。

而且很不尋常的是（或許該說是獨一無二），這些作品受到世界各地的人們喜愛，不分興趣和年齡。

格雷戈里與我也很榮幸，能夠購入梵谷欣賞的藝術家作品。身為一般的收藏家，我們沒有預算能買到梵谷的真跡，或甚至買到他所欣賞的最知名藝術家的畫作。

不過，也有許多對梵谷來說特別重要的藝術家，他們的作品我們負擔得起。相信本書讀到現在，你已經看見我們的蒐集成果了。

1974 年 9 月，格雷戈里和我在哈佛法學院的第一堂課相識。我們幾乎每天晚上都去拜訪彼此的宿舍房間，聊到深夜。我們之間的對話持續了將近四十年，直到 2014 年 4 月 10 日，格雷戈里因腦瘤過世。

從一開始我就很清楚，格雷戈里的文學知識非常淵博。他在大學時期就念過文學，並且熱愛莎士比亞和美國小說家赫爾曼・梅爾維爾（Herman Melville）。他也喜愛音樂，事實上，他很快就成為哈佛合唱團的助理指揮，協助演練美國指揮家暨作曲家李奧納德・伯恩斯坦（Leonard Bernstein）、日本指揮家小澤征爾、俄羅斯大提琴演奏家姆斯蒂斯拉夫・羅斯卓波維奇（Mstislav Rostropovich）的曲子。

雖然格雷戈里不承認，但他的藝術知識也很專業。他在俄亥俄州哥倫布市長大，從 9 歲開始在哥倫布藝術博物館附屬藝術學院上美術課。

格雷戈里在大學只修了一門藝術史課程，但他畢業後立刻花了一年，以華生獎學金（Watson Fellowship）獲獎者的身分遊歷歐洲，盡可能參觀每一間博物館。從他用清晰且深情的口吻描述他所看到的事物，你就知道他很有眼光。

我自己對藝術（以及收藏）的興趣，比格雷戈里還要早開始。10 歲時我和外交官父母一起住在利比亞的小城市貝達（Baida），距離希臘和羅馬時代的大城昔蘭尼（Cyrene）只有幾英里。

那年聖誕節，我想要的禮物是羅

馬古物。從那時起,我的父母一定已經知道我是個怪小孩。兩年前他們送我一顆足球,雖然我假裝很喜歡,但我裝得很不像。

雖然政府給的薪水不高,但他們還是買了羅馬古物送我——一個很普通的墓碑,而這次我的喜悅之情就不必假裝了。

從法學院畢業後,格雷戈里和我繼續待在哈佛,他念教育、而我念藝術史,但最後都來到紐約市。

我們倆在那裡寫了美國畫家、抽象表現主義代表人物傑克遜·波洛克(Jackson Pollock)的傳記,這也是我們職涯中所做過最滿足的事情,雖然收入比公務員薪水還少。

儘管如此,我們還是抱著一絲希望,經常去逛蘇富比、佳士得拍賣行,以及大都會藝術博物館。在拍賣行或私人畫廊看作品跟去參觀博物館的畫作,完全是不同的體驗。

我們的經濟狀況沒有很好(當時我們只能勉強負擔小公寓的房貸,更別說藝術品了),不過「可以真正擁有你眼前的作品」這個想法,會以某種角度改變這個情況。

**藝術本質上就是「欣賞」,但也是「占有」。**雖然蘇富比的作品並沒有比大都會藝術博物館來得便宜,但它是個更容易幻想自己能擁有的對象。

有一天,格雷戈里和我在蘇富比看到〈安特衛普〉(*Anvers*,見下圖16-1)這座銅像,作者是比利時藝術家默尼耶。

它是原作雕像的半身版本。默尼耶讓他的工人長著強烈的鷹勾鼻,帶著戲劇性的風帽,並且威風凜凜的轉頭。

當大型石膏像原作在 1889 年巴黎

▲圖 16-1:默尼耶,〈安特衛普〉,約 1900 年,銅像,22 ³/₄ × 21 英寸,史密斯和奈菲的收藏品。

沙龍展出時，一位評論家寫道：「從來沒看過如此悲劇性與觸動人心的表現，以及充滿張力的能量、壓抑、痛苦與屈從，藉由強勁的力道放進一座人像當中。」而眼前這座半身像，估價低到很誘人，介於 2,000 到 3,000 美元之間，我們上鉤了。

經過荒謬的計算之後，我們又荒謬的想像自己該從哪裡湊到這筆金額，然後就去參加拍賣會了。

任何第一次參加拍賣會的人都知道，當你想要的作品終於登場時，你會體驗到一種忐忑不安的心情，期待、恐懼又興奮。

當「我們的」塑像終於登場，格雷戈里握住了他的號碼板。他舉起號碼板叫價。然後一舉、再舉、又舉。當拍賣官將價格提高到 12,000 美元時（我們根本負擔不起，而且也還沒籌到錢），只能不甘心的投降了。

我們失望的打道回府，途中停在麥迪遜大道上，一間專攻十九世紀作品的大畫廊，向那裡的交易商描述那座塑像，並且詢問他，其他塑像拿出來賣的頻率有多高？

他說道：「這座塑像我很熟。其實原本那座全身石膏像就放在樓上。」還真的有！它染到了一點銅，雖然非常華麗，卻不完整。為了要鑄造銅像，這座石膏像的下半部被切走，但現在遺失了。我們猶豫的問它賣多少錢，結果是 70,000 美元。

後來這件事就這樣算了（至少持續了一陣子）。我們回到工作崗位認命上班，並且開始降低自己對藝術品的欲望，因為我們更想買房子。

之後我越來越痴迷於藝術，而格雷戈里則開始愛上了建築。有一次我們又去了蘇富比，在不動產部門看到一本小冊子，是個有 60 間房間的鍍金年代[1]豪宅，叫做「喬伊小屋」（Joye Cottage，見圖 16-2）；前屋主為惠特尼－范德比爾特（Whitney-Vanderbilt）[2]。

二十世紀初期，美國建築師史丹

---

[1] 編按：Gilded Age，約 1870 年代到 1900 年。
[2] 編按：美國雕塑家，藝術贊助人和收藏家，在 1931 年於紐約創辦了惠特尼美術館（Whitney Museum of American Art）。

▲圖 16-2：喬伊小屋。

佛・懷特（Stanford White）與建築公司「卡雷爾和黑斯廷斯」（Carrère and Hastings），為這棟充滿殖民風格的豪宅（位於遙遠的南卡羅萊納州）增建了廂房。

它只要 80 萬美元就能買到。當我們看到它時，它已經在市場上好一陣子了，從原價 280 萬美元暴跌到現在的價格。顯然沒人想要這棟房子，但就算價格變低了，我們還是買不起。

然而兩年後，我們還是藉由某種方式住進喬伊小屋 —— 這說來話長，有興趣請見我們的著作《整修趣事》（*A Restoration Comedy*）。

因此，我們的藝術品預算又變得更少了。我們不但買了一棟有 60 間房間的大豪宅，而且這 60 間房都需要翻修，非常麻煩。

當時我們已經創立一家替律師和醫師提供專業排名的評等公司，因此

我們的收入開始遠高於傳記帶來的版稅。十幾年來，這筆收入都只剛好夠我們翻修房子，一間接一間慢慢來。

終於到了 2000 年左右，房子大部分都恢復到原本的狀況，因此我們可以開始考慮收藏藝術品；我們的房子占地很大卻很空曠，而且牆壁很多，所以真的需要一些裝飾來美化。

當你夢想無限資金卻有限時，你可以買什麼？這件藝術品必須足以裝飾一棟十九世紀美國天才建築師們設計的房子，但也不能太貴。結果答案得來全不費工夫。我們開始認真思考收藏藝術品時，剛好也開始撰寫梵谷的傳記。

寫傳記的重點不在於敘述那個人的人生大事，而是要**了解那個人活過的人生——盡可能走進他的心中。**

梵谷是非常寂寞的人。他渴望朋友和愛人，或許最渴望與家人的關係變好，尤其是父親。但他太過複雜、敏感，無法維持人際關係，而且大半輩子都獨自過活。

對格雷戈里和我來說，撰寫這位偉大荷蘭藝術家的故事，其意義不只是捕捉他混亂的日常點滴，也是盡可能讓我們自己置身於他所想像的人生中。

梵谷沒朋友，但他至少有書籍陪伴。他可以讀四種語言：法文、英文、德文和荷蘭文。我們甚至還知道這位藝術家讀過什麼書，因為他在自己的信裡會提到，而且提到非常多本。除了這些，他肯定還讀了其他許多書。

當然，梵谷也有收藏藝術品。從小住在荷蘭鄉下時，就開始蒐集大自然的奇蹟，尤其是鳥巢和昆蟲，並且訓練自己的眼光。而這樣的眼光改變了西方藝術的路線。

16 歲時，他離家前往海牙，任職於畫廊古皮爾公司位於當地的分部。少年梵谷是畫廊裡最年輕的職員，但他的工作，讓他有機會觀察並研究畫廊所展示的繪畫與版畫（他們專攻荷蘭藝術）。

在那裡，他能夠將自己傑出的觀察力聚焦於一切事物，從荷蘭古典名作到梵谷同時代的荷蘭藝術品。

人們經常問我，格雷戈里和我是怎麼合寫一本書的？雖然寫作比較像是獨自一人的工作，但我們多年來都一起寫作，就像是一個團隊，結果我們反而開始好奇，作家是怎麼獨自寫

作的？

　　如果有人跟你同樣投入於一個主題，與他一起寫作就可以緩和作家在生活上的孤獨感。我們的夥伴關係也使彼此更有勇氣面對作家的恐懼：格雷戈里怕寫不出東西，我害怕收尾。

　　所以我充當研究人員，把大量素材塞給格雷戈里，然後他先把它們整理成引人入勝的文字敘述，再寫成出色的散文。

　　寫梵谷（見下圖 16-3）的傳記時，

我們不只有機會看到這位藝術家寫給弟弟西奧（見下圖 16-4）的大量信件（格雷戈里說這是人類最偉大的紀錄文件之一），而且感謝梵谷博物館的慷慨大方，我們也看到了梵谷家族其他成員寫給西奧的信，數量不少於梵谷的。

　　那些信件構成了空前的機會，讓人們得以探索一位創意天才充滿想像力的生活，而格雷戈里每週花 6 到 7 天、每天 12 小時，總共用了 3 年才讀

▲圖 16-3：雅各布斯·馬里努斯·威廉姆斯·德·盧（Jacobus Marinus Wilhelmus de Louw），19 歲的梵谷，1873 年，照片，3 5/8 ×2 1/4 英寸，梵谷博物館。

▲圖 16-4：歐內斯特·拉德瑞（Ernest Ladrey），30 歲的西奧，1887 年，照片，4 × 2 7/16 英寸，梵谷博物館。

完全部。

他坐在「白色客廳」（以前是美國雕塑家格特魯德·范德比爾特·惠特尼〔Gertrude Vanderbilt Whitney〕的工作室），研究梵谷的信件，就像研究《妥拉》（Torah）的猶太教法典學者。

## 讓人悲傷的地方，梵谷才能找到寧靜

在格雷戈里讀信時，我負責研究梵谷與他那個時代的二手文獻；在我們的已知範圍內，梵谷自己讀過的東西我全都讀過；而我還去搜尋了他看過的藝術作品複製品。

大多數情況下，我們必須想像梵谷認為一件文學或藝術作品的重點是什麼。但令人驚訝的是，**梵谷自己經常留下線索給我們，而且在他寫給西奧的信上也講得很清楚**。兩兄弟有時會合買一件彼此都很喜愛的藝術品，雖然錢當然是西奧出的。

▲圖 16-5：海牙古皮爾畫廊。

當開始收藏藝術品後，我們也被那些充滿梵谷心中的意象給填滿。雖然他所喜愛的藝術家作品，有許多對我們來說遙不可及。我們當然跟梵谷一樣熱愛莫內和高更，但他們兩兄弟買得起這兩位藝術家的重要作品（西奧還賣過他們的畫），格雷戈里和我肯定無法負擔。

不過，有許多梵谷珍愛的十九世紀初期和中期藝術品，意外的沒有很貴，價格我們真的付得起。我們的腦中開始逐漸浮現一張藝術家清單（不算是靈機一動，但也沒有刻意思考），他們對梵谷很重要，而且他們的作品我們既想要也買得起。

不管是誰，**只要你知道對方喜愛哪些藝術家，你一定會更了解他。**而梵谷更是如此，他以層次分明的聯想法來看世界（無論現實或想像）。

因為他有如此非凡的視覺記憶，能夠在事後想起許多喜愛的作品細節，進而在心中打造出一座充滿藝術意象的博物館，這對他來說幾乎跟現實世界的意象一樣直接且重要——有時他幾乎分辨不出兩者的差異。

假如梵谷在看到一對祖孫，他會想到自己辦公桌上每一幅畫著祖孫的版畫；假如他研究一幅林布蘭的作品，畫中是男人撫摸懷孕妻子的肚子，之後他每次看到自己周遭的幸福夫妻，就會想起林布蘭。假如他看到年輕法國革命分子的版畫，他會想到弟弟西奧，而他看到西奧，就會想到那個年輕的革命分子。

梵谷喜愛自然景色的繪畫，他也能把自然景色看成藝術品。他在荷蘭北方的德倫特住了好一陣子，朝聖那裡的荒地，期間他寫信給西奧，將這次經歷形容成畫廊的一系列畫作。

德倫特就像法國畫家柯洛的風景畫：「靜止、神祕、平靜，好像真的是他畫的。」位於黃金時代大師勒伊斯達爾的天空之下：「只有無限的土地和無限的天空。」

瀰漫著海牙畫派畫家莫夫的「迷濛氣氛」，並擠滿伊斯拉爾斯畫中的老婦人，以及雅克的亂髮牧羊人。梵谷的信如此結尾：「現在你應該可以身歷其境了。」

1878 年，梵谷搬到博里納日：比利時南部的貧窮礦村，在那裡擔任傳教士。他搬去之前讀過一本手冊，介

紹當地礦工的生活。

一如往常，**其他人覺得悲傷的地方，他卻可以找到寧靜**。他寫信給西奧：「礦工藉由一盞光線昏暗的燈，在狹窄的隧道內艱苦工作；他處於數以千計且反覆出現的危機之中。但是……當他帽子上戴著照明用的小燈走下礦井時，他把自己交給上帝。」

梵谷如此動人的描述勞工與其信仰，再加上如夢似幻的經文──以賽亞的預言：「在黑暗中行走的百姓看見了大光。」以及《詩篇》的承諾：「正直人在黑暗中，有光向他發現。」

接著他穿插自己生活中的挫折，像是無法在英格蘭煤礦工之中當好傳教士，以及對未來的願望：自己總有一天也可能在失敗與恥辱的黑暗中找到光。

他寫道：「當我們看到難以形容且不可言喻的淒涼景象──孤獨、貧窮與悲慘，一切事物的終結或極端──上帝就會浮現在我們心中。這總是令我吃驚。」

最後，梵谷憑藉著自己對於礦工生活的幻想，用鉛筆輕輕畫了一幅咖啡廳的素描（見圖 16-6）。

這間咖啡廳是他晚上在布魯塞爾周圍散步時看到的，礦工經常光顧此地，他們會沿著一條溝渠，將煤礦運到建築物附設的大棚子。他在這張素描上寫著「煤田」（Au charbonnage），不久之後就離開了這個布魯塞爾南部的煤礦區。

對梵谷來說，意象不只是意象，藝術靈感也不只是靈感。藝術、文學、生活中的事件都會啟發他創作，並且層層堆疊在他想像出來的畫作之上（無論在畫布上還是紙上）。

梵谷的繪畫和素描，大多數皆可視為獨立的人類創意傑作。但**假如觀看者理解梵谷看藝術時所使用的聯想法，這些作品就會更令人驚豔**──格雷戈里和我學到了這個過程，不只是因為我們夠幸運、知道哪些作品啟發了梵谷，也因為我們能夠每天與其中一些作品一起生活。

我們的第一幅畫出自法國風景畫家米歇爾，早在啟發梵谷之前，他就引領了整個巴比松畫派。梵谷在德倫特寫道他看見「綿延好幾英里」的風景，就像他和西奧欣賞的畫家畫出來的，尤其是米歇爾。

▲圖 16-6：梵谷，〈拉肯的「煤田」咖啡廳〉（*The "Au Charbonnage" Café in Laken*），約 1878 年 11 月 13 日與 15 日（或 16 日），紙上鉛筆、墨水筆和墨水，5 1/2 × 5 5/8 英寸，梵谷博物館。

其實他對於德倫特荒涼風景的描述，也可以拿來解釋米歇爾的作品。他寫道：「德倫特絕對是米歇爾的作品，這裡就像他畫的一樣。」

後來，西奧擔心梵谷那些被米歇爾啟發的作品，配色受到局限會變得很難賣，於是警告哥哥不要太迷戀米歇爾。

當梵谷重拾色彩時，他當然會熱烈的抓著它不放，就跟他之前限制自己只用暗色作畫時（例如〈吃馬鈴薯的人〉）一樣用力。但就算他生涯高峰期那些色彩最鮮豔的作品，也持續向米歇爾的風景畫致敬——動盪的雲朵飄過陰鬱的天空。

格雷戈里和我就跟梵谷一樣，深深愛上了米歇爾。最後我們買到一幅絕妙的作品（見第 380 頁圖 16-7），令人目眩神迷的筆觸，以及前景那引人注目的三棵樹，是直接從林布蘭最有名的蝕刻版畫借來的（見第 381 頁圖 16-8）……。

梵谷後來愛上了所有受到米歇爾啟發的巴比松畫家，尤其是迪普雷。米歇爾在 1843 年過世後，他的作品有好幾十年無人聞問，而重新發現它們的人正是迪普雷。

梵谷會寫信給西奧，談論迪普雷的表達能力：「他就跟米歇爾一樣，能夠運用色彩的交響樂，表達變化多端的情緒」。

## 莫夫的畫，說得比大自然還多

1882 年 4 月，梵谷被古皮爾開除的六年後，他站在海牙的古皮爾店面外頭，看著窗內一幅迪普雷的小幅風景畫。這幅畫很暗（尤其在路燈又低又搖曳的煤氣燈光下顯得更暗了），他有好幾個晚上都回到此處，想好好端詳一番。

他寫信給西奧稱讚這幅畫。陰鬱的色調以及焦躁的筆觸，畫出一艘小帆船被翻騰的海水與憤怒的天空困住。

遠方的雲朵有一個開口，界定出一處陽光照射的範圍，那裡的海水又綠又平靜。船隻脆弱的船首指向遠處的光線。

梵谷寫道：「當我太過憂愁時，我覺得自己就像颶風中的一艘船。」格雷戈里和我剛好找到一幅像這樣的迪普雷畫作，曾經被古皮爾售出（見

第 382 頁圖 16-9）。

梵谷很喜歡簡單的隱喻，所以應該也會喜歡這幅作品。一個孤獨的人（一艘小船），度過艱困的生活（翻騰的海水），朝向幸福的可能性（多雲天空的開口處）。

我們買的第二幅迪普雷畫作也是由隱喻法塑造出來的，叫做〈最後的停泊〉（見第 168 頁圖 6-11）。畫中一艘舊船最後一次被拖到岸上，同時一位矮小的老婦人舉步維艱的走過它旁邊，而令人心醉神迷的夕陽，象徵著他們逝去的時光。

巴比松畫家迪亞有許多喜愛的主題，但最受他青睞的，是濃密的森林開出一小片藍天，倒映在林地上的一小攤水中。迪亞通常會把森林景色畫得很茂盛，用交織的筆觸創造出一片畫面，占滿觀看者的眼睛。

早在啟發梵谷的好幾年前，這種畫法就已經影響了印象派畫家；尤其是莫內、雷諾瓦和西斯萊。我們找到一幅迪亞的作品（見第 172 頁圖 6-15），剛好是這種場景的完美範例；因為它畫在木板上，而且保存得很好，因此有著特別美麗、宛如琺瑯般的表面。

我們也愛上了一幅夏爾－埃米爾的作品（見第 175 頁圖 6-18），但原因剛好相反；它並非雅克的典型風格。雅克也是大半輩子都在畫濃密的畫作（通常是羊），但我們愛上的作品，是雅克後期的油畫，繪製於 1890 年，四年後他就以 81 歲的高齡去世了。

在這幅巨大的畫作中，雅克用絕妙的輕巧筆觸（僅僅稍微觸及畫布表面）描繪了一群豬。雅克早期的作品就像迪亞一樣，啟迪了印象派畫家。然而在他人生即將結束之際，他吸收了印象派運動（這個運動曾被他深切影響）的經驗，並利用這些經驗表達出敬畏上帝的意象：養豬人用棍子將豬分成兩群，一群被雲朵開口處的光線照亮，另一群則籠罩於黑暗中——正與邪被分開了。

梵谷發現學院派的學習方式太困難了，以至於他很快就放棄了幾乎所有就讀過的藝術學院。

而他非常幸運，有一位姻親莫夫剛好是當時最有名、最成功的藝術家之一，替梵谷上了一些最初期也最具影響力的課程，繪畫與素描皆有。

梵谷寫信給西奧：「莫夫的畫作

▲圖 16-7：米歇爾，〈廣闊風景中的風車與農舍〉（*A Windmill and Cottage in an Extensive Landscape*），1820 年－ 1830 年，畫板油畫，21 1/2 × 29 1/2 英寸，史密斯和奈菲的收藏品。

「荒野與黃色、白色、灰色的沙，充滿了和諧與情感。你看，人生中有些時刻，一切都充滿了平靜與情感，而我們這一輩子就像一條穿越荒野的路。」

▲圖 16-8：林布蘭，〈三棵樹〉（*The Three Trees*），1643 年，蝕刻、雕版、針刻版畫，8 3/8 × 11 1/8 英寸，大都會藝術博物館。

「我渴望著林布蘭的大多數作品。」

▲圖 16-9：迪普雷，〈暴風雨前〉（*Before the Storm*），1860 年－ 1870 年，畫板油畫，21 3/4 × 26
英寸，史密斯和奈菲的收藏品。

「迪普雷的作品真美。我在古皮爾公司的櫥窗內看見一小幅海景畫，你一定知道
是哪一幅，而我幾乎每天晚上都跑去看它。它給我的印象還真是美不勝收。海洋
那既親密又嚴肅的魅力，以及這位藝術家的人生 —— 這些祕密，還有其他的『天
上之物』，都已經擄獲了我。」

▲圖 16-10：梵谷，〈濱海聖瑪麗附近的海景〉（*Seascape Near Les Saintes-Maries-de-la-Mer*），
1888 年 6 月，畫布油畫，20 × 25 3/8 英寸，梵谷博物館。

述說的事物比大自然更多，而且說得更清楚。」後來他又寫道：「莫夫教導我看到許多我不曾看過的事物。」

我們也買了莫夫的作品。其中一幅是冬季的景色（見第129頁圖4-12），一個老人挖著一匹馬旁邊的雪，而馬兒在寒冷的天氣下拉了一整天的車，已經精疲力竭。

他們抵達了一間「美麗的破敗小屋」——梵谷使用這個詞，令人聯想到一間代表著愛與包容的簡陋住處。他成為藝術家的頭幾年，非常痴迷於挖掘工和又溼又髒的役馬，難怪他會喜愛這幅畫。

我們買的另一幅莫夫畫作（見圖16-11），是一群綿羊在草地上吃草，草地被畫得非常翠綠與茂盛，很像是出自二十世紀美國畫家約翰・辛格・薩金特（John Singer Sargent）之手。

其實這也很像梵谷的作品，他的風景畫主題通常不是壯麗的景色（雖然這是他那個時代的主流），而是麥田、林地，以及雜草叢生的小草地。在這幅畫中，一道光線意味深長的落在畫布中央一頭天真的綿羊上。這幅畫在當時被視為非常重要的作品，因此被放進十七世紀黃金時代的精緻畫框。

## 唯一的真朋友：拉帕德

梵谷只有一位真正的老師，也只有一位真正的朋友——1880年他在布魯塞爾的學院認識的年輕貴族藝術家。

這段友情令人意想不到。拉帕德是一位英俊、富裕、沉著的22歲年輕人，比梵谷年輕五歲。就算撇開財富、長相與社會地位的差距，這兩位藝術學院學生還是天差地遠。

梵谷的態度咄咄逼人，而且與人相處時從來沒完全自在過；拉帕德既冷靜又和藹可親，他這輩子都受人喜愛，因此養成了這些特質。但不曉得怎麼回事，兩人竟結為好友，花費許多時間在拉帕德寬敞明亮的畫室（位於布魯塞爾）一起作畫。

或許是因為他們從未長期住在同一個地方，他們的友情持續了四年以上，直到因為一連串相互指責的爭執才告吹。

在那四年間，梵谷極力嘗試讓自己的作品跟他的珍貴新朋友一樣時髦。他決心用鉛筆和墨水筆畫出同樣「非

▲圖 16-11：莫夫，〈沙丘之上〉（*On the Dunes*），1888 年 6 月，畫布油畫，18 ³/₄ × 36 英寸，史密斯和奈菲的收藏品。

「莫夫在我需要的時候給予我勇氣……莫夫的同情心就像水一樣澆在我這顆乾枯的植物上。我愛莫夫。」

常風趣且迷人的」素描（樹、美景）。梵谷採用了拉帕德最愛的媒材：蘆葦筆和墨水，以及他充滿特色的短促筆觸。這種互相學習長期伴隨著兩人的友情。

梵谷大肆稱讚他朋友的畫技，以及他「與眾不同、合乎邏輯、深思熟慮的潤飾」。梵谷甚至還說他的新朋友天賦異稟，令他自嘆不如，而這個評價顛覆了歷史，如今許多人都知道拉帕德曾經是梵谷的朋友，並且頻繁的通信。他於 1892 年過世，晚了梵谷將近兩年，但過世時比梵谷還年輕。

拉帕德的作品其實並不多，不過格雷戈里和我找到一小幅有趣的畫作，叫做〈盲眼製刷匠〉（*The Blind Brushmaker*，見下頁圖 16-12）。

1882 年秋天，拉帕德造訪烏特勒

▲圖 16-12：拉帕德，〈盲眼製刷匠〉，1885 年－ 1890 年，畫布油畫，9 5/8 × 6 3/4 英寸，
史密斯和奈菲的收藏品。

「拉帕德，你的筆觸通常都帶有奇特、與眾不同、合乎邏輯、深思熟慮
的味道……我覺得你畫的盲人頭像很出色。」

▲圖 16-13：梵谷，〈拄著拐杖的老人〉（*Old Man with a Stick*），1882 年 9 月－ 11 月，紙上鉛筆，19 7/8 × 12 英寸，梵谷博物館。

支（Utrecht，荷蘭第四大城）的盲人協會，因此這幅畫的主題可能就是在這裡找到的。他寫信給梵谷描述這件事，梵谷回覆：「我覺得你畫的盲人頭像很出色。」

拉帕德很喜歡畫窮人的素描，這也間接使梵谷前往海牙的救濟院，他在那裡找到一位領養老金的人，後來成為梵谷初期研究人物時的主題之一。

1884 年，梵谷回到尼嫩與父母同住，他花了幾個月在這個小鎮描繪亞麻布織布工（素描與繪畫皆有）。有一次梵谷又跑去織布工工作的小屋，拉帕德也跟著他一起去。

先前梵谷已經看過一幅拉帕德畫的織布工畫作〈紡車前的老婦人〉（*Old Woman at the Spinning Wheel*）。他覺得這幅畫「非常嚴肅，而且真的很有同情心」。後來他朋友憑這幅畫在倫敦拿了一面銀牌，令他十分嫉妒。

我們買不到拉帕德的織布工素描或繪畫，但買到一幅由雷荷密特畫的出色粉筆素描（見第 101 頁圖 3-7），梵谷也非常欣賞他。梵谷說雷荷密特的作品是一流的，而且「充滿情感」（這是他最大的恭維）。

雷荷密特最有名的就是他靈巧的粉筆素描，這幅畫之所以成為傑作，是因為他毫不費力就將織布機塞進房間裡——梵谷和拉帕德都無法如此出色的解決這個技術性問題——並且把織布工畫得非常有說服力，你幾乎可以感受到他的織布機在動。這幅素描不但捕捉到汙垢和昏暗的光線，就連空氣中的絨毛都畫出來了。

另一位對梵谷產生關鍵性影響的畫家，是出生於馬賽的奇特藝術家蒙蒂塞利。

1886 年梵谷抵達巴黎時，蒙蒂塞利的小幅花卉畫作（有著輕率的顏色和厚重外層，見第 236 頁圖 10-1）、大膽抽象風景畫、節慶派對畫作，已經吸引到一小群狂熱的追隨者。

梵谷和西奧都非常敬重這位畫家，還稱他為「我們的蒙蒂塞利」。梵谷說這位藝術家是「一位有邏輯的色彩專家，能夠追求最複雜的計算，並根據尺度來細分色調以達成平衡」。他還說蒙蒂塞利「否定了固有色，甚至也否定了固有事實，只為了達到某種熱情且永恆的事物」。

梵谷兩兄弟買了幾幅蒙蒂塞利的

畫作，包括一幅壯麗的花卉靜物畫。
而當梵谷離開巴黎前往亞爾時，他說
他搬去亞爾有一部分原因，是為了要
搜尋更多蒙蒂塞利的便宜畫作。

　　梵谷在巴黎畫的花卉靜物畫，有
許多基本上都在模仿蒙蒂塞利。之後，
梵谷畫出玫瑰、鳶尾花以及向日葵等
優秀畫作時，或許放棄了蒙蒂塞利常
用的暗色，但他從未忘記蒙蒂塞利的
溼中溼畫法以及雕塑般的厚塗畫法。

　　梵谷說他並不只是追隨蒙蒂塞利
的領導，而是讓他「復活」：「我正
在此處繼續畫他的作品，就像他的兒
子或兄弟。」

　　格雷戈里和我買不起蒙蒂塞利的
大作，但我們能買到這位大師的其他
兩幅佳作：其中一幅是蒙蒂塞利故鄉
的風景畫，非常抽象（見下頁圖 16-
14），很像 50 年後莫內畫的吉維尼花
園，或 100 年後英國畫家法蘭克・奧
爾巴赫（Frank Auerbach）的作品，而
奧爾巴赫正是受到蒙蒂塞利啟發。

　　另一幅是一個令人神魂顛倒的場
景，一個女人在晚上出門前，照著大
鏡子為鼻子撲粉，圍繞她的壁紙非常
迷人（見第 392 頁圖 16-16），很像法

國畫家愛德華・維亞爾（Édouard Vu-
illard）的作品。

　　此外還有其他許多作品，既刺激
我們的眼睛、也刺激我們的心。我們
發現一幅〈勒普爾迪小灣〉（The Cove
at Le Pouldu，位於布列塔尼，見第
394 頁圖 16-17），作者是約翰・懷特・
亞歷山大（John White Alexander），
梵谷相當欣賞的美國象徵主義畫家。

　　在這幅畫中，亞歷山大從懸崖往
下看，岩石突出水面，被海浪輕輕拍
打，形成了絕妙且令人暈眩的日本主
義透視。

　　亞歷山大於 1888 年 9 月畫下這個
景色，大概是跟高更同時畫的（見第
395 頁圖 16-18），說不定高更就站在
他旁邊——一個月後，高更就離開此
處，住進梵谷的黃色房屋，兩人一起
度過跌宕起伏的時光。

　　當時，梵谷已經欣賞亞歷山大好
幾年了，他甚至寫信給拉帕德，談論
他看到這位美國藝術家畫出來的「美
麗事物」。

　　我們也買了拉法埃利的作品，畫的
是巴黎郊外的樹道（見第 396 頁圖 16-
19）。拉法埃利是竇加的門徒，也是

▲圖 16-14：蒙蒂塞利，〈風景〉（*Landscape*），1870 年－1880 年，畫板油畫，18 ¹/₂ × 14 ¹/₂ 英寸，史密斯和奈菲的收藏品。

「蒙蒂塞利在馬賽過世時的狀況有點悲慘。我很確定自己正在此處繼續畫他的作品，就像他的兒子或兄弟……畫著同樣的畫、過著同樣的生活，以同樣的方式死去。」

▲圖 16-15：梵谷，〈綠色麥田，奧維〉（*Green Wheat Fields, Auvers*），1890 年，畫布油畫，
28 ¹/₂ × 36 英寸，華盛頓特區國家藝廊。

▲圖 16-16：蒙蒂塞利，〈準備參加晚會〉（*Preparing for the Soirée*），約 1880 年，畫板油畫，19 × 14 3/8 英寸，史密斯和奈菲的收藏品。

「就我看來，蒙蒂塞利個人的藝術氣質，簡直就像《十日談》（*Decameron*）的作者薄伽丘（Boccaccio）。一個憂鬱、有點認命、不快樂的人，看著世間舉辦的婚宴，描繪並分析他那個時代的情侶。而他就是被丟下的那個人。」

西奧旗下的藝術家。梵谷承認他很喜愛拉法埃利，他寫了十幾封信給拉帕德和弟弟。

我們收藏的這幅作品，應該是以〈米德爾哈尼斯的大道〉（*The Avenue at Middelharnis*，見第 396 頁圖 16-20）為靈感，這幅畫的作者是荷蘭古典大師麥德特・霍貝瑪（Meindert Hobbema）；但拉法埃利把夏季景色換成冬季，並且去掉樹上的樹葉。

背景不再是小鎮和農舍，而是環繞著巴黎的新建工廠（這座城市的郊區），梵谷和西奧同住時就經常畫這裡。拉法埃利的畫作總是令我們想起一幅梵谷早期的傑作：〈修剪過的樺樹〉（*Pollard Birches*，見第 397 頁圖 16-21），於 1884 年在尼嫩畫的素描。

我們也買了幾幅十九世紀法國藝術家里博的作品。其中一幅作品，里博採用了十七世紀西班牙畫家迪亞哥・維拉斯奎茲（Diego Velázquez）和胡塞佩・德・里貝拉（Jusepe de Ribera）的風格，描繪出十五世紀義大利畫家契馬布埃（Cimabue）教導年輕的喬托（Giotto）素描（見第 398 頁圖 16-22）。

這幅畫層層堆疊了藝術史、風格、畫技與奉獻精神，梵谷看了肯定會很激動，因為他曾被喬托深深感動過。梵谷寫信給西奧說道：「這位偉大的文藝復興大師，總是在受苦、也總是充滿仁慈與激情，好似他已經活在另一個世界。」

格雷戈里和我一起買畫的方式，幾乎就像我們合寫一本書這樣。我會上網瀏覽數萬個物件——幾乎所有拍賣行的所有物件都放在網路上了，任憑所有收藏家挑選。

當我找到我覺得兩人都會喜歡的東西，我會先存起來，當作寫了本書原稿一整天之後的獎勵。

鮮少有作家可以每天持續寫作 12 小時，但格雷戈里可以，至今我仍舊自嘆不如。當格雷戈里終於寫完當天的原稿，我通常都會有很棒的東西給他看——有時不只是讚嘆而已，還會考慮購買。

由於我們成年後的生活時光，都在一起逛博物館、讀藝術書籍、寫藝術評論，我們的品味變得非常相近，有一次我們瀏覽一份有 400 張圖片的型錄，結果幾乎每次我們都看上同一

▲圖 16-17：亞歷山大，〈勒普爾迪小灣〉（*The Cove at Le Pouldu*），1888 年，畫布油畫，47 × 35英寸，史密斯和奈菲的收藏品。

「繪畫中有著無限之物。」

▲圖 16-18：高更，〈海浪〉（*The Wave*），1888 年 10 月，畫布油畫，23 3/4 × 28 5/8 英寸，私人收藏。

▲圖 16-19：拉法埃利，〈冬季樹道〉（*The Allée of Trees in Winter*），約 1880 年，畫板油畫附蠟筆，20 $\frac{1}{2}$ × 27 $\frac{1}{4}$ 英寸，史密斯和奈菲的收藏品。

◀圖 16-20：霍貝瑪，〈米德爾哈尼斯的大道〉，1689 年，畫布油畫，40 $\frac{3}{4}$ × 55 $\frac{1}{2}$ 英寸，國家美術館，倫敦。

▲圖 16-21：梵谷，〈修剪過的樺樹〉，1884 年 3 月，紙上鉛筆、墨水筆、墨水與水彩，15 3/4 × 21 3/8 英寸，梵谷博物館。

幅畫或同一件雕塑。

　　數千個物件從電腦螢幕閃過，我們偶爾會看上一件不買不行的作品。接著我們會將它的圖片寄給好友，詢問他們的看法，其中包括（Robert Kashey）和大衛・沃伊切霍夫斯基（David Wojciechowski），兩位是紐

約牧羊人畫廊（Shepherd Gallery）的藝術交易商，知識淵博；以及約瑟夫・吉本（Joseph Gibbon），天賦異稟的繪畫與畫框管理員。

　　如果我們決定出價，我們就必須等待出價被接受，再花更多時間等待作品做好保護，最後等待作品送來喬

▲圖 16-22：里博，〈契馬布埃教導喬托素描〉（*Cimabue Teaching Giotto to Draw*），約 1870 年，畫布油畫，35 3/4 × 28 3/8 英寸，史密斯和奈菲的收藏品。

「我親愛的老友貝爾納，你看，喬托、契馬布埃、霍爾拜因、范艾克（Van Eyck），都活在宛如方尖碑一般（請你原諒我拙劣的譬喻）的社會中；層層堆疊、就像建築構造，其中每位個體都是一塊石頭，它們全都緊靠在一起，形成巨大的社會。」

伊小屋——整個流程可能要費時一年。我與格雷戈里在一起 40 年來，最快樂的回憶之一就是打開木箱，看到一幅兩人都喜愛已久的畫作。

2014 年格雷戈里過世時，我無法想像未來自己能夠重複這個過程。但這本書，以及以我們的收藏品為靈感的展覽，改變了我的想法。

格雷戈里生前總是希望，我們購入的作品能夠擺設成博物館的樣子給大家看，部分是因為相關的作品可以掛在一起。最後我也開始自己收藏一些東西——曾經吸引過梵谷的作品，以達成本書與展覽的使命。

其中一件作品是荷蘭寫實主義藝術家馬利・滕・凱特（Mari ten Kate）的繪畫（見下頁圖 16-23），畫的是黃金時代海軍上將米希爾・德・魯伊特（Michiel de Ruyter）的巨大墓碑，位於阿姆斯特丹的新教堂（Nieuwe Kerk）。

梵谷為成為牧師受訓時，就是在這間教堂禱告，而他的姨丈保羅・史翠克（Paul Stricker）也在這裡布道；格雷戈里與我追溯梵谷的腳步，橫越荷蘭、比利時、英國與法國時，同樣造訪了此地。

格雷戈里或許沒看過這幅凱特畫的新教堂。但我知道當他看到時會有什麼反應。

它的構圖優雅的偏離中心；哀悼者在墓碑前的階梯上放的花圈帶著感傷，已經開始枯萎；畫家用甜美的方式描繪墓碑上的大理石人像，緩和了主題的悲傷氣氛；地磚破舊的教堂，令格雷戈里和我能非常容易想像（其實是感受到）梵谷 100 年前曾跪在這裡祈禱。梵谷應該會愛上這幅畫，格雷戈里也是。

格雷戈里和我活在梵谷的心中將近十年，我們活在彼此的心中則大約四十年。現在，多虧了本書以及哥倫布藝術博物館（令格雷戈里初次愛上藝術的博物館）等機構，我們可以將蒐集收藏品時體驗到的興奮感受分享給別人。

我們購入梵谷所欣賞的創作者之作品，如今它們正如格雷戈里的願望一般，與梵谷的美麗作品並列，一起被大家看見。

▲圖 16-23：凱特，〈阿姆斯特丹新教堂，米希爾・德・魯伊特的儀式墓碑〉（*Ceremonial Tomb of Michiel de Ruyter in the Nieuwe Kerk, Amsterdam*），1880 年–1890 年，畫布油畫，33 1/2 × 29 1/2 英寸，史密斯和奈菲的收藏品。

# 後記
# 天才、瘋子、狂人⋯⋯
# 他帶領藝術走入幻象

——倫敦皇家藝術學院院長／安・杜馬斯（Ann Dumas）

1890 年 7 月 27 日，梵谷在法國亞爾死於槍傷的三天後，他的葬禮在一間平凡的客棧舉辦，而他人生的最後幾週也在這裡度過。前來哀悼的人並不多，只有他摯愛的弟弟西奧；曾經照顧過梵谷的醫師兼業餘藝術家嘉舍；以及藝術家貝爾納與呂西安・畢沙羅（Lucien Pissarro）。

向日葵堆在他的棺材上，這是他們對這位藝術家最高的敬意，令人感動。儘管梵谷有一小群崇拜者，但他成為藝術家的十年間並不那麼出名。他的知名度直到人生的最後幾個月才稍微打開一點，比起他後來獲得的極高人氣，實在是既辛酸又諷刺。

早在 1890 年 1 月，象徵主義作家奧里爾就發表了頌詞「孤僻之人：梵谷」，這是梵谷生前唯一一篇評論他的文章。在他過世後幾年內，就有人舉辦他的個人展。

二十世紀初期，梵谷開始在藝術界享有美譽，到了 1930 年代，大家終於理解他帶給後世的巨大影響：他是受到眾人欣賞的偉大藝術家，也是受到尊敬的創新者，因為他改變了現代藝術的發展。據說他生前只賣出一幅畫，不過現在當拍賣會難得出現他的大作時，保證會以空前的天價售出。

在十九世紀到二十世紀初期這個粗略的框架中，梵谷就像一個支點。他自己就說過，**藝術家必須成為自己所處時代與未來之間的橋梁**，成為「藝術家連鎖中的其中一個連結」，但他應該沒想到，自己就是引領這段進步過程的關鍵角色。

梵谷確實在許多方面都是個孤僻

的人，個性既難相處又愛爭辯，他的心理問題又讓這一切更加惡化，使他無法獲得他渴望的社交；但他對於藝術界（或與藝術界相關）的知識，絕對不像個孤僻之人。

1853 年出生的他，活過了十九世紀的後半，這也是現代藝術史最激動人心的時期，因為激進的運動以驚人的速度一個接一個發起。

梵谷絕對不像眾人所想的那樣是個無師自通的天才，畫作毫不掩飾的表現出強烈情感；他是個知識分子，有著細膩的哲學性思維。

梵谷多半是自學，而從他異常豐富的信件中可以看出，他也是一流的寫作者，能夠以最直接的方式表達個人感受。

此外，他也是語言學家、熱情的文學讀者，並且極度通曉以前與他那個時代的藝術。

梵谷的信件中提到眾多藝術家與作品，展現出他淵博的知識，並且解釋了他欣賞的藝術家，他們有許多作品在本書中都有說明。

他廣泛的藝術知識，來自他在古皮爾公司擔任助理 7 年間打下的基礎；

他在 16 歲時進入這間大型國際畫廊的海牙分部。4 年後他被調到倫敦，最後（1875 年）被調到巴黎幾個月。

這間畫廊不只買賣十九世紀中期法國巴比松畫派，與其荷蘭追隨者海牙畫派的藝術品，它還經營了一項成功的事業 —— 販售當代與古典名作的複製版畫和照片，而這對梵谷的養成過程更加重要。

各式各樣的藝術品就這麼經過少年梵谷的眼前。1876 年，梵谷被巴黎分部開除，他開始嘗試其他職業，包括教書與布道；直到 1880 年 27 歲時才做出重大改變，決定成為藝術家。

接下來幾年他待在荷蘭當個自學的藝術家，專注於農民主題、炭筆畫，以及厚塗顏料的灰暗畫作。這段草創期以 1885 年繪製的名作〈吃馬鈴薯的人〉告終。

## 印象派，讓他拋棄了灰暗色彩

1886 年 2 月，梵谷的藝術企圖心逐漸變強，使他想要開拓眼界，於是他前往巴黎 —— 當時藝術界的中心，也是所有志向遠大的藝術家必定造訪

的地點。

西奧從 1879 年就在管理古皮爾的巴黎蒙馬特分部，並且寫信向梵谷介紹印象派畫家，不過梵谷從來沒看過他們的作品。

到了 1886 年，印象派首次團體展覽並引起軒然大波的 12 年後，他們已經不再是前衛藝術的領頭羊了。結果梵谷一次就同時認識了印象派畫家與他們的前衛後輩。

巴黎令梵谷陶醉，他迅速將自己發現的許多藝術創新，吸收進自己獨特的風格中。

莫內、雷諾瓦、竇加、畢沙羅與其他印象派畫家的明亮顏色和斑駁筆觸，讓他能夠以嶄新的角度看世界。

他認識了第一代印象派畫家畢沙羅與基約曼，也和比較年輕的世代做朋友——貝爾納、高更、土魯斯－羅特列克。

他結識席涅克，以及畢沙羅的兒子呂西安，兩位都是點描派畫家，擅長將閃爍的純色圓點塗在白色畫布上。這一切都徹底改變了梵谷的作品。

到巴黎的第二年，他已經拋棄在荷蘭生活時那種灰暗，具有社會意識的畫風，並擁抱色彩——靜物畫，以及蒙馬特與巴黎周邊地區的明亮景色。

梵谷主動融入巴黎那群來自世界各地的前衛藝術家，主要是為了宣傳與銷售自己的藝術品。

**他夢想成立一間企業，網羅歐洲各地最優秀的作品，並舉辦永久性的展覽。**他展示了自己的畫作，以及他與西奧在鈴鼓咖啡廳等地方蒐集到的日本版畫。

1887 年 11 月，梵谷在一間位於克利希（Clichy）大街上的舊舞廳「小木屋餐廳－大碗肉湯」（Grand Bouillon-Restaurant du Chalet）展出他的畫作，與貝爾納、土魯斯－羅特列克、安奎廷的作品一同呈現。

然而這場展覽遭到媒體忽視，而且被餐廳客人批評，因此梵谷只能把這些作品放在馬車上載走。

當時梵谷會與其他藝術家交換作品，然後留下一些作品用來展覽。如今西奧已經成為布索德瓦拉東公司（Boussod, Valadon & Cie，前身是古皮爾公司）蒙馬特分部的經理，他成功說服雇主讓他展示印象派畫家的畫作，而且偶爾也會展示高更的作品。

然而，他並沒有（或是不能）展示他哥哥的作品，因為大家覺得它們太古怪與令人不快。

就跟許多藝術家同儕一樣，梵谷將一些作品留給畫材供應商朱利安·唐吉（Julien Tanguy，暱稱「唐吉老爸」〔Père Tanguy〕），通常是為了交換顏料與畫布。

唐吉因此成了實質上的交易商，藝術家如果無法展示和銷售自己的作品，就會把它們交給唐吉，而他會供應與展示這些畫作。

事實上，1880 年代末期的巴黎，大家幾乎只能在唐吉的小店面看到梵谷與其他前衛藝術家（尤其是塞尚）的大量作品。

梵谷畫了一幅美好的肖像畫（見第 204 頁圖 8-1），紀念心地善良的唐吉；畫中的他就像佛陀一樣坐在一面牆前，牆上掛著梵谷和西奧收藏的日本木刻版畫。

1894 年唐吉過世後，他的收藏品被賣掉，當時這幅肖像畫則被偉大的雕塑家羅丹買下，他很欣賞梵谷打破學院派的傳統。這件作品成為梵谷最早售出的畫作之一，如今掛在巴黎羅丹美術館。

## 成立南方畫室，不想成圈外人

梵谷在巴黎認識的藝術家當中，他最尊敬的是高更。他邀請高更到亞爾跟他同住，希望能在當地建立「南方畫室」（Studio of the South）——由藝術家組成社團，一起作畫並且合作銷售他們的作品。

梵谷著名的自畫像和高更肖像，是梵谷在高更離開亞爾前不久時繪製的，而這也辛酸的證實了他們的合作有多麼短暫。第 406 頁圖 17-1 中的椅子象徵坐著的人，椅子上沒有坐人，而是放了幾個不起眼的物品，也就是這兩位藝術家的「象徵物」。

**高更的作品有著梵谷的影子**，尤其是幾幅以向日葵為主題的作品；相對的，**梵谷也受到高更的影響**，包括寬闊的色塊，或許還有他後期作品的精神層面。

阿旺橋社團（位於布列塔尼，領導者為高更）的藝術家們——阿爾芒德·賽金（Armand Séguin）、羅德里克·奧康納（Roderic O'Connor）、尤

其是貝爾納——都很欣賞梵谷，並學習他鮮豔的色彩，不過高更才是他們最主要的藝術家典範。

不得不說，**梵谷對於同時代的人並沒有產生太多直接的影響**。高更的離去促使南方畫室以失敗收場，後來梵谷的心理疾病更加嚴重，而他對於成功（無論名聲還是商業方面）的企圖心也消散了。

1889 年，他在離開亞爾、住進聖雷米的聖保羅德莫索萊（Saint-Paul de Mausole）精神病院之前，十分沮喪的寫信給西奧：「如今身為畫家的我，再也不覺得任何事情是重要的。這種感受相當真實。」

雖然在梵谷過世十幾年後，他的藝術家身分才更廣為人知，但在他生前，巴黎就有一小群藝術家和作家欣賞他的藝術。只不過率先將梵谷捧為先驅的，是奧里爾的讚美文章。

這位作家的狂熱散文，雖然試圖傳達梵谷風格的強度：他的「色彩與線條的眩目交響樂」、「天空宛如熔化金屬和水晶的蒸氣，透露出令人不安的奇特自然景象」，但他的字句也把梵谷形容成精神失常的圈外人，導

致梵谷至今給大眾的表面形象仍然是「備受折磨的怪人」。

奧里爾將梵谷的悲劇浪漫化，卻忽略了關於其生平的真相：例如西奧持續在精神上和經濟上支持梵谷，並提供進入藝術界的管道給哥哥，而且梵谷的心理疾病是間歇性的。

梵谷本人對這篇文章的感受五味雜陳。一方面，有人賞識他似乎令他很開心，而且他還寄了一幅畫向奧里爾致謝；但與此同時，**他不希望被當成圈外人，因為他非常重視藝術家之間的合作**。

1887 年，梵谷在巴黎辦了兩場非正式的展覽，後來風氣開放的獨立沙龍也有展出他的作品（1888 年、1889 年、1890 年）。1890 年的展覽包括了他的九幅聖雷米風景畫，以及兩幅向日葵靜物畫。

該年稍早，他的作品與進步派藝術家「20 人幫」一起在布魯塞爾展出，藝術家安娜・博赫在這次展覽中購入梵谷 1888 年的畫作〈紅色葡萄園〉——據說是他生前唯一賣出的作品。

梵谷過世後一年內，他的好友與支持者席涅克，在獨立沙龍舉辦了一

▲圖 17-1：梵谷，〈梵谷的椅子〉（*Van Gogh's Chair*），1888 年，畫布油畫，36 ⅛ × 28 ¾ 英寸，
倫敦國家美術館。

▲圖 17-2：高更，〈布道後的幻象〉（*Vision of the Sermon*），1888 年，畫布油畫，28 ¹/₂ × 35 ⁷/₈ 英寸，
蘇格蘭國家畫廊。

場小型的紀念展。與奧里爾同為象徵主義作家的奧克塔夫·米爾博（Octave Mirbeau），寫道：「這位荷蘭畫家英年早逝，對於藝術界來說是無限悲痛的損失，更勝學院派的歐內斯特·梅索尼埃（Ernest Meissonier）過世時的隆重葬禮。」

為了加強梵谷的浪漫形象，米爾博繼續寫道：「可憐的梵谷，他的逝世意味著一位天才的美麗火花熄滅了，但他死後就跟生前一樣默默無聞、被人忽視。」

梵谷過世後，西奧立刻在他位於巴黎皮加勒區（Pigalle）的公寓辦了一場展覽，試著宣傳哥哥的作品，但乏人問津。1892 年，梵谷作品的首次商業性質個人展在巴黎的巴克德布特維爾（Le Barc de Boutteville）畫廊舉辦，總共展出 16 幅畫。但這場展覽也無人聞問。

## 成名的推手：西奧之妻

梵谷的忠實粉絲與好友貝爾納，非常努力想讓大眾注意到梵谷這位畫家，而在 1892 年，《風雅信使》（Le Mercure de France）同意連載這兩位藝術家之間的龐大通信內容。這些流露出親密與熱情的信件，使大家更加著迷於梵谷的人生故事。

1895 年，具有野心的交易商安布羅斯·沃拉德（Ambroise Vollard），因為大膽推廣前衛藝術而即將闖出名號。他在自己的畫廊辦了一場小型的梵谷個人展，但這場展覽同樣沒什麼人注意；相較之下，同年他替另一位被忽視的藝術家塞尚舉辦的展覽就很成功。

不死心的沃拉德，隔年又辦了一場更大的梵谷展，展出 56 幅繪畫以及 54 幅素描，囊括了梵谷各時期的代表作。可是這場展覽還是沒成功。

沃拉德這次連一幅作品都賣不出去，於是他決定不再展示梵谷的畫，不過他私底下還是繼續交易，在展覽結束後賣了九幅梵谷作品，其中一幅賣給了竇加。

這場開創性展覽雖然沒有獲得商業上的報酬，但它確實讓大眾注意到梵谷的藝術：藝術家能夠在沃拉德畫廊（Galerie Vollard）看到梵谷與其他前衛藝術家的作品，這樣的地點在巴

黎相當少見。

沃拉德第二次梵谷展覽的所有作品，都是由西奧遺孀喬安娜·邦格（見下頁圖 17-3）出借的。這位年輕的荷蘭奇女子，無疑是這段故事的主角；她正是幕後的推手，精心策畫梵谷作品的宣傳活動，並建立他的名氣。

喬安娜在 1889 年嫁給西奧之後就搬到巴黎，但 1891 年 1 月，梵谷過世僅僅六個月後西奧就死於梅毒。喬（她的暱稱）才 28 歲就守寡，與一歲大的兒子文森·威廉（Vincent Willem）旅居國外，住在蒙馬特的一間公寓，擠滿了 360 幅左右的梵谷繪畫和許多素描，以及她老公與梵谷收藏的其他藝術家作品和日本版畫，更別提那數百封梵谷寫給西奧的信。

比利時藝術家亨利·范德費爾德（Henry van de Velde）描述了他當時拜訪喬安娜的情況：

「西奧·梵谷夫人話不多說，帶著我們去閣樓。所有畫作（幾乎是梵谷的全套作品）都還沒裱框，而且正面靠在牆上。桌上放著厚厚的卷宗，裡頭裝了數百張素描。梵谷夫人請我

們把畫作轉過來、打開卷宗，接著找藉口說她在等朋友後就離開了，把我們留在閣樓。」

許多年輕女性背負如此的損失與重擔之後都會意志消沉，但喬安娜決心要讓大眾注意到梵谷的作品，於是她使用了巧妙的策略來宣傳。

西奧過世後不久，她就帶著手上所有藝術作品回到荷蘭。她在小鎮布森（Bussum）定居，這裡是知名的藝術中心，住滿了藝術家和評論家。

她在那裡開了一間包吃住的宿舍養活自己，接著開始將梵谷的畫作借給展覽和收藏家，讓更多人注意到他的作品。

梵谷的祖國幾乎沒人知道他的作品，也從來沒有在那裡展覽過。喬安娜協助私人畫廊舉辦他的小型展覽，而她在荷蘭付出的努力，後來獲得了更大規模的成果。

1905 年，阿姆斯特丹市立博物館盛大的回顧了近 500 幅梵谷畫作，梵谷終於在故鄉打響了名號。

此外，喬安娜也抄寫、整理並編輯梵谷寫給西奧的信，再加上自己的

引言與家族史,最後於 1914 年出版。

本來大家就對藝術家的人生很感興趣,而這些信件自然令大家又更好奇了,不過喬安娜卻承諾,要把藝術擺在第一位。

她解釋道:「整理這些信件花了我很多時間,但我之所以沒有早一點出版,還有另一個理由。如果大家在充分認識並欣賞他的作品之前,就先對他這個人感興趣,這樣對這位已故的藝術家並不公平,因為他為作品奉獻了一生。」

## 讓野獸派看見奮鬥的目標

當時有在關注、欣賞梵谷作品的荷蘭藝術家,包括象徵主義畫家揚・托洛普(Jan Toorop)以及他的圈子內其他較年輕的同儕,其中一位是風格派藝術家皮特・蒙德里安(Piet

◀圖 17-3:伍德伯里與佩吉(Woodbury & Page),〈27 歲的喬・邦格〉(*Jo Bonger at age 27*),1889 年,照片,6 $^1/_2$ × 4 $^1/_4$ 英寸,梵谷博物館。

Mondrian），他早期的樹木與花卉畫作，帶有梵谷那種對大自然欣喜若狂的強烈風格。

接下來十年，荷蘭人開始愛上梵谷的作品，尤其是收藏家海倫·庫勒－穆勒（Helene Kröller-Müller），她從1908年開始收購梵谷的畫作，最後在奧特洛（Otterlo）建立了庫勒－穆勒博物館。

這座博物館如今收藏了大約90幅梵谷的繪畫，以及超過180張的素描，是世界上梵谷作品收藏第二多的地方。

1973年，梵谷博物館在阿姆斯特丹開幕，從那時以來已經持續吸引了數百萬名參觀者。這間博物館以喬安娜的收藏品為基礎（她在1925年過世時將它們傳給兒子），也是世界上最大的梵谷作品存放處。

巴黎比荷蘭還晚接納梵谷，其中一個重要原因是喬安娜在1891年把大多數作品帶回荷蘭，所以巴黎剩沒幾件作品可以讓大家觀賞。然而到了1901年，巴黎的交易商和收藏家已經有充足的梵谷作品，讓作家朱利安·勒克萊爾（Julien Leclercq）可以辦一場71幅繪畫與素描的展覽。

這場展覽舉辦於伯恩海姆－楊畫廊（Bernheim-Jeune，巴黎最古老的藝術畫廊之一），令人大開眼界，法國人對於梵谷的評價也有了極大的轉變。

其中一位作品出借者是野獸派創始人亨利·馬諦斯（Henri Matisse），他在沃拉德畫廊發現梵谷的作品，然後開始收購他畫的素描。

馬諦斯也在這場展覽中認識了莫里斯·德·烏拉曼克（Maurice de Vlaminck）以及安德烈·德蘭（André Derain），三人後來被稱為「野獸派」，因為他們鮮豔的新作品，在1905年的秋季沙龍（Salon d'Automne）震驚了參觀者。

該年稍早，獨立沙龍舉辦的梵谷回顧展（共45幅繪畫），已經讓野獸派見識到梵谷的繪畫有多麼振奮人心。

「我在他的作品中找到了一些奮鬥的目標。他所詮釋的大自然，帶有一種革命般的熱情、一種近乎宗教的強烈感受。看完展覽後，我的感官天旋地轉。」烏拉曼克驚嘆道。

**野獸派發現色彩不必是純粹描述性的，它可以直接傳達情感。**梵谷鮮豔的色相加上南方的光線，大膽的畫

法令他們非常興奮。

他們的全新圖像語言，以馬諦斯美麗的〈科利尤爾的風景〉（*Landscape at Collioure*，見圖 17-4）為典範；這幅畫在畫布上留下幾處空白，讓鮮豔的色相更顯得強烈。

梵谷在 1888 年的預言：「未來的畫家將會是前所未見的色彩專家。」終於成真了。野獸派就像一顆流星，它是一場出色卻短命的運動；形式最純粹的野獸派只持續了 3 年左右。

這就是梵谷對於法國藝術最大的直接影響。雖然伯恩海姆－楊畫廊的梵谷畫作很暢銷，但這位荷蘭藝術家的影響力，很快就被塞尚取代了；塞尚的結構感引起法國人共鳴，因為法國文化潛藏著古典主義。

1907 年（塞尚過世後隔年）於秋季沙龍舉辦的塞尚回顧展，深刻意味著新世代藝術家的崛起。

## 令德國表現主義鼓起勇氣，通往抽象之路

對於早期現代藝術發展的貢獻，梵谷對德國的影響遠超過其他國家，可以說：**沒有他就沒有德國表現主義。**這種影響力的決定性因素，在於喬安娜與柏林交易商保羅·卡西雷爾（Paul Cassirer）建立的關係。

喬安娜與國際藝術交易商合作，這些交易商開始專攻進步派藝術，採用老練的行銷技巧吸引世界各地的客戶。也因為這樣，喬安娜才終於真正成功創造了一個活躍的梵谷作品市場。

不過她只謹慎挑選幾位交易商，避免市場上的作品過於泛濫。1901 年到 1914 年間，卡西雷爾舉辦了 10 場梵谷展覽，其中最後一場是荷蘭境外有史以來最大的梵谷展。

這些年間，透過受到啟發的博物館長（例如弗柯望博物館〔Folkwang Museum〕的卡爾·恩斯特·奧斯特豪斯〔Karl Ernst Osthaus〕，以及國家美術館的雨果·馮·楚迪〔Hugo von Tschudi〕）所採取的新措施，梵谷的畫作開始走進德國的公共機構。

喬安娜借了許多作品給卡西雷爾籌辦的大型展覽，這場展覽在 1905 年至 1906 年間巡迴了漢堡、德勒斯登、柏林與維也納。

成熟期的梵谷在亞爾、聖雷米、

▲圖 17-4：馬諦斯，〈科利尤爾的風景〉，1905 年夏季，畫布油畫，15 ¹/₄ × 18 ³/₈ 英寸，大都會藝術博物館。

奧維繪製的最優秀畫作，有幾幅都在這場展覽中展出。

不過，大多數的參觀者都被眼前的畫作激怒了；而藝術家表現得卻欣喜若狂，尤其是第一批德國表現主義者「橋社」（Die Brücke）的成員，領導者為路德維希·基爾希納（Ludwig Kirchner）、埃里希·赫克爾（Erich Hecke）以及卡爾·施密特－羅特魯夫（Karl Schmidt-Rottluff，見第 417 頁圖 17-5）。

他們之前已經藉由《現代藝術發展史》（Entwicklungsgeschichte der modernen Kunst）研究過梵谷的作品；這本開創性的書籍於 1904 年出版，作者是藝術評論家朱利葉斯·麥爾－格雷夫（Julius Meier-Graefe），書中有 15 頁的篇幅介紹梵谷。

如今他們有機會親眼看到畫作，也讓他們得以完整體驗梵谷作品中的強烈力道。

**這些作品讓他們鼓起勇氣拋開學院派的束縛，超越調性繪畫與溫和的後期德國印象主義**，以嶄新且急迫的力量來運用色彩：「我們渴望創造運動的自由、生活的自由、我們自己的自由，對抗以前建立起來的勢力。」基爾希納在橋社的宣言中如此宣告。

表現主義畫家埃米爾·諾爾德（Emil Nolde）雖然只有短暫加入過橋社，但他對梵谷的了解（泛神論的幻象，以及象徵性的色彩運用）可能比其他成員還深，從他鮮明的風景畫和花卉研究就能看得出來。

相形之下，慕尼黑的「青騎士」（Die Blaue Reiter）社團就沒有像橋社那麼以梵谷為尊，因為他們也推崇了其他色彩專家，像是高更、馬諦斯、野獸派以及羅伯特·德勞內（Robert Delaunay）。

儘管如此，這場運動剛發起的前幾年，俄羅斯畫家阿列克謝·馮·喬倫斯基（Alexej von Jawlensky）的強烈肖像畫顯然模仿了梵谷；德國畫家法蘭茲·馬克（Franz Marc）那激動人心的顏色與表現力極強的厚塗筆觸，也是從梵谷而來。

對俄羅斯現代主義畫家瓦西里·康丁斯基（Wassily Kandinsky）而言，**梵谷代表了通往抽象之路**。在他們的刊物《青騎士年曆》（Der Blaue Reiter）中，承認梵谷影響了他們對於藝

術精神層面的想法，並且刊出梵谷的〈嘉舍醫師的畫像〉（*Portrait of Dr. Gachet*）。

梵谷於德國現代主義中扮演的先驅角色，在獨立聯盟（Sonderbund）展覽中獲得了壓倒性的證明。1912年，這次大規模的國際性考察於科隆舉辦，展示了超過 116 幅梵谷作品。

梵谷在德國這段故事有個很有趣的註腳，展現出他的作品在 1920 年代末期很搶手。

柏林交易商兼知名偽造者奧托・瓦克（Otto Wacker）製作了許多梵谷的偽畫，騙過格雷夫等首席專家，就連梵谷第一本名作目錄的作者雅各布・巴特・德・拉・法耶（Jacob Baart de la Faille）都沒能辨識。

最後於 1928 年，畫作送到卡西雷爾的畫廊被鑑定為偽作，瓦克也因此被揭穿。

德國在一戰前幾年的民族主義精神，使民眾開始以沙文主義強烈抵制梵谷、法國進步派藝術家，以及他們的代言人格雷夫與卡西雷爾；他們被視為入侵的外國文化，正在逐漸損害德國的文化認同。

不過，梵谷的影響力依舊持續迴盪於二十世紀的德國藝術。在二戰的黑暗時期，向日葵綻放於諾爾德的風景畫〈暴風中的向日葵〉（*Sunflowers in the Windstorm*，見第 418 頁圖 17-6），或許象徵著希望，也肯定是在致敬梵谷。

## 一開始，英國人只覺得他有病

1910 年，英國藝術評論家羅傑・弗萊（Roger Fry）的標誌性展覽「馬奈與後印象派畫家」，在倫敦的格拉夫頓畫廊（Grafton Gallery）舉辦，這是英國首次展示現代的法國藝術。

被挑中的超過 250 幅作品，多半都是塞尚、高更與梵谷畫的，展出的 22 幅梵谷畫作中有許多傑作。

梵谷悲慘的人生故事，之前沒人在英國寫過，如今卻占滿了媒體，而他的後期傑作〈麥田群鴉〉（*Wheatfield with Crows*，繪製於 1890 年，有很長一段時間被誤解為他的最後一幅畫）展出後，更是令人只在意他的死因。

梵谷的藝術被大眾嘲笑，他們覺得這個荷蘭人的作品「有病」；不過

有一小群藝術家很欣賞梵谷。

他們分別是呂西安（之前已經在巴黎認識梵谷）、史賓塞·戈爾（Spencer Gore）、哈羅德·吉爾曼（Harold Gilman）、馬修·史密斯（Matthew Smith），以及蘇格蘭色彩專家山繆·佩普洛（Samuel Peploe）。這些人全都把梵谷美妙且富有表現力的色彩，當成一股解放人心的力量。

直到 1923 年開始，梵谷在英國的地位才有明顯的轉變。他的第一場個人展在倫敦的萊斯特畫廊（Leicester Galleries）舉辦，雖然商業上並不成功，卻讓更多人有管道欣賞他的作品。

到了 1920 年代末期，他被尊為現代藝術大師，影響了許多藝術家的作品。梵谷寫給弟弟的書信，也在 1927 年與 1929 年集結出版英文版，令大家對這位藝術家的人生與作品產生了狂熱興趣。

喬安娜努力在英國宣傳梵谷，最後於 1942 年 1 月將〈向日葵〉（1888 年）賣給英國美術館。

這幅畫是她的最愛之一，她曾經想留下來作為個人收藏。最後她敵不過館方的懇求，寫信給館長：「兩天下來我試著硬下心反對您的請求；這幅畫我每天都會看，而且看超過 30 年了，我覺得我無法與它分開。但到最後，您的請求還真是無法抗拒。

「我知道您的著名美術館中，沒有任何畫作比〈向日葵〉更值得代表梵谷，而且他這位『向日葵畫家』本人，應該會很開心這幅畫能放在那裡。

「因此我願意將〈向日葵〉留給您，這將是為了梵谷的榮耀而做出的犧牲。」

## 隨心所欲的風格，
## 與美國精神一拍即合

美國民眾第一次邂逅梵谷的作品是在 1913 年的著名展覽「軍械庫展覽會」（Armory Show），這次展出了三幅梵谷畫作。

雖然現今美國博物館展示許多梵谷的作品，但直到 1935 年，現代藝術博物館的第一任館長阿爾弗雷德·巴爾（Alfred Barr）於該館舉辦盛大的回顧展（共 125 件作品）後，梵谷才變得廣為人知。

想參觀這場展覽的人要排隊好幾

▲圖 17-5：施密特－羅特魯夫，〈奧登堡的秋季風景〉（*Autumn Landscape in Oldenburg*），1907 年，
畫布油畫，30 × 38 3/8 英寸，提森－博內米薩博物館。

▲圖 17-6：諾爾德〈暴風中的向日葵〉，1943 年，畫板油畫，25 $5/8$ × 34 $5/8$ 英寸，哥倫布藝術博物館。

個小時，向日葵主題的周邊商品大熱賣，等到展覽巡迴到波士頓、克里夫蘭與舊金山時，梵谷已經變成偶像了。

經濟大蕭條期間，這場展覽振奮了民眾的精神，而梵谷隨心所欲的圈外人性格，與當代美國人理想中的自由與個人主義一拍即合。

其實不難理解，梵谷對於美國藝術界（以抽象表現主義為重心）越來越重要，尤其是傑克遜・波洛克，他的強烈情緒、手部技巧、飲酒過量，以及突然早逝[2]，都跟梵谷的境遇非常類似。

於 1956 年上映的美國電影《梵谷傳》（*Lust for Life*），改編自歐文・史東（Irving Stone）1934 年的同名小說，導演為文生・明尼利（Vincente Minnelli），由寇克・道格拉斯（Kirk Douglas）領銜主演。

這部電影使梵谷的名聲在大眾的想像之中永垂不朽。《梵谷傳》取材自書信對話，並以真人還原某些最著名的畫作，囊括了所有與梵谷相關的

傳說，把他塑造成被詛咒的藝術家，這種浪漫的形象至今仍留存在大眾的想像中。

二戰結束後那幾年，存在主義者為了塑造自己的議題而改編梵谷的表面形象，例如法國詩人安托南・阿爾托（Antonin Artaud）在 1947 年所寫的散文〈被社會逼自殺的人〉（*The Man Suicided by Society*），就將梵谷之死歸咎於社會的邪惡。

另一位容易跟梵谷聯想在一起的二十世紀藝術家，是英國表現主義畫家法蘭西斯・培根（Francis Bacon），他非常崇拜梵谷，床邊還放了一封複製的梵谷信件。

他宣稱：「梵谷是我的偶像之一，雖然他幾乎是照著實景去畫，但他塗抹顏料的方式，會使你對現實事物產生絕妙幻象。」

1956 年，也就是《梵谷傳》上映那年，培根也跟著一起塑造梵谷「被詛咒的藝術家」的形象，他畫了 12 幅巨幅作品，改編自〈通往塔拉斯孔路

---

[2] 譯按：酒後駕車超速發生事故。

上的畫家〉（*The Painter on the Road to Tarascon*）。

這是一幅梵谷的自畫像，畫中他沿著一條路散步，卻沒有明確目的地，或許算是存在主義的人物。

培根參考的是複製畫，因為原作在二戰時已經被德國炸毀。他以極快的速度作畫，呼應梵谷的明亮配色，並且為這些作品灌輸了梵谷的急迫與情感。

梵谷的影響力持續「騷擾」和啟發了我們這個時代的許多藝術家，但這段後記或許適合非常結束在英國畫家大衛・霍克尼（David Hockney）上，他熱情擁抱「恩師」梵谷鮮活的痕跡創作，以及欣喜若狂的色彩。

霍克尼對梵谷的描述很吸引人：「我認為梵谷所做的一切都是在釐清幻象……2005 年我在紐約大都會藝術博物館看到他的素描，他生動的筆觸令我驚嘆不已。每一根草、每一種不同的質感，一切都擺進了那裡。而且他還透過顏色來創造空間。」

梵谷的人生與作品密不可分。雖然這名藝術家的悲慘掙扎，持續影響著大眾對其藝術的看法，但近期的學術研究已經提出更細膩的分析，揭曉了他知識分子與實驗家的那一面。

尤其是李奧・詹森（Leo Jansen）、漢斯・盧伊滕（Hans Luijten）、年科・巴克（Nienke Bakker）編撰的六冊書信精選集，極具權威性，並且全文皆有註釋；此外還有其他出色的研究，像是奈菲與格雷戈里的傳記《梵谷的一生》，都讓大家更深入、更詳細的了解這位藝術家與這個人。

「如果我的畫作賣不出去，我也無能為力。不過總有一天人們將會知道，它們的價值遠高於顏料成本，也不只是我用來換取微薄收入的東西。」梵谷如此評價自己的成就，實在是既謙虛又感人。

他的畫作超越了時間，自己形成一個完整的世界，而這些傑作將會持續迷住眾人，並在藝術的演變過程中扮演至關重要的角色。

# 致謝

在我們撰寫《梵谷的一生》期間，格雷戈里與我都很驚訝，最卓越的梵谷學者都很溫暖的迎接我們進入他們的領域。

其中一位學者就是杜馬斯，倫敦皇家藝術學院的院長，她非常親切的為本書寫了一篇精彩的後記。另外兩位分別是克里斯·史托維克（Chris Stolwijk），荷蘭藝術歷史學院的總監、前任梵谷博物館出版部主管；以及蘇珊·史坦（Susan Stein），大都會藝術博物館的館長。

兩位都願意撥出時間讀本書的草稿、鼓勵我，並以其他許多方式協助這個企劃成功——不過，任何錯誤或批評當然還是由我負責。

我也感謝格雷戈里與我的親密好友瑞安·諾巴特（Rianne Norbart），我們是在梵谷博物館認識她的，她當時是該館的通訊與發展主管，現在則是阿布達比文化觀光部文化科主管。瑞安的出色、溫暖與熱情改善了我們的生活，正如她對待所有她認識的人一般。

年科·巴克，梵谷博物館館長；賽亞爾·范·赫格騰（Sjraar van Heugten），前梵谷博物館館長，現為獨立策展人；莫妮克·哈格曼（Monique Hageman），梵谷博物館研究助理；阿爾貝蒂安·萊克斯－利維烏斯（Albertien Lykles-Livius），梵谷博物館版權與複製部門主管；他們全都鼎力協助擺放於本書的作品圖片，這令我想起這間博物館所代表的浩瀚知識，以及它將這些知識大方分享給各地的學者與作家。

本書伴隨了一系列的相關展覽，其中一場在俄亥俄州哥倫布藝術博物

館舉辦。

我很感激總監南內特·馬切尤內斯（Nannette Maciejunes），以及首席策展人大衛·史塔克（David Stark），舉辦了盛大的展覽「透過梵谷的視角」（Through Vincent's Eyes）。這個標題是格雷戈里想出來的，他總是想像自己在協助準備舉辦梵谷（以及梵谷喜愛的藝術家）的展覽。

非常感謝南卡羅萊納州哥倫比亞藝術博物館總監德拉·沃特金斯（Della Watkins），2019 年至 2020 年間於該館舉辦的優雅展覽「梵谷與他的靈感」（Van Gogh and His Inspirat-ions），就是由她監督。

牧羊人畫廊的卡希與沃伊切霍夫斯基，以及畫廊服務處的吉本，都幫我讀過草稿並檢閱過插圖。他們將淵博的十九世紀藝術知識帶進本書，正如過去 30 年來，他們對格雷戈里與我的藝術收藏品所做的那樣。我們共同挑選的作品，有許多都出現在本書中。

其他幾位朋友與家人也替我讀過這本書，並提供重要的支持和鼓勵，可以說沒有他們的幫助，這本書就寫不出來。我要特別感謝親密好友史考特·西奧特（Scott Hiott）、羅伯特·李奇（Robert Rich），以及大衛·山姆森（David Samson），他們的文學建議、視覺敏銳度，以及智慧，在各方面都不可或缺。我感謝我的母親瑪麗恩·奈菲（Marion Naifeh），她讓這本書（以及一切）成為可能。我之前已經將梵谷的傳記獻給她。

我這次的合作對象當中，有些人在我之前寫梵谷傳記時就合作過，而這樣也幫助我不至於悲傷到寫不出這本書，因為其他著作都是我跟格雷戈里合寫的——無論如何，你還是能在字裡行間感受到他龐大的影響力。能夠重新集結梵谷傳記的團隊（應該說是「家庭」），相信你應該不難想像我有多麼滿足。

沒有伊莉莎白·佩提特（Elizabeth Petit），我就寫不出這本書。她與貝絲·摩爾（Beth Moore）一起整理《梵谷的一生》的研究資料，而且他們至今仍然在管理梵谷的臉書和 Instagram 頁面，追蹤者加起來超過 110 萬人。

就跟寫傳記那時一樣，伊莉莎白幫助我處理資料來源、版權等事宜，並且對於本書結構提出重要建議。她

的先生布萊德・佩提特（Brad Petit）也為本書的結構和文字，提供了必要的幫助。

他過人的天賦以及對於草稿的關心，屢次令我印象深刻，並且受益良多。我虧欠他們太多了。

梅爾・伯傑（Mel Berger）是威廉・莫里斯奮進公司（William Morris Endeavor）的經紀人，天賦異稟的他，跟我與格雷戈里合作了 35 年，也是 35 年的老友。他是本書與我們其他所有著作的代表人。

而我何其有幸，能找到蘭登書屋（Random House）這間理想的出版社來出版本書（格雷戈里與我合寫的梵谷傳記也是由藍登出版）；而梵谷傳記的出色編輯蘇珊娜・波特（Susanna Porter），如今也擔任本書的編輯。

我很感激蘇珊娜，她以無比的熱情、優雅與過人的智慧，塑造傳記的草稿，並且帶領這本書通過複雜的編輯流程——我再次對她抱持著極大的感激之情。

還有其他三人協助重組原本的家庭：文字編輯艾蜜莉・德哈夫（Emily DeHuff），就跟上個企劃一樣，將她高超的專業能力以及語言敏銳度，帶進這次企劃中；天賦過人的設計師芭芭拉・巴赫曼（Barbara Bachman），就跟寫傳記時一樣，在這本書中創造奇蹟，她的設計配得上它所歌頌的藝術家；以及製作編輯文森・史卡拉（Vincent La Scala），以過人的專業知識與備受讚賞的嚴格態度，協助管理兩書的製作流程。

其他某些跟我們合作過傳記的蘭登書屋成員，已於兩本書相隔的十年間離職，但我也感激那些新加入這個家庭、擁抱這本新書的人：尤其誠摯感謝發行人安迪・沃德（Andy Ward）與其他領導這間一流出版社的人，特別是編輯總監羅賓・德萊賽（Robin Dresser），以及資深副總裁兼副發行人湯姆・佩瑞（Tom Perry）。

編輯艾蜜莉・哈特利（Emily Hartley）；資深製作編輯羅伯特・錫克（Robert Siek）；以及資深製作編輯理查・艾爾曼（Richard Elman）；他們也都扮演著至關重要的角色，將你手上這本書製作出來。

感謝幾位攝影師拍攝格雷戈里與我的收藏品：我們的朋友布倫特・克

萊恩（Brent Cline），以及哥倫布藝術博物館的德魯·巴倫（Drew Baron）、蓋倫·卡斯特拉諾（Glenn Castellano）和派屈克·羅倫茲（Patrick Lorenz）。我也感謝朋友埃斯特班·內格雷特（Esteban Negrete），非常熟練的安排攝影進度。

另外，我非常感激許多機構與其代表人，同意我們將其收藏品的照片複製於本書：阿爾伯提努／新大師畫廊，德勒斯登；舊國家美術館，柏林國家博物館群；威爾斯國家博物館，卡地夫；新南威爾斯畫廊，雪梨；芝加哥藝術學院；阿黛濃美術館，芬蘭國家美術館，赫爾辛基；辛辛那提藝術博物館；克利夫蘭藝術博物館；哥倫布藝術博物館；達拉斯藝術博物館；多德雷赫特博物館；布爾勒收藏展覽館，蘇黎世；舊金山美術館；國立現代藝術美術館，羅馬；柏林畫廊；哈佛藝術博物館／福格博物館，劍橋，麻薩諸塞；廣島美術館；肯伍德宮，肯伍德，英國；庫勒－穆勒博物館；漢堡美術館，漢堡；巴塞爾美術館，版畫素描博物館；海牙美術館，海牙；索洛圖恩美術館，杜比－穆勒基金會；

國家藝術和文化歷史博物館，奧登堡；莫瑞泰斯皇家美術館，海牙；大都會藝術博物館；米歇爾和唐納德德愛慕美術館；明尼亞波利斯美術館；巴黎奧賽博物館；凡爾賽宮國家博物館；羅浮宮；羅丹美術館，巴黎；比利時皇家美術博物館，布魯塞爾；提森－博內米薩博物館，馬德里；聖保羅藝術博物館；博伊曼斯·范伯寧恩美術館，鹿特丹；比爾登藝術博物館，萊比錫；羅德島設計學院美術館，普洛威頓斯；波士頓美術館；現代藝術博物館，紐約；蘇格蘭國家畫廊，愛丁堡；國家藝廊，華盛頓特區；維多利亞國家美術館，墨爾本；國家美術館，倫敦；瑞典國立博物館；新繪畫陳列館，巴伐利亞國家繪畫收藏館，慕尼黑；新嘉士伯美術館，哥本哈根；

奧德羅普格園林博物館，哥本哈根；奧斯陸，挪威國家美術館；費城藝術博物館；荷蘭國家博物館；西雅圖藝術博物館；所羅門·R·古根漢美術館，紐約；南安普敦市美術館；阿姆斯特丹市立博物館；塔夫脫藝術博物館，辛辛那提；亞曼德·漢默博物館，洛杉磯；亨利與羅絲皮爾曼基金

會，長期出借給普林斯頓大學藝術博物館；休士頓美術館；納爾遜-阿特金斯藝術博物館；普希金造型藝術博物館，莫斯科；艾米塔吉博物館，聖彼得堡；斯特林和弗朗辛·克拉克藝術中心，威廉斯敦，麻薩諸塞；梵谷博物館；沃茲沃思學會藝術博物館，哈特福；瓦爾拉夫－里夏茨博物館，科隆。

　　史考特·艾倫（Scott Allan），蓋蒂博物館（Getty Museum）館長；馬丁·貝斯利（Martin Beisly Fine Art）畫廊，倫敦；牧羊人畫廊，紐約；佳士得、蘇富比；照片代理商「Art Resource, Inc.」、「bpk-Bildagentur」以及「Bridgeman Images」；這些機構全都慷慨的協助提供藝術作品的照片。

　　最後，我要感謝許多提供圖片給我的私人收藏家。他們大多數人希望匿名，但我還是感謝大衛·史塔克；約翰·L·維爾昌斯基；弗蘭克爾家族信託；以及格雷戈里·懷特·史密斯和史蒂芬·奈菲基金會與其受託人約翰·卡希爾（John Cahill）、布萊德·布萊恩（Brad Brian）、喬凡尼·法夫雷蒂（Giovanni Favretti）、派屈克·哈里斯（Patrick Harris）。

本書圖片來源
請掃描 QR Code

國家圖書館出版品預行編目（CIP）資料

如果梵谷是個收藏家：300 幅梵谷最愛作品，哪些藝術
家啟發他？他的作品致敬誰？藝術鑑賞入門，從學習
梵谷的眼光開始。史蒂芬‧奈菲（Steven Naifeh）著；
廖桓偉譯 . -- 初版 . -- 臺北市：大是文化有限公司，
2023.09
432 面；19×26 公分
譯自：Van Gogh and the Artists He Loved
ISBN 978-626-7251-99-7（平裝）

1. CST：梵谷（Van Gogh, Vincent, 1853-1890）
2. CST：繪畫　3. CST：藝術評論

909.99472　　　　　　　　　　　　112006132

Style 077

# 如果梵谷是個收藏家

### 300 幅梵谷最愛作品，哪些藝術家啟發他？他的作品致敬誰？
### 藝術鑑賞入門，從學習梵谷的眼光開始。

作　　　者／史蒂芬・奈菲（Steven Naifeh）
譯　　　者／廖桓偉
責任編輯／張祐唐
校對編輯／李芊芊
美術編輯／林彥君
副總編輯／顏惠君
總 編 輯／吳依瑋
發 行 人／徐仲秋
會計助理／李秀娟
會　　　計／許鳳雪
版權主任／劉宗德
版權經理／郝麗珍
行銷企劃／徐千晴
業務專員／馬絮盈、留婉茹
業務經理／林裕安
總 經 理／陳絜吾

出 版 者／大是文化有限公司
　　　　　臺北市 100 衡陽路 7 號 8 樓
　　　　　編輯部電話：（02）23757911
　　　　　購書相關諮詢請洽：（02）23757911 分機 122
　　　　　24 小時讀者服務傳真：（02）23756999
　　　　　讀者服務 E-mail：dscsms28@gmail.com
　　　　　郵政劃撥帳號：19983366　　戶名：大是文化有限公司
法律顧問／永然聯合法律事務所
香港發行／豐達出版發行有限公司 Rich Publishing & Distribution Ltd
　　　　　香港柴灣永泰道 70 號柴灣工業城第 2 期 1805 室
　　　　　Unit 1805, Ph.2, Chai Wan Ind City, 70 Wing Tai Rd, Chai Wan, Hong Kong
　　　　　Tel：2172-6513　Fax：2172-4355　E-mail：cary@subseasy.com.hk

封面設計／林雯瑛
內頁排版／陳相蓉
印　　　刷／緯峰印刷股份有限公司
出版日期／2023 年 9 月初版
定　　　價／899 元（缺頁或裝訂錯誤的書，請寄回更換）
I S B N／978-626-7251-99-7
電子書 I S B N／9786267328071（PDF）
　　　　　　　　9786267328088（EPUB）　　　　　　　　　　　　Printed in Taiwan